U0139621

谢稚柳讲书画鉴定

谢稚柳 著

劳继雄 编

上海书画出版社

谢稚柳先生的书画鉴定学（代序）

劳继雄

谢稚柳先生集鉴定家、书画家、收藏家和诗人于一身而盛名于世。他为我国的文博事业作出了突出贡献，并在书画鉴定上成就卓越。

上海博物馆建立于1952年，开馆之初一穷二白，上等级的书画藏品更是稀少。经过几十年努力征集，如今书画库藏琳琅满目，收藏之富除故宫博物院外，可谓首屈一指。这其间，倾注了谢先生多少心血，上海博物馆的同事们都心知肚明。此外，谢先生早年随张大千赴敦煌，在生活十分艰苦困难的环境下，对石窟壁画一边临摹，一边进行了系统的整理，遂有《敦煌石室记》的问世，开启了敦煌学的先河。

1983年，已是高龄的谢先生受国家重托再度披挂上阵，组建了中国古代书画鉴定组，率领国内一流专家对中国公立博物馆及相关文物单位所藏历代书画进行了史无前例的鉴定，足迹遍及大江南北。这一工作历时八年，最终圆满完成。谢先生不但对国家的文博

事业和古书画鉴定作出了历史性的重大贡献，也达到他自身书画鉴定生涯的顶峰。

到目前为止，书画鉴定还没有科技手段，真假的甄别基本上还是凭专家通过对传世书画长期研究积累的经验去目鉴。由于中国书画的独特性，这一传统鉴定方法在以后相当长的时间里仍将起着主导作用。

鉴定是一门比较学，这是业界的共识。但由于切入点不同，对书画的风格习性就有不同认知。由此，对同一件书画作品，不同鉴定家之间可能会产生完全相反的鉴定结论。这是鉴定中矛盾产生的主因，也是凭经验目测的不足之处。

鉴于存在的问题，谢先生认为中国画特别是文人画，都是画家随兴创作的产物，而画的好坏及固有风格的转变，与环境、工具、情绪、时间等的变化相关，有时会变得自己都不能辨别。所以，对传世书画，特别是稍异于本来风貌的书画，鉴定上就不能轻易说假，而需要用扩大的眼光去捕捉两者之间的关系，设想转变的可能因素，以达到还其本来面目的目的，从而尽量避免和减少鉴定中的失误。这就是谢先生首次提出的扩大鉴定的理论。秉持这一观念，应用到书画鉴定上，特别是在全国书画鉴定中出现不少类似情况的书画得到了重新纠正和定位，佐证了这一鉴定方法的科学性。

从认识画中的"一笔画"来追寻画家的风格特性，是谢先生鉴定书画的另一大特色。所谓"一笔画"，是指书画中的基本笔墨线条。谢先生认为一幅画由千笔万笔构成的，但归根结底始于一笔。画中的"一笔画"正是画的基因，不仅揭示画家的性格特点，也透露了画家的笔墨功力，决定画的优劣。

一般而言，作伪者大多生活于社会下层，他们不讲究笔墨，追求的是如何获取最大利益。所以，这些赝品大部分以模仿为主，笔墨低劣、线条僵硬板滞，画面充满匠气。反之，名家之画线条抑扬顿挫，浑厚苍劲，特别流畅自然，而且性格特征强烈，一看便知是长期磨练的专业画家所为。如把前后两种线条作比较，各自的优劣差异就显而易见了。当然，也有少数伪品出于名家之手，其笔墨线条自然不同凡响。他们所作的伪品流传于世，往往会使富有经验的鉴定家和收藏家走眼，如张大千便是其中之一，出于张大千之手的石涛、八大山人，水准之高几可乱真。如果对这些画家的作品没有深入了解，其真假是很难识别的。

从扩大鉴定到"一笔画"鉴定，二者都源于谢先生长期的笔墨耕耘与对绘画风格变化的领悟，再由此及彼，运用到鉴定中去。所以谢先生以鉴定家、书画家的双重目光所看到的，不仅仅是一幅书画的好坏，更是笔墨间的内在关系，包括书画的时代特性和流派传脉，最后得出结论。这无疑是超出常规的科学鉴定方法。

在当代书画鉴定界，素有"南谢北徐"之说，分别指南方的谢先生与北方的徐邦达先生，这是业内对二位鉴定权威的肯定与赞誉。谢先生的扩大鉴定理论与徐先生关于书画代笔问题的考证，是两位专家鉴定经验的升华，为拓展书画鉴定的视野，完善书画鉴定方法，开启了两扇新的窗户。但正由于观念不同，在对具体某件作品作鉴定时，他们常常会因相反意见而对立，甚至到了你来我往，互不相让的地步。从表象来看，他们似乎是一对"老冤家"，但其实都是对学术的尊重，是肯定自己研究成果，捍卫各自鉴定理念的表露，这有利于鉴定事业的发展。我们曾在一起工作、生活多年，所看到的老专家们包括谢稚柳先生与徐邦达先生，

都是和蔼可亲的。他们工作时严肃认真，工作之余则经常相互打趣逗乐，显得其乐融融。一切面红耳赤的争论都烟消云散，这才是老先生们真实的生活写照。

坊间有传谢稚柳先生看画较松，徐邦达先生看画较紧。所谓看得松，实际是为了尽量减少因画风的变化而走眼，误把真迹打入冷宫的积极举措。而看得紧，则是防止以假为真，所以把那些稍异于本来风格的作品或定为代笔，或归之赝品。这正是二位鉴定大家的独门技巧，没有谁对谁错，目的都是一致的。事实上，在鉴定中，看紧容易看松难。看得松，难在如何把握鉴定尺度，这是有风险的，需要有勇气来担当。多年来，我在随谢先生看画鉴画的过程中，深知他为了保护文物，在真假问题上坚持自己的学术观点，据理力争的苦心。有时，甚至顶着不实的责难，始终保持鉴定家应有的道德规范和责任感。他严于律己，从而也为年轻一代树立了崇高的学习榜样。

谢先生对学生的培养十分严格，招生之初，提出学生首先要有绘画基础。因为只有自己动过手，才能更快领悟画中笔墨的好坏，这是鉴定入门的第一步。否则连书画的优劣都看不明白，就遑论学习鉴定了。谢先生曾说，有些专业人员从事了一辈子的鉴定工作，仍然连门都没入，其中除了悟性不足之外，还在于没有动手能力，因而无法真正体验其中奥秘。所以他认为，即使不会画画，练练书法，同样也能达到目的。谢先生经常和我说，画画有助于鉴定的入门，提升鉴定的眼光，而眼光高了，又会感觉手低了。这样手就要去追赶眼，二者之间永远处于眼高在先，手低居后，相互攀登的良性循环中，是相辅相成、不可缺一的。

关于如何尽快掌握书画鉴定的方法，谢先生告诉我们，首先

要与书画"交朋友"，而交朋友必须起步要高，先将清代的四王、恽、吴作为入门的切入点，然后往上追本溯源，把各个朝代的主要画家风格、流派都梳理一遍。其中，代表性画家的作品都要从早年看到晚年，以摸清其画风的走向，直至宋代。这一过程都要以实物为主，才能达到看画的真正目的。因为，出版物中的作品只有形似，而实物是艺术家精、气、神凝聚的产物，生动灵活。看得多了，人与书画自然交了朋友，相互有了心灵的沟通。宋以前的传世实物稀少，则可从敦煌壁画那里追溯唐及唐以前的绘画风貌，从而以实物为依托，把握中国美术史的脉络，为日后的书画鉴定奠定坚实的基础。

此外，谢先生认为光看书画还不够，否则与骨董商无异。读画的同时，还必须读书。他要求我们先从唐代张彦远《历代名画记》开始看，直至清代有关中国绘画的重要论著都要过目，还要写读书笔记，从中掌握一手资料，以后的书画研究便有了发表自己独立见解的空间。在整个学习过程中，谢先生经常亲自对着实物教我们看画的方法，逐步引导我们进入书画鉴定之门。有一次在与谢先生闲聊中，先生忽然问我，"你随鉴定组看了这么多历代书画，有什么体会？"我说，"感觉到书画鉴定越来越难了"。谢先生笑着说，这就是进步。其间的变化实在太大了，非慎之不可，但也不用害怕。只要紧紧扣住实物的基本面，真正和书画交朋友，一切难题都会迎刃而解的。

谢先生关于书画鉴定方面曾写过一部极为重要的学术专著——《鉴余杂稿》。书中除了汇集谢先生各时期关于书画鉴定的论述之外，还有关于敦煌石窟壁画、美术史方面的几篇论述，是谢先生积数十年书画鉴定经验的科学总结。每篇文章没有冗长

的文字，除了必要的考证，对议题的论证都清晰明了，读之一目了然。《鉴余杂稿》首次出版于1979年，是年我正好被谢先生收为学生，此书也成了我步入师门的第一本教科书。而今，上海书画出版社"鉴真馆"丛书将出版《谢稚柳讲书画鉴定》，本书收录了《鉴余杂稿》中关于古书画鉴定的论文，并收录了谢先生几篇不常见的文章，如其手稿《论梁楷〈黄庭经神像图〉》，又如发表于1957年4月14日《文汇报》的《清代的两大鉴藏家》等。本书的最后有两个附录：其一为谢稚柳对台北故宫博物院编《故宫名画三百种》所作的评语，记载了谢先生对台北故宫博物院所藏书画珍品的鉴定意见；其二，遴选了《中国古代书画鉴定实录》中谢先生的部分鉴定意见。附录中的评语、鉴定意见与他所撰写的鉴定论文结合参看，可较全面地反映出谢先生的鉴定思想与成就。在本书的编排中，尤其重视图像的呈现，以充实、阐明谢先生文字上的叙说。本书以崭新的编排，全面、系统地向广大想要学习书画鉴定的读者们传递了谢先生的书画鉴定理念，对推动书画鉴定学的创新和发展是有积极意义的。

　　谢稚柳先生一生跌宕起伏，但无论处于什么境地，他始终执着于书画鉴定的探索和研究，开创了书画鉴定学的新篇章。谢先生虽已离我们而去，但他关于古书画鉴定的丰富论述却留存下来，不仅造福子孙，也为后学者提供了珍贵的学术财富，而书画鉴定学也必将后继有人。

目录

其　他

附录一

附录二

总　论

论书画鉴别

历代书画之有伪作，已经有相当久远的历史了。据北宋米芾的《书史》《画史》所记，他前代的书法和绘画名家的作品，几乎都有伪作，而且数量相当大。如李成，伪造的作品竟多至三百本，他慨叹地要作"无李论"。这些记录，仅是米芾一人所见，事实上还不仅限于这个数字。这些伪作对书画的真本说来，起了纷乱的局面，因而书画要通过鉴别来达到去伪存真。书画鉴别的历史是与书画作伪的历史相应发展的。

一、传统的鉴别方法

书画作伪的繁兴，反映着历来从帝王以至有产阶层的爱好书画、收藏书画之风的盛行。这些收藏者为了对书画留下经过自己收藏的痕迹和欣赏者的寄情翰墨，往往在书画上钤上自己的印章或加上题跋，或者再将书画的内容如尺寸、款识、印章、题跋等等详尽地作了记录，编成著录。这些书画从甲转到乙，从前代传到后代的递相流传，层出不穷地又在上面添加了多少印章或题跋以及著录书，使这些书画经历了多少年的沧桑，昭示了它的流传有绪。

流传有绪，是书画本身的光辉历史。而在作伪的情况之下，对收藏者、鉴赏者说来，也是对真伪具有证明作用的无上条件。的确，已经很久远了，在鉴别的范畴里，书画的真伪基本上取决于著录、题跋、印章等等作为条件来保证书画本身的真实可信。而在这些条件之中，最主要的又被认为是印章。不论书画的任何时代与形式，通过几方印章就能证实它的真伪，这是一条鉴别的捷径，它可以以简驭繁，以小制大。

印章有两类，除了收藏印章之外，还有一种是书画作者自己的印章，鉴别便通过这多种印章来作决定。鉴别的主要依据是作家的印章。作家的印章真，说明了书画的可靠性，它亲切地在为书画服务。收藏印章真，通过流传的保证来证实书画的可靠性。如此，有了一重保证、两重保证，书画本身的真实性就稳如泰山了。

鉴别印章的办法是核对。怎样来核对？即先把已经被承认是真的印章作为范本，与即将受鉴别的印章，从它的尺寸、篆法、笔画的曲折、肥瘦、白文或朱文来进行核对，要与范本的那方丝毫不爽，这便是真的。如有出入，这就是伪。但是，这种核对所持的态度也有不同，因而原则也不同：一种是当被鉴别的印章在一方以上，其中只有一方与范本相符。那么，其他的几方，虽然不符也被承认。理由是，既然有一方印章相符了，那么其他几方虽不相符，也不会出于伪造。另一种恰恰相反，一方符合，其他不符合，则那相符的一方，也判定是伪。理由是，那一方符合的，只不过是足以乱真的伪造而已。前者是多数服从少数，后者是少数服从多数。多少年来，这一办法信服了多少收藏家与鉴赏家。

题跋，虽然它也是依据之一，但不是每件书画上都有题跋，

它不能如印章一样可以左右逢源地随时运用。而题跋本身是书，而取以作证的在于它的文字内容。这些文字的内容，或者以诗歌来咏叹书画，或者以散文来评论书画，或者记述书画作者，或者评论前人的题跋是否得当，并对书画加以新的评价，它对鉴别也具有很大的说服力。

著录对于鉴别，虽是间接而不是直接的，然而仍然起信任作用，而且对加强书画的地位具有很大的威力。它足以引人入胜或者到迷信的地步。某一件书画见于某一著录，是令人满意而值得称说不休的事。

还有一些证据也经常在鉴别时被运用，如：

别字：历来把写别字的问题看得很严重，书画作者等都不至于有此等错误。如书画上或题跋上，尤其是书画上的题款等等出现了这种情况，都被认为是作伪者所露出的马脚。

年月：书画上或题跋上所题的年月或与作者的年龄、生卒不符，或与事实有出入，也将被认为是作伪的佐证。

避讳：在封建帝王时代，临文要避讳，就是当写到与本朝皇帝的名字相同的字时，都要少写一笔。这就叫避讳，通称为缺笔。在书画上，看到缺笔的字，是避的哪代皇帝的讳，就可断定书画的创作时期不能早于避讳的那位皇帝的时期，否则就是作伪的漏洞。这一问题，一向作为无可置辩的铁证。

题款，即以书画的题款作为鉴别的主要依据。只要认为题款是真的，便可以推翻其他证据来论定真伪。这一方法，更多地运用在绘画的鉴定方面。

从印章、题跋、著录、别字、年月、避讳、款识，如上面所

北宋 苏轼（传）天际乌云帖 翁方纲旧藏

述的作为鉴别所依据的种种，它所产生的矛盾，不仅存在于书画的真伪之间，也同样存在于真本之内。

二、鉴别方法的论证

上面列举的这些办法，一般说来，不能不承认都有一定的作用。然而，这种鉴别方法的根本缺点在于抛开了书画的本身，而完全以利用书画的外围为主，强使书画本身处于被动地位，始终没有意识到这种方法所运用的依据，仅仅是旁证，是片面的，是喧宾夺主的，因而是非常危险的。因为以这些旁证来作为主要依据，与从书画本身内在依据这两者之间，有时是不一致的，矛盾在于书画本身与旁证的对立。因此，这个鉴别方法不但不能解决矛盾，相反地会引起更严重的矛盾，而最终导致以真作伪或以伪作真的后果。而且，当书画没有一切旁证的时候，失去了这些依据，又将如何来进行鉴别呢？

鉴别的原理，是唯物辩证的。既然鉴别的是书画，就不应抛

开了书画本身为它的先决条件，而听任旁证来独立作战。不掌握书画的内部规律，反映书画的本质，这个鉴别方法所产生的结果，是书画的不可认识论。

这里主要的问题是，首先要分清主次，分清先后，这样才是客观的，合乎全面规律的。具体的事物，要作具体的分析。在鉴别的范畴里，不能否认这些旁证所能起的作用，但首先要认识到的是，它所能起作用的条件。事实上，旁证的威力对书画本身的真伪，并不能首先起决定性作用。它与书画的关系，不是同一体的，而是从属于书画的。它只能对书画起帮衬的作用，而绝不可能独立作战，有时它并不能起作用，有时甚至起反作用。它只能在对书画本身作了具体分析之后，才能得出在它的特定范围内能否起作用与所起作用的程度。因此，书画本身才是鉴别最主要、最亲切的根据，也只有使这个根据独立起来，才有可能利用一切旁证。否则，这些旁证纵然有可爱之处，却都是带有尖刺的玫瑰。比如，翁方纲所藏的苏东坡《天际乌云帖》，即使作了好多万字的考证来辨明它的真实性，但是他所藏的《天际乌云帖》还是不真，原

 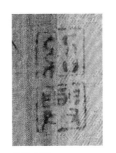

五代 杨凝式　　　　北宋 李公麟　　　　北宋 赵佶　　　　唐 颜真卿
《神仙起居法帖》　《五马图》　　　　《竹禽图》　　　　《湖州帖》
上的"绍兴"印　　　上的"绍兴"印　　　上的"绍兴"印　　　上的"绍兴"印

因便在于他始终没有能触及主要的一面。

我们不妨再来辨析上述的那些旁证，究竟能起什么样的作用。

仍从印章说起，历代的书画作者、收藏者，他们所用的印章并无规律可寻。因而无从知道他们一生所用于书画的印章，是只限于某样某式、某种文字、某种篆法的哪几方，从而可以凭此为准的。北宋米芾曾说他以某几方印章用于他所藏的某一等的书画上。但是，他又说还参用其他文字的印章有百方。

还有一类可以知道一种印文只有一方的，如历代皇帝的印章（但南宋高宗的"绍兴"小印，却不止一方），以及明项子京的"天籁阁"等印。此外，同一印文、同一篆法、同一尺寸，同是白文或朱文而只有极为微细出入的印章，也是屡见不鲜的。不但私人的名章，就连明黔宁王的印，同一印文的也不止一方。这种现象，从元到清，大都是如此。文徵明的那方印文半边大半边小的"文印徵明"印，大同小异的就不止一方。"衡山"朱文印，出入细微的又何止一方。朱耷的"八大山人"白文印、"何园"朱文印，似是而非的也不止一对。沈石田的"白石翁""启南""石

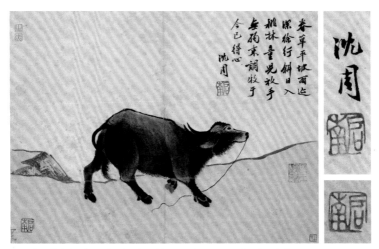

明　沈周《卧游册》之《黑牛图》上的两方"启南"印　故宫博物院藏

"田"等印尤为纷乱，已到了不可究诘的地步。翁方纲考证赵孟頫的那方上面碰弯了边的"赵氏子昂"朱文印才是真的。赵孟頫活到六十九岁，书画的生涯超过了他生命的一半时间以上。在这漫长的岁月中，却只准许他有一方这一印文的印章？而与此印印文相同而尺寸、篆法仅有毫厘之差的，却也并不是不真的呀！

　　根据一系列的实例，元代以来，各家的印章、名号相同、朱、白文相同、篆法相同，仅在笔画的高低曲直有极细小的差距，已形成了普遍的现象。其所以如此，可能有两种原因，一种是出于作家们的要求，另一种是印人在章法上所表现的习惯性。至于只承认某些印章是真，所依赖的证据是什么呢？是根据印章的本身，还是其他因素呢？

　　篆刻本身有它的流派与独特风格，这是认识篆刻的主要方面。但是，被用在书画上的印章，作者与收藏者却并不是专取哪一家

或哪一派。而大多数印章，看来也无法认出它是出于某家刀笔。因此，从风格特征来作为辨认的依据，就失去了它的效用而感到漫无边际。而它的现象又都是大同小异、混淆不清的。尤其在近代，利用锌版、橡皮版的翻制，甚至可以做到毫厘不差。印章须用印泥，印泥有厚薄，有干湿，这些都能使同一印章的形体发生变化。印章钤在纸上或绢上，也要发生变化。使用印章时按力的轻重，也会发生变化。书画又经过装裱，装裱后纸张有伸缩，也会发生变化。所能遇到的变化是如许之多，问题不仅在于繁琐而已。

还有一个方法是将印泥的新旧、纸绢的包浆（纸绢上的光泽）来作为辨认印章的依据。论旧，论包浆，当然显示了纸或绢的悠久历史。但是，孤立地通过这种方法来证明这种旧是五十年或一百年，那种旧是三百年，这是可能的事吗？

但是印章确实有真伪之分，而印文相同、朱白文相同，仅在尺寸或笔画上有差异，而足以引起纠纷的那些印章当被证实是真的时候，所持的依据已不可能完全是上述的那些依据，而是在书画本身被证实是真之后，上面的印章也连带被承认。相反地，是书画对印章起了保证作用。

当书画本身被证实是真的时候，印章对书画本身并不起作用。当书画本身被证实是某作家的作品，而作品上并无题款，仅有某作家的印章，这时印章对书画才起了作用，它帮助书画说明了作者是谁。当书画本身被证实是伪，而印章是真（真印章为作伪利用），这时印章就起了反作用。

其次，是题跋。题跋属于文字方面，它对书画本身的作用，也不是绝对的而只能是相对的，也只能在书画本身经过分析之后，

它的作用才能产生。

当书画本身被证实是伪，而题跋承认它是真的情况下，如北宋苏东坡的《天际乌云帖》、晋王羲之的《游目帖》、唐吴道子的《送子天王图》等，这时题跋就起了反作用。

北宋武宗元《朝元仙仗图》，南宋人的题跋承认它是吴道子的手笔，元代赵孟頫辩证了吴道子与北宋武宗元的画派，认为不是吴道子而是武宗元。当我们在已无从认识武宗元画派的情况下，且《朝元仙仗图》的时代性格被证实是北宋的时候，南宋人的题跋就起了反作用，而赵孟頫却帮助《朝元仙仗图》证实了作者是谁。

三是著录。如以某一件书画曾见于某一著录，就证实了书画的真伪，这种方法也是相对的而不可能是绝对的。

北宋 武宗元《朝元仙仗图》后的张子□、赵孟頫题跋

清顾复《平生壮观》是一部著录书，它记录了倪云林的《吴淞春水图》。他说董其昌与王稺登说它是倪画是错误的（画上有董和王的题跋），顾复认为此图是元张子政的手笔。当《吴淞春水图》本身被证实为倪瓒的画笔时，《平生壮观》就起了反作用。清吴升《大观录》记载唐颜真卿的《刘中使帖》是黄绵纸本，当《刘

唐 颜真卿 刘中使帖 台北故宫博物院藏

中使帖》本身被证实是真，而此帖是碧笺本的时候，《大观录》就起了反作用。

四是别字，所能作为依据的效用更薄弱。清郑燮的"燮"字下面不从"又"而写了"火"字，李鱓的"鱓"字不作"鱼"旁而写了"角"字。明代唐寅《桐山图》上的题字写了好几个别字。"燮"写作"爕"，已是郑燮落款的习惯，是当时的通俗体。"鱓"作"角"旁，是李鱓在落款时与作"鱼"旁的鱓字同时互用的（也有一种说法认为李鱓在某一时期改了名，这不是事实）。因此，当书画本身被证实是真的时候，这些别字就都起了反作用。

五是年月。年月经常要起反作

清 郑燮
《五言诗》
中的款识

清 李鱓
《魏紫姚黄图》
中的款识

用，下面所举的几个例子，书画本身都是真迹，如八大山人《水仙》卷，上有石涛题诗并记云："八大山人即当年之雪个也，淋漓仙去，予观偶题"，纪年是丁丑，为康熙三十六年，八大山人七十二岁，并未死。这个年月就起了反作用。另有一通恽南田的尺牍，有唐宇肩（唐半园之弟，与恽南田为三十年金兰之契）的题跋，说王石谷在唐氏半园与恽南田相识，是在辛酉。辛酉为康熙二十年，这一纪年是错误的。恽南田与王石谷相识之始，至迟应在顺治十三年丙申。这时，年月便起了反作用。董其昌的《仿董北苑山水》轴上有自己的题语，纪年是"辛未"，而款是"七十六翁董玄宰"，辛未是明崇祯四年，董其昌应为七十七岁。这虽然是在纪事时的年月与自己的年龄，这时也能起反作用。

六是避讳。完全依靠避讳来断定朝代，也是不可能的。例如历见著录的唐阎立本画褚遂良书《孝经图》，被清孙承泽奉为至宝，又为高士奇的"永存秘玩，上上神品"。这一卷画的体貌与南宋萧照的《中兴祯应图》相近，连书体都证实它是南宋初期的作品。而所谓褚书中也发现了"慎"字有缺笔，"慎"字是南宋孝宗的名字。这时，避讳就起了作用，它帮助书与画说明了它的时代。又，南宋高宗赵构草书《洛神赋》，其中的"曙"字缺笔，"曙"字是避北宋英宗赵曙的讳，这时避讳对书的本身并不起作用，它并不能限制书的时代。因为，《洛神赋》中并没有与英宗以后，钦宗以前历代宋代皇帝的名字同一的字。

南宋 赵构《洛神赋》
中的"曙"字缺笔
辽宁省博物馆藏

　　七是题款，一般称之为"看款"。注意力的集中点，在于以签名形式来决定全面，方法与核对印章相似，然而它接触了书的本身，显得要亲切一些。但是，这太狭隘了，局限性很大。书画上的签名样式，一般说来是比较固定的，这在感性上的认识是如此，但是所牵涉到其他的因素，使形式的变化仍然很大，绝不可能执一以绳的。例如"八大山人"的落款，总体说来，前后有两种形式，而就在这两种形式之中，却还包含着好几种的变化，此其一。其次是款式有大小繁简之别，简单的小字，如仇英的款以及宋人的款，简单的较大字，则每一作家都有。这些特别之处在绘画方面，更容易产生纰漏。简单、小字、范围小，则容易伪造、模仿、勾填，都能乱真。而近几十年来与印章一样利用印刷术与伪造结合起来，真是可以做到丝毫不爽。因此，让款孤立地来应付全局，也是非常危险的。还有一种是款真而画伪，而又不是出于代笔（下面将提及），这就更是"看款"方法所能起的反作用了。

　　因此，这些旁证对书画所能起什么样的作用，只能由书画本身来作出评价。

三、辨　伪

　　清乾隆时的收藏家陆时化写过一篇《作伪日奇论》，他写道："书画作伪自昔有之，往往以真迹置前，千临百摹，以冀惑人。今则不用旧本临摹，不假十分著名之人（作者）而稍涉冷落，一以杜撰出之，反有自然之致，且无从以真迹刊本校对。题咏不一，

杂以真草隶篆，使不触目，或纠合数人为之，故示其异。藏经纸、宣德纸，大书特书，纸之破碎处，听其缺裂，字以随之不全。前辈收藏家印记及名公名号图章，尚有流落人间者，乞假而印于隙处，金题玉躞，装池珍重。更有异者，熟人（著名的作家）而有本（真本）者，亦以杜撰出之，高江村《销夏录》详其绢楮之尺寸，图记之多寡，以绝市驵之巧计，今则悉照其尺寸而备绢楮，悉照其图记而篆姓名，仍不对真本而任意挥洒。《销夏录》之原物，作伪者不得而见，收买者亦未之见，且五花八门为之，惟冀观于著录而核其尺寸丝毫不爽耳。"

作伪原来的依据是书画本身，旋又抛开了书画本身而从书画的外围来混淆书画本身，这正反映了这种鉴别方法的主要方面，也证明鉴别不通过书画本身的内部规律是不可能完成它的任务的。

陆时化所叙说的是通体作伪，而作伪的情况还不止此，还有以下的四类：

（一）换款，利用现成的书画，擦去或挖去原来的题款或印章，而加上其他作家的名款。

（二）添款，原来的书画无款，添上某一作家的名款。

以上两类，不外乎将后代的作品改为前代的作品，以小名家的作品改为大名家的作品。

（三）半真半假，以一段真的题字接上一段假画，或利用真款有余纸加上假画。这是利用书的一方面。画的一方面有以册页接长，接上一半伪画，使小册页变成整幅。

（四）接款，原来有款而未书年月的则在款后加书年月。

通体作伪的，大体上可以用地区来分，从明清至近代，其水

准较高的是苏州片子，其次是扬州和广东，而以河南、湖南、江西为最下。如果对书画本身能够认识，能够进行分析，这些各地区的伪品，都不是难于辨认的疑难杂症。

伪品，一般的水准，如各地区的，其伪作上所揭示的与作者真笔的艺术性格是大相悬殊的。还有一些年代较前或水准较高的，这一类摹仿的伪作，不管它在形式上可以起如何乱真的作用，但总是有变化，不可能与原作的性格获得自始至终的一致。世传王时敏临董其昌题的那本《小中见大册》，都是临摹的宋元名作，形式准确，水准相当高，它并不是作伪。如果以此水准来作伪，以此来作为鉴别的考验，那么，还是能得出它的结论。因为，它的个性与时代性，对原作来说已经变了。它含蕴着与原作所不可能一致的性格在内，尽管它在形式上与原作多么一致。那么，当遇到时代较前的或者是同一时代的伪作，如沈石田、文徵明等都有他们同时代的伪作，又将如何来辨别呢？这完全在于它的个性方面，它的时代虽同，而个性必然暴露着相异之点以及艺术水准的差别。

鉴别的标准是书画本身的各种性格，是它的本质，而不是在某一作家的这一幅画或那一幅画。因此，它无所谓高与低，宽与严。一个作家，他可以产生水准高的作品，也会产生低劣的作品，这是必然的规律。问题不在于标准的高低与宽严，而在于对书画本身各种性格的认识。性格自始至终是贯穿在优与劣的作品之中的，如以某一作品艺术高低为标准，不以它的各种性格来进行分析，这是没有把性格从不同的作品之中贯通起来。在鉴别的范畴中，真伪第一，优劣第二，在真伪尚未被判定之前，批判优劣的

阶段就还未到来。两者之间的顺序，批判优劣是在判定真伪之后，而不是判定之前，亦即认识优劣，不可能不在认识书画本身的真伪之后。

鉴别，就是认识。鉴别从认识而来，认识是为鉴别服务的，鉴别运用认识，当认识深化的时候，鉴别的正确性才被证实。

那么，如何来认识书画的真伪呢？真伪的关系，可以说伪是依附于真的。不能认识真，就失去了认识伪的依据。认识真了，然后才能认识伪，认识始于实践，先从实践真的开始。

四、对书画本身的认识

人在一定的阶级地位中生活，各种思想无不打上阶级的烙印，艺术反映着阶级社会的思想体系，也无不显示出它的阶级性，打上了阶级烙印。

这里将不从艺术史来加以论列，而从古代书画的笔墨、个性、流派等方面来认识它的体貌与风格，是完全从鉴别的角度出发的。

笔墨，书与画是用笔和墨来表达的，是形成书与画的基本之点，是书与画重要的表达形式。

唐张彦远《历代名画记》论六法："夫象物必在于形似，形似须全其骨气。骨气形似，皆本乎立意而归乎用笔。故工画者，多善书。"张彦远说的是书、画的相同之点在于用笔。元赵孟𫖯诗："石如飞白木如籀，写竹还于八法通。若也有人能会此，方知书画本来同。"赵孟𫖯更形象地指出，画石用写字的飞白法，树木似籀文，而写竹也与写字的笔法相通，书画是同源的。书画同源

有两种意义，一种是文字发源于象形，亦称"书画同体"；一种就是指的笔法。所谓笔墨，就是笔法与墨法。笔墨这个名词起于五代荆浩，他曾经评论唐吴道子与项容的画笔："吴道子有笔而无墨，项容有墨而无笔。"这里讲的是笔墨配合的问题，要笔墨并重。

甲、书

（一）用笔，就是笔法，什么是笔法？先从书来说，笔法的最早说法即所谓的"永字八法"。后来以"八法"二字来代表书，就是指"永字八法"。但是，在这里谈"永字八法"将不是主要的。所谓笔法，是指写字的时候，笔在纸上所画出的那些线条，在书法中称之为点画，字是通过点画而形成的。从点画而形成字的形式，称之为结体，即字是以点画组织而成的，结体就是组织结构。点画不是静止的而是变动的，它能起无穷的变化，变化是由于提按而产生的。什么叫提按？就是从起笔到收笔，起笔是按而收笔是提。点画由于提按而产生变化——粗的、细的、又粗又细的，而结体通过提按的点画与组织的变化，使笔或长或短、或正或斜、或直或弯，形成了左顾右盼、回翔舞蹈等多种多样的形式与姿态，这就叫笔法。

（二）个性。书的点画、结体，不是静止的而是变动的。从这一种书体到那一种书体，如真、草、隶、篆。从这一家的书到那一家的书，产生了千千万万变化不同的形体。每个书家通过点画与结体所形成他自己的特殊形体，其中就产生了它特殊的性格，这就是风格。

但是，一家书体有一种特殊形态，而这种形态也不会固定不

变。首先，在书体本身的历史行程中要变。这个历史行程，一般都把它分成几个时期——早期、中期、晚期，或者前期、后期。这是基于作品流传的多寡，实践的限度，而认识是随着这个因素而定的。

字从瘦的变到粗的或粗的变到瘦的，长的变到扁的或扁的变到长的等，这是从它的形式方面看；从硬的变到软的或软的变到硬的、扁的变到圆的或圆的又变到扁的，稚弱的变到苍老的或苍老的又变到稚弱的等等，这是从它的质的方面看。

从形式上看，是认识的概念；从质的方面看，是认识的深化。

以上是字在历史行程中自然的变化，字还能从其他的因素发生变化，这是被使用的工具所促成的，如笔，笔锋是尖的或秃的时候；墨，干些或湿些、浓些或淡些的时候；纸或纸质不同的时候；绢、绫或绢、绫质地不同的时候都会使字发生变化。

当书写字的时候，书写者精神充满与否，也会使它发生变化。

在这些情况下，形式虽变，而性格是不变的。因为，工具只能变它的形式而不能变它的性格。

当认识的时候，必须充分注意这些情况，而性格是主要的一面。

那么，在字本身的历史行程中既有各个时期的自然变化，那么，它的性格变不变呢？不一定，这要视具体的情况而定。

当一种书体在它自己的历史行程中，它的性格可能变也可能不变。而在一个书家所擅长的几种书体中，它的性格也是或者相同，或者不相同的。

例如，元倪云林的字，前后的性格是不变的；明祝枝山的书体有好多种，它的性格就相当复杂；徐渭的书体有多种而性格是

一致的；清金农的字早期与中、晚期是不同的，中期以后的隶书与行书的性格是相通的。

（三）时代性。在同一时代中，各个特殊形式的书体都有它的来源与基础，即它的师承与彼此间的影响等等。由于这些关系，彼此的艺术表现就有某些相通之点，因此，在各个特殊性格之中，包含了共通性。这个共通性不为其他时代所有而为这一时代所特有，这便是时代风格。时代风格，正是从个别风格而来的。

认识的主要之点在于各个特殊书体如此这般的性格和它所可能的变化，彼此之间的艺术关系与相异之点，这一时代与那一时代的艺术关系与相异之点。

认识了这些特征，就可以来举一个实例：传世有名的王羲之

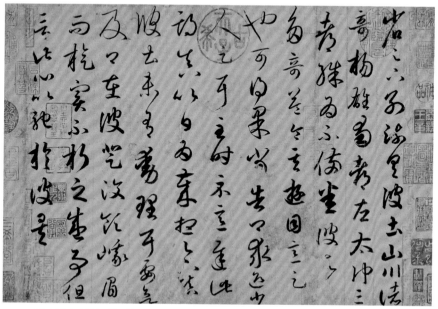

晋 王羲之（传） 游目帖

《游目帖》，不受任何旁证的迷惑，不管以前对它有过任何评论，而直接从它的本身来作出真伪的判别。

《游目帖》是不真的。当然，现下已经没有王羲之的真笔存在，有的也都是唐代勾填本。但是，《游目帖》既不是唐勾填本，也不是其他勾填本，而是出于元人的手笔。理由何在？在于《游目帖》的笔势与形体已具有赵孟頫的风格，这一判别正是基于《游目帖》的时代风格与个人风格这两重特征。

（四）流派。一种特殊的书体的形成都有它的来源，如这一家的作品，它的艺术风格为别一家所继承，前者的艺术风格就成为后者艺术风格的来源。这个来源，或者是同时代的，或者是以前时代的。这一个艺术风格既然从那一个艺术风格而来，那么在形式上、性格上便或多或少地保留了前一个风格的某些共同之点，这就是流派。

例如，祝枝山的草书是从唐怀素草书而来，也兼受了宋黄山谷草书的影响。因此，祝枝山的草书是怀素与黄山谷的流派。

认识的主要点在于同一流派之中相同与相异的特征。事实上，一个形成了的特殊风格，它的常性容易捉摸，难于捉摸的是变化，而它的常性是隐藏在变化之中的。在同一流派之中，它的关系有明显的，也有不明显的，一种是相同之处不明显，这就难于捉摸。如明王穉登之于文徵明，这里主要在于搜寻二者之间的相同之点。

再举一例：唐张旭草书《古诗四帖》，在鉴别上是一个麻烦的问题，因为张旭的真笔，此帖是仅有的。但是，帖的本身，张旭自己并未书款。说它是张旭，是根据董其昌的鉴定，因此，要分析董其昌的鉴定是否足以信赖。

　　试图直接从帖的本身来辨认，觉得应该承认董其昌的鉴定，但是不依靠他所作出鉴定的论据，因为董其昌曾见过张旭所书的《烟条诗》《宛陵诗》，他说与此帖的笔法相同。这二诗现在已经见不到了，连刻石拓本也不知道是否尚有流传？因而董其昌所依赖的根据，到现在就无从来作为根据了。

　　论这一卷草书《古诗四帖》的笔势，是一种特殊的形体，从晋代到唐代的书体中，都没有见过。但是，从它的时代性来看，确为唐人的格调。在没有其他证据之前，所能认识到的第一步只能到此而止。

　　据历来的叙说，颜真卿的书体是接受张旭的笔法，从唐怀素的《自叙帖》和《藏真帖》都曾谈到颜真卿与张旭的书法关系。因此，我们特别注意到颜真卿所书的《刘中使帖》。《刘中使帖》与这一卷草书《古诗四帖》的后面一段尤其特殊地流露着两者的共通性。从两者的笔势和性格的关系来看，显示着《刘中使帖》的笔法是从草书《古诗四帖》的笔法所形成的，而不是草书《古诗四帖》的笔法从《刘中使帖》而来，这是很明显的，因为两者成熟的阶段相同，而成熟的先后性质是有区别的。此外，据北宋的大书家黄山谷说，五代杨凝式的书体与张旭、颜真卿颇仿佛。现在流传杨凝式的墨迹如《神仙起居法帖》《夏热帖》，它的形式与笔势，也与这一卷草书《古诗四帖》相近，一切都说明草书《古诗四帖》是这一种书体的先导者，因而可以承认董其昌的鉴定是可信的。

　　认识的依据正是两者的流派关系，两者之间的特殊性和共同性的贯通。

乙、画

画与书一样，有笔、个性、时代性、流派等方面。书与画的形体虽完全有别，但二者的原理是一致的、完全相通的，甚至有些情况也完全相同。

（一）笔墨。画运用笔的形式，方法与书相同，而要比书复杂而有更多变化，它的基本之点在于配合对象。因而用笔，是从对象出发，从对象产生。对象，正是笔的依据和根源，用来摄取对象的形与神所产生的笔的态与势、情与意，就产生了笔自己的精神骨血，这就叫"笔法"。

纯粹是水墨的画，主要是墨的表现，如何浓淡变化地来反映对象，使对象在这单一的墨色之下有生动的神态，这就叫"墨法"。

墨的发挥，必须运用笔，才能使墨起无穷的变幻，所谓"墨分五彩"，墨与笔的关系是最密切的。

笔表现在人物画上，以线条为主。线条，即明人所称的各种"描法"。所谓"描法"，是指线条的形式，如唐吴道子画人物的线条，名之谓"兰叶描"或"柳叶描"。北宋李公麟的线条，名"行云流水描"。这一名称来源于元代汤垕，汤垕说李公麟的笔"如行云流水有起倒"，是指运笔流利并抑扬顿挫而有转折起伏，而北宋米芾称吴道子的笔"磊落挥霍如蒓菜条圆润"。"磊落挥霍""圆润""行云流水"都是从笔的性格方面而定的。这些形象性的说法，是前人的理解，而我们还是要从实践中来认识这些线条的形式与性格。

唐代人物画的描笔，开元、天宝以前，乃至上推到汉晋，它的形式是线条不论长短，基本上都一样粗细，而转折是圆的。尽

唐 佚名 纨扇仕女图 故宫博物院藏

管个性不同、流派不同，而这个形式不变。这可以从汉墓壁画、敦煌壁画、顾恺之《女史箴图》和阎立本《历代帝王图》来辨认。开元、天宝以后，虽然形式依旧，而渐次地在起笔时有尖钉头出现，而转折也出现了方折的形式。这可以从唐人《纨扇仕女图》、孙位《高逸图》来辨认，乃至北宋武宗元、李公麟都是如此。描笔从没有尖钉头到有尖钉头，转折从圆到方，以至粗的细的，光的毛的，粗细混合的，光毛混合的，软的硬的，流演到南宋梁楷的"减笔"与"泼墨"。宋、元、明、清以来，产生了无数形体、无数流派，笔势变了，引起了性格的变化。

"皴"，是山水画中笔的主要部分，是表现山与石的脉络和高低凹凸，是各种粗或细、长或短、光和毛等等的线条所组成的，这就叫"皴"。皴有"皴法"，如何运用各种线条来描写山的质地，这就叫"皴法"，如五代董源的山水称"麻皮皴"，南宋李唐的山水称"斧劈皴"等等。这些名称都是根据皴笔的形象而起的。

山与石，需要以皴的方式来表现，而水和树木等等都是山水画的组成部分，就不能统一地运用"皴"。这里，笔需要采取不

同的方式来描写这些不同的对象，因而在山水画之中，笔显示了它的特殊复杂性。

山水画有两种：一种是著色的，一种是水墨的。水墨就是有深淡变化的纯一黑色，而著色的还有两种："青绿"（矿物质色）与"浅绛"（赭色与植物质的青绿色）。"青绿"的皴少，而"浅绛"与水墨的皴多，它的形式是多样的。

花鸟画，有"双勾"与"写意"，有水墨与著色。两派的形成，显示了笔的突变。"双勾"是以细的线条为主，如两宋、元以及明代的院体。而"写意"，所谓浓涂大抹，是以粗大的笔为主的，如明清的沈石田、八大山人等。还有一派名没骨法，是工细著色而不用双勾，如恽南田的画派。

笔有性格，而著色是烘晕而成，没有笔的迹象存在，是没有性格可寻的。因而，在鉴别上不起作用。固然，如蓝瑛的仿张僧繇没骨山水，著色就有一定的特点，但它仍不能不结合笔来辨认。

（二）个性。不论人物、山水、花鸟等画，它的风格如何，总是出于笔的主使，为笔所产生。因而，个人风格的认识，是以

笔的性格为基础的。

例如，沈石田的山水与文徵明的山水不同，不同之点是从两者的体貌来辨认，体貌是从那些山、水、树木等等的形式来辨认。而这些形式，要从笔来辨认，特殊的笔所表现的特殊的形象，两者的综合，才是风格的认识。

个人风格，它的前后期是一种体貌的。其间形式、笔墨虽有变化，而性格是不变的，如元倪云林的山水、明陈洪绶的人物、清恽南田的花卉等。

前后期有多种体貌的，形式变、笔墨变而性格也变了，如明沈石田的山水便是如此。但也有性格变了而它的常性却隐藏在变化之中的，如明唐寅的山水、元赵孟頫《百尺梧桐轩图》等就是。

但是，性格虽有前后期之分，有变与不变之别，然而真伪的混淆却是不可能的。

例如，传世有名的宋赵子固《白描水仙图》共有五本，体貌都相同，然而性格是截然不同的，是否有前后期之分呢？

这五本之中，一本为两株水仙，一本是三株，其余三本则为

南宋 赵孟坚 水仙图 美国佛利尔美术馆藏

繁密的长卷。假如运用从笔的性格来分析的方法，就立刻能够证明前两本合乎赵子固的性格，而后三本是赵子固所不可能有的。这里，就不是前后期变化的问题，而是这两种不同性格相容与不相容的问题。

（三）时代性。在某一时代的共通性格中，也包含着它前代的个别性格或共通性格。因而，这一时代的作品容易被误认为那一时代的。这一情况，在宋画与明代院体画之间最容易发生。应当说，问题在于没有从时代风格的特征来辨认。

那么，时代风格特征是什么呢？

被误认的原因，主要在于形式方面，在于两者的形式有共同性。但是所谓风格，不论个人的或者时代的，都产生于形式，它不能脱离了形式而独立存在。因此，脱离了形式来论风格是不可能的。

然而，形式可以独有，也可以为多数所共有。不仅在同一时代，还可以从前代延续到后代。因而，形式的范围是比较宽广的。

仍以明代院体画与南宋绘画而论，两者形式是相同的。但相同之中，总有它的相异之点，这就是特征。但是这个特征，还不能起独立作用。因为形式，在个人或同一时代的，也都可能有变化。所以单独利用形式的相异，仍然是不可靠的。而且，如果其形式相同，又将怎么办呢？因此，形式的相同与否就不是主要的，而主要的首先在于笔，特征是笔的性格、笔所形成的形式、形式所产生的风格。三者是分不开的，三者的综合是个性，也是时代性。

（四）流派。形式出于传授而有明显的相同性，形成为流派。流派的形式有同时代的关系，也有前后代的关系，这方面的认识

北宋 郭熙（传）溪山秋霁图（局部）美国佛利尔美术馆藏

对鉴别所起的作用在于：

其一，说明某些作品的时代。例如，南宋院体山水、元代之南宋院体派或明代院体。又，蓝瑛的继承者很多，从这一画派可以看出都是清初的作品。

其二，说明某些作品的时期。例如，陈淳的山水为文徵明一派，而属于文徵明细笔一派的是其早期作品。

其三，流派有时也能对个性起混淆作用。例如，北宋郭熙与王诜的山水都是李成一派，由于郭与王的形式相同，历史上著录的郭熙《溪山秋霁图》其实不是郭熙而是王诜的画笔。正是流派把两人的个性混淆了。

还有两个问题：其一，是董其昌的代笔；其二是浙派。

赵左、沈士充对于董其昌，两者之间的形式有时几乎难于分别，如沈士充的《仿宋元十四家笔意卷》。赵、沈的画笔都源出于董其昌，因而是一个流派。据历代的叙说，董其昌当时的捉刀者，历历可数的无虑有十数人，而赵、沈也是其中的一员。长久以来，董其昌的代笔与真笔时常混淆不清，因而问题的中心似乎已不在

董其昌的真伪而在于代笔了。

董其昌的画派，大致说来在六十岁前后是一种体貌，七十岁前后又是一种体貌。经常看作是代笔的，大体是属于前者一个时期的体貌而不是属于后一个时期的。从赵、沈的体貌来看，与董其昌的类似之处正属于前一个时期，而沈士充的《仿宋元十四家笔意卷》也属于董的前一个时期的体貌。赵、沈的画派与董其昌之间至此分道扬镳。赵、沈的作品是停留在董其昌六十岁前后这一时期的形式上的。在赵、沈的作品中，从未见过与董其昌七十岁以后的体貌有类似之处，这是明证。当然，为董其昌代笔的并不止赵、沈二人。但是，要数赵、沈与董的画笔最接近。

再者，所谓代笔，还要依靠真笔来说明这一问题。事实上，当时宗尚董其昌的，不仅在董的画，更在董的书，可以乱真董书的比乱真董画的更多。所谓董的代笔可以分为两部分，一部分根本是当时的伪造，把它看作代笔了，但另一部分确实是董的真笔。形式可以混淆，性格本身却是不能混淆的。至于代笔，不是绝对没有，但有也是绝少的。

关于浙派，清张庚《国朝画征录》云："画之有浙派，始自戴进，至蓝瑛为极。"张庚所记并不是出于他的创说，而是当时的传统说法。因此，浙派就是戴进与蓝瑛由来已久而至今还完全被应用，有时又加上吴伟。

这可以来分析一下。以浙江而论，戴进、蓝瑛都是浙江人，而吴伟不是。以画派而论，戴进、吴伟确属一派。而蓝瑛就完全门户不伦了。因而，以戴、蓝为浙派，作为"浙"则可，作为"派"是说不过去的，此其一。

董其昌说："戴进为武林人，已有浙派之目。"可见推戴进为浙派之牛耳，远在董其昌之前就已经成立。再来分析戴进的画笔，这一画派远自南宋李唐所创始，后宗此派的有元孙君泽、张观等，可见并非出于戴进所自创，这些同一流派的宋元作家的所在地域，在南宋为临安，在元为杭州，张观是流寓嘉兴，都是浙江。戴进如何能执浙派之牛耳？此其二。

如以明代的浙江画学而论，有王谔、夏芷、谢环等。其中除谢环外，也都与戴进同派，蓝瑛可以列入浙派而这些作家却不被承认是没有道理的，此其三。

从南宋到明代院体，连戴进在内，论流派是一而二，二而一的。那么单从明代来说，院体是浙派呢，还是浙派是院体呢？明代的院体是要早于戴进的，论院体的声势，除画院中人外，宗尚此派的，还有周臣。而杜堇、郭诩、徐端本乃至唐寅，也占了院体一半。

至于蓝瑛，在明代末期，他的形式是独立的，风格是前所未有的，当时他的影响也相当大。在浙江，宗尚他的画派而尚有画迹可见的，尚能列举十数家，陈洪绶就是其中最著名的一家；在扬州，除萧晨外，如王云、颜峄乃至袁江等，都受到蓝瑛一定的影响；在南京，金陵八家的龚贤、樊圻、吴宏、高岑、邹喆等的画迹中，都显示了与蓝瑛的密切关系。如其要指出浙派，那么，应该是蓝瑛。

因此，如从传统所说的浙派来寻觅此中的相同之处、渊源关系，真是"缘木求鱼"了。

渊源，是先、后，甲、乙之间所受的影响有流派的关系，而

明 董其昌 仿古山水册（之一）
美国纳尔逊—阿特金斯艺术博物馆藏

清 八大山人 临董其昌山水册（之一）
美国佛利尔美术馆藏

并不一定形成流派，有时甚至相反的是截然不同的两个流派，而其中却隐藏着渊源关系。

例如：八大山人的山水之于董其昌的山水，这两者的体貌，看来是风马牛不相及的，但是董其昌对八大山人却是渊源很深。八大山人是从董其昌的画派发展而来的，这可以从作品中寻出二者之间关系的例证。

渊源也是有的明显，有的不明显。石涛之于倪云林，是明显的，王石谷以元人的笔墨写北宋人的形体，这也是明显的。

黄子久、倪云林的笔墨以稀疏为主，是出于赵孟頫从李成所扩展的简括形式，这是不明显的。恽南田之于王武，石涛之于沈周，陈洪绶之于文徵明，这也是不明显的。

自然，渊源明显的容易辨认，而不明显的难于辨认。然而，这些渊源关系对鉴别也是不容忽视的。

对书画本身的各方面认识了，各式各样的旁证认识了，那么，当见到某一时代某一作家的作品时，与我们所认识的各方面符合了，这一作品就是真笔。不符，就是出于伪造，显然，它在真笔之中是不可能有的。

五、最后的话

书画作伪已有千年的历史了，珷玞、鱼目，随处都是。传统的鉴别方法对变幻多端的作伪，是值得商榷的。

鉴别，并不排除任何旁证，但它必须在书画本身判定之后才起作用。其所以是如此，在于二者的关系不是同一体的，因而旁证的可信性，必须由作为主体的书画本身来对它作出决定。鉴别的最终目的是为书画的真伪服务，既为有旁证的书画服务，也为无旁证的书画服务，这就是所以对书画本身要有独立认识的必要。

最切实的办法是从认识一家开始，而后从一家的流派渊源等关系方面渐次地扩展。一家认识了，开始与书画结下了亲密的关系，其他就比较容易过关了。

我们经常对鉴别，还不能不发生错误。第一在于学习唯物辩证法不够，对书画本身的认识也不够，这是主要的。

认识不够也有客观因素，如受到资料消灭的限制，对某些实物已无法认识，或缺乏有系统性的资料，使认识不能有系统性的发展。

历史、文学、书画理论等等，对书画鉴别也有密切的关系。

书 法

晋王羲之《上虞帖》

晋王羲之《上虞帖》,现藏上海博物馆。此帖刻于《淳化阁帖》等诸帖中,明詹景凤《东图玄览》、清安仪周《墨缘汇观续录》都曾提到。但原本的流传,多少年来湮没不彰,寂然不为人所知。

《上虞帖》为唐摹本,北宋内府旧藏,至今尚保存原装。前隔水近帖的上端,有月白绢签,宋徽宗金书"晋王羲之上虞帖"七字。在绢签下角和隔水及帖本身跨押朱文双龙圆印骑缝印,隔水前押"御书"葫芦骑缝印,帖之前下角与后上下角与前后隔水相接处均押"政和""宣和"骑缝印,后隔水与拖尾相接处押"政和"骑缝印,拖尾中间押"内府图书之印"朱文大印。

除宋徽宗的题签和印之外,在帖的前后上角尚有墨印半印,其文字虽有破损,尚可辨认是南唐的"集贤院御书印"。上述的"政和"印正押在此墨印之上。帖的后下角,有南唐的"内合同印"朱文大印。此帖在明代,曾藏晋王府,有"晋国奎章""晋府书画之印"等五印。后归韩逢禧,有"韩逢禧"等两印。韩逢禧为礼部左侍郎韩世能之子,家藏甚富。至清初,为梁清标所藏,帖前后均有"梁清标"等骑缝印。梁的原签亦尚装在帖前。此帖后归宛平商载。商字仲言,为嘉庆时翰林,任御史等职。至太平天国时,商之孙

唐人摹 王羲之 上虞帖 上海博物馆藏

女将此帖缝诸衣衽自金陵逃出，后又归大兴程定夷。程曾为道员，收藏颇多。《上虞帖》的流传始末，所可考见的大致如此。

北宋徽宗时内府所藏的法书，其装潢是统一的格式。如晋陆机《平复帖》、晋王羲之《行穰帖》等与《上虞帖》均为同一格式。

《上虞帖》为硬黄本，纵23厘米，横26厘米，草书七行，其文曰：

得书知问吾夜来腹痛

不堪见卿甚恨想行复来

修龄来经日今在上

虞月末当去重熙旦

便西与别不可言不知

安所在未审时意云何

甚令人耿耿

帖中大都是回答来书所问，其中提到的三个人："修龄"是晋王导的从弟王廙之子王胡之的字，与王羲之为从兄弟。"重熙"是郗鉴之子郗昙的字，是王羲之的妻弟。另一个"不知安所在"的"安"，当是谢安。按《晋书·王羲之传》："……会稽有佳山水，名士多居之，谢安未仕时亦居焉。孙绰、李充、许询、支遁等皆以文义冠世，并筑室东土，与羲之同好。尝与同志宴集于会稽山阴之兰亭，羲之自为之序以申其志。"当时谢安也参加了这次宴集，时在晋穆帝永和九年癸丑（353）。又按《晋书·谢安传》："初辟司徒府，除佐著作郎，并以疾辞。……复除尚书郎、琅邪王友，并不起。吏部尚书范汪举安为吏部郎，安以书距绝之。有司奏安被召，历年不至，禁锢终身，遂栖迟东土，尝往临安山中，坐石室，临浚谷……尝与孙绰等泛海……"谢安寓居在上虞县，帖中所称"不知安所在"，可知其时谢安不在上虞，当在临安山中与泛海之际，故王羲之不知谢安在何处。谢安屡举不起，当时在朝的士大夫颇有烦言，今又不知其所在，故帖中云"未审时意云何"。

又，按《晋书·王廙传》云："……以胡之为西中郎将、司州刺史，假节，以疾固辞，未行而卒。"《资治通鉴》以王胡之为司州刺史事系于晋穆帝永和十二年丙辰（356），时谢安三十七岁，王羲之为五十岁[1]。永和九年（353），谢安在会稽，

【1】 王羲之的年岁，据清鲁一同《王羲之年谱》。

《淳化阁帖》中的《得书帖》

故《上虞帖》当在永和九年之后、十二年之前所书。

《宣和书谱》所载王羲之法书有"《得书帖》三",而不载《上虞帖》。《淳化阁帖》中连续刻有《得书帖》三帖,《上虞帖》正是《淳化阁帖》的《得书续录》的第三帖。看来宋徽宗是为避免帖名的雷同,因而题为《上虞帖》的。

论书画鉴别,一些历代的收藏印记,仅足以说明书画的流传有绪,并不能依之来解决书画的真伪问题。因为,书画本身自有它的体貌、个性和时代风格在,而如一些古摹本,表达的是原作的精神面貌。至于勾摹者的个性、风格等,则于此并无迹可寻。因此,仅能从摹本的整个面貌及久历风霜的自然老态来证明它的时代久远。然而,所谓时代的久远,究竟是五百年还是八百年,是这一朝还是那一代,摹本的本身就很难证明了。这里,帖上历代的流传印记却起着一定的证明作用。《上虞帖》从它的行笔来看,不是出于书写而是出于勾摹。它久历风霜的盎然古貌,虽昭示了它的时代久远,但北宋徽宗的金题朱印,却证明了《上虞帖》的重要流传。而南唐的朱、墨印记,更说明了它的流传上限还要前于宣和时期约一百五六十年。凭此流传上限,证明《上虞帖》的勾摹时期具有一

段更久远的历史，构成了它在南唐时的文物地位，这是《上虞帖》为唐摹本的特有证据。南唐的"内合同印""集贤院御书印"即宋人称之为"图书"的，在并世流传的古书画上，并有此两印的也仅见于《上虞帖》。

同一时期的摹本有优劣，这是勾摹者手段技巧的问题。《上虞帖》以摹本的现象而论，逊于《万岁通天帖》中的王羲之书，这又是与王羲之的原墨迹以及历代的保护整修等问题分不开的。但以此帖体势的灵动绰约、丰肌秀骨而论，却远较王羲之的《如何帖》为胜。

《上虞帖》与《淳化阁帖》中的《得书帖》第三帖，在字体方面有着明显的相异之处。而《上虞帖》既久没于尘埃之中，阒焉无闻于世，其突然出现就引起了生疏的感觉，反不似久闻于世的《淳化阁帖》使人感到亲密了。两者既有相异之处，而《淳化阁帖》所据以摹刻的原本与这本唐摹《上虞帖》究竟有无关系呢？

宋拓《淳化阁帖》号称佳本的，一为明王铎题为初拓本的，上有清安仪周藏印，世称临川李氏本（下称李本）。一为宋拓王右军书（即清陆谨庭力辩此非宋拓而为南唐《升元帖》者，下称陆本）。试以李本与陆本为据，作一分析。

《上虞帖》的现状，有大小破损共十八字，而李本与陆本是一字不损的。然而即便在李本与陆本之间，也并不一致（事实上，与各种《淳化阁帖》的翻刻本也都互相不一致），笔势各异，出入颇大。凭此来论《上虞帖》，真所谓"刻舟求剑"了。然而有一个突出之点，即《上虞帖》中的"言"字，与李本、陆本的这个"言"字相异，而李本与陆本是相同的。李本与陆本的"言"字皆作四点，其第三、第四点是屈曲相连的，而《上虞帖》的"言"

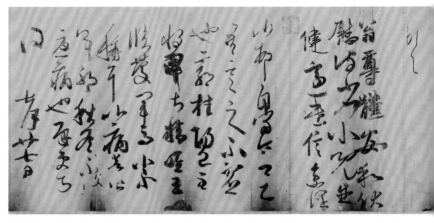

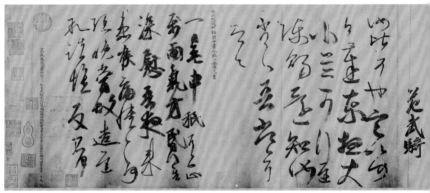

唐人摹 万岁通天帖 辽宁省博物馆藏

字其第三点不作一点而直下与第四点相连。

《上虞帖》的"言"字尽管与刻帖不同，但其实并不奇怪，因为它清楚地并没有错，更不能构成另一个字。奇怪的是，见于李本与陆本的王羲之《子嵩帖》，其中"不可言"的"言"字，李本的是清清楚楚各自独立的三点，陆本是清清楚楚的"之"字。三点或"之"字，究竟孰是孰非呢？或者是两者都不对？《子嵩帖》的原本绝迹，证据已失，无可考核。然而，同一个字，两帖竟有

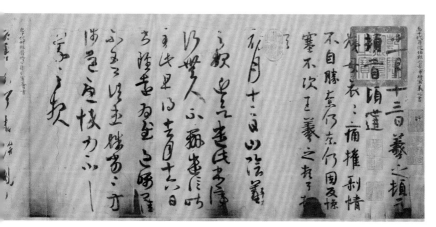

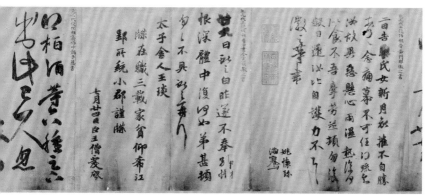

这样大的出入，不免使人怀疑刻帖的忠实性到底有多少了。

明文徵明说："世传《淳化阁帖》为法帖之祖，然而传刻蔓衍，在宋已有三十二本，其间刻拓工拙，楮墨精粗，虽互有得失，而失真多矣。"[2]王肯堂更进一步推论："世以《淳化阁帖》为法书之祖，然皆王著临书，非从真迹响拓双勾者。何以知之？余

【2】 见《万有文库》本明汪砢玉《珊瑚网》卷二一，第486页。

见宋时御府所藏晋人真迹及唐摹右军帖多矣。凡阁帖所在，仅得其仿佛，甚则并点画形似尽失之，岂有摹刻真迹，而舛误如是？"[3]姑不论《淳化阁帖》初刻本是否出于王著临书，即以各种翻刻本从帖到帖所经过的勾描镌拓的重重难关而论，不要说对原本的忠实性，即对据以摹刻的拓本的忠实性，也已说不上，它离原本是更远了。《上虞帖》与《淳化阁帖》之间的矛盾，不正是明证吗？

如果抹杀了《上虞帖》的一切流传证据，而必须服从《淳化阁帖》，因而认为是出于伪造，那么，据以伪造的又是何物？它必然要以某一本《淳化阁帖》为依据。既然各种翻刻本中"言"字的四点分明，那么，伪造《上虞帖》者怎么对那个"言"字的四点独伪造不出呢？刻帖要经过四道手续，而摹本只须经过一道摹，因此，摹本对真迹比刻帖要亲切而逼真，这是显而易见的。所以从来对摹本之佳者，称为"下真迹一等"。

王羲之的《上虞帖》真迹，看来早已绝迹，否则《上虞帖》的摹本决不会在南唐受到如此珍视，这是可以想见的。如果淳化刻帖时，王羲之的墨迹尚在宋内府，那么宋徽宗所珍视的应该是真迹，而绝不会对这一唐摹本如此重视而加以如此装潢和题签，这也是可以想见的。北宋苏东坡曾说："今官本十卷法帖（《淳化阁帖》）中，真伪相杂至多。逸少部中有《出宿饯行》一帖，乃张说文。又有'不具释智永白'者，亦在逸少部中，此最疏谬。余尝于秘阁观墨迹，皆唐人硬黄上临本。"[4]由此可见，北宋内府所藏的就是这本《上虞帖》。也由此可见，《上虞帖》正是《淳

【3】 同上书，第500页。

【4】 同上书。卷二四上，第680页。

化阁帖》所据以摹刻的祖本。

明詹景凤曾记："右军《上虞》《思想》《旦寒》《嘉兴》《行穰》《知西》《气力》七帖，皆墨迹，独《思想》纸为蠹耗尽，而墨迹独存，字字无恙，亦异数也。此为真迹，余皆唐摹之绝精者，独《气力》帖稍劣，殆宋人为之。"[5]又说："盖字之妙，在波发，则刀笔所不能形象，昔人谓不见唐摹，不足与言知书，良然。"[6]

《上虞帖》有韩逢禧藏印，詹与韩相识，他所谈到的《上虞帖》当是在韩处所见，足证詹所谈的即现在的这一本，并认为是"唐摹之绝精者"。《上虞帖》从明万历到现在又经历了四百年，当时应该比现在要更完好是无疑的。

"峄山之碑野火焚，枣木传刻肥失真"，《淳化阁帖》的失真又岂止在肥瘦之间而已。我们欣幸地见到了《淳化阁帖》所刻《得书帖》第三帖的祖本，并将凭此来发现《淳化阁帖》的种种不忠实之处，而绝不可能反以《淳化阁帖》来怀疑《上虞帖》。以《淳化阁帖》来怀疑流传有绪的《上虞帖》，是以据以翻刻的拓本来否定它的祖本，这样的论证便根本颠倒了。

《淳化阁帖》十卷，王羲之书居其三。其祖本流传已为星凤，而传刻纷纭，尤多失真。《上虞帖》经历了千百年沧桑，幸未湮灭于尘埃之中，得以重耀于今日。羲之墨迹既久绝于世，唯此唐摹，犹足为文物之精英、艺苑之瑰宝，使千百年后，犹得令人想见王羲之五十之年的翰墨风流。

【5】 见明詹景凤《东图玄览编》卷三。

【6】 同上书，卷一。

唐张旭草书《古诗四帖》

　　此卷草书古诗四首，前二首为梁庾信《步虚词》，后二首为宋谢灵运《王子晋赞》与《岩下一老公，四五少年赞》，共四十行，一百八十八字，五色笺。卷前后当有残缺，后段谢灵运二赞并书名氏及赞题，而前二首之庾信《步虚词》开首并无名字及诗题，

唐 张旭
《古诗四帖》
上的"政和"
半印

唐 张旭
《古诗四帖》
上的"宣和"
半印

唐 张旭
《古诗四帖》
上的赵孟坚"子
固"印

唐 张旭
《古诗四帖》
上的赵孟坚"彝
斋"印

唐 张旭 古诗四帖 辽宁省博物馆藏

卷末无款，亦无余纸，已被割截可证。卷中有宋徽宗赵佶的"政和""宣和"骑缝印，均已半残，后隔水尚是宣和原装，前隔水有赵子固二印，则为后来所配上者。按卷中诸收藏印，其流传之迹，自宣和而后，仅有明华夏、项子京及清宋荦。尚有其他前代印记，则已残缺漫漶不可辨，后有明丰坊两跋，其一为作文徵明体的正书，及董其昌一跋。按明汪砢玉《珊瑚网》所记，此卷有元至正庚子荣僧肇一跋和项子京一跋，而无丰坊、董其昌等三跋。清顾复《平生壮观》所记，则有荣、丰、项、董而未提及作正书者，此卷已为后来所割截可知。

此卷的作者，历来纠缠不清，在丰坊和项子京的跋语中都说见过北宋嘉祐年间的拓本，题为"谢灵运书"，到董其昌才认为是唐张旭所书。入清，《石渠宝笈》定为赝本。

董其昌以前的情况是这样的：北宋嘉祐的拓本，只刻了庾信的《步虚词》二首至谢灵运的第一首题目"谢灵运王"而止，截去了后二十一行，而将"王"字的第一横刮去作为"书"字，是此卷为谢灵运书的由来。其次是《宣和书谱》著录有谢灵运的《古诗帖》，认为即是此卷。

《古诗四帖》后丰坊的两段跋文

当此卷在华夏收藏时，丰坊提出了若干问题，辨明宋嘉祐拓本的谬误，指出那个"谢灵运书"的"书"字是"王"字，考证了庾、谢生卒的先后。显然，谢灵运如何能预先写庾信的诗呢？其次是认为此卷的书体，只有与唐贺知章的草书"气势仿佛"，但又不敢肯定。而华夏提出了卷上原先有唐"神龙"等印甚多，今皆刮灭，并列引了"古帖多前后无空纸，乃是剪去官印以应募也"，"秘阁所收晋宋法书多用碧笺，唐则此纸渐少耳"等。米芾、黄长睿的叙说，"意其实六朝人书"，丰坊对这一论证也不赞同。丰坊的题跋，看来很不为华夏所满意。正书代丰写的一跋，重新整理了丰的原跋，而将庾、谢生卒考订及不承认是六朝人书的几段都删去了，强调了上述华夏自己的意见。华夏很不愿意将此卷说成是唐人书。故将丰坊的原题重新改写，正是华夏要将改书的丰跋代替丰坊的原跋。

董其昌的论证，一是"狂草始于伯高（张旭），谢客（谢灵

《古诗四帖》后的董其昌跋文

运）时皆未之有"。其次是《宣和书谱》，"上云古诗，不云步虚词云云也"。董其昌不承认《宣和书谱》著录的一卷即是此卷，也可以说把此卷改成谢灵运书，以附合《宣和书谱》。而最主要的一点，他说此卷与张旭所书的《烟条诗》《宛陵（溪）诗》同一笔法。

此卷是否为唐张旭所书？如丰坊是对历代法书识见极广的鉴赏家和书家，然而始终辨认不清，正是由于张旭的书体久已不为人所熟悉。"斯人已云亡，草圣秘难得"，在唐时已是如此，到后来显然就更感到生疏。虽然在明代，张旭的法书还流传有好几件，然而如丰坊辈，看来对这种书体并未引起注意，因而感到彷徨失据了。至如董其昌所指出的《烟条诗》《宛陵诗》，到现在已绝迹人间，即顾从义当年的刻石也已无从得见，要审核董其昌所论证的根据也已丧失了物证。

按历来对张旭草书的叙说，如《宣和书谱》所记："其草字虽奇怪百出，而求其源流，无一点画不该规矩者，或谓张颠不颠者是也。"又《怀素论笔法》："律公常从邬彤受笔法。彤曰：张长史私教彤云，孤蓬自振，惊沙坐飞。"元倪瓒跋张旭《春草帖》，称其"锋颖纤悉，可寻其源"。而杜甫的《殿中杨监见示张旭草书图》："锵锵鸣玉动，落落群松直。连山蟠其间，溟涨与笔力。"这些形容的诗句中，"玉动"指书势的快慢有节，"松直"指风骨苍劲矫健，"连山"指形态回旋起伏，"溟涨"指笔力波澜壮阔。

论这一卷的书体，在用笔上直立笔端逆折地使笔锋埋在笔画之中，波澜不平的提按、抑扬顿挫的转折导致结体的动荡多变。而腕的运转，从容舒展、疾徐有节，如垂天鹏翼在乘风回翔。以

上面所述的一些论说来互相引证，都是异常亲切的。

董其昌提出的《宛陵诗》与《烟条诗》在明詹景凤《东图玄览编》中有明确的论述，他对《宛陵诗》写道："字大者如拳，小者径寸……其笔法圆健，字势飞动，迅疾之内，悠闲者在；豪纵之中，古雅者寓。以故落笔沉着，无张皇仓促习气，虽大小从心，而行款斐然不乱，非功夫天至乌能。"以这样的叙说来引证这一卷的风骨情采，真是如出一辙了。至于《烟

五代 彦修 草书帖

条诗》，他一再坚持说是赝本，是宋僧彦修的手笔。最可笑的是这位大鉴藏家华夏，《宛陵诗》同在他的收藏秘笈中，却硬要把与《宛陵诗》同一风格的这卷《古诗四帖》定成"六朝人书"，是非常离奇的。

"张旭三杯草圣传"，在当时，这一新兴的风格对后学起了

很大的影响，颜真卿的《笔法十二意》显示了对张旭的拳拳服膺。而怀素《藏真帖》说自己，"所恨不与张颠长史相识，近于洛下偶逢颜尚书真卿，自云颇传长史笔法，闻斯语如有所得也"。当时论狂草，是以怀素继张旭，号称"颠张狂素"。颜真卿和怀素的笔迹现在还能见得到，那么，从颜真卿、怀素的法书来辩证与这一卷的相互关系，似不失为探索张旭消息的另一途径。

唐 张旭《古诗四帖》中的"烟"字

唐 怀素《自叙帖》中的"烟"字

怀素的笔迹，除一些简短的书札而外，能使人窥见全豹的狂草《自叙帖》卷，可以领略到那种细劲如鹭鸶股的风格，与此卷是截然殊途的，然而其中如"五"字、"烟"字则与此卷中的"五"字、"烟"字是同一结体、同一笔势，而"两"字，是从这卷的"南"字而来。至于笔势，很多地方都与这卷脉络相连、条贯相通，明确地显示了两者之间的渊源关系。而颜真卿行书，如《祭侄文稿》与此卷的形体不同，独有《刘中使帖》（此帖在明时，同为华夏所藏）却与《祭侄文稿》情势有别。它的特异之点在于运用的是逆笔，如"足"字，完全证实与此卷书势的一脉相通。而"耳"字和"又"字的起笔，与此卷中的"难"字和"老"字的起笔，不仅在形体上，即在意态上也是完全一致的。这种形体与意态，从未在晋唐之际的其他书体中见到过。董其昌所援引的《烟条诗》《宛陵诗》已绝迹人间，怀素《自叙帖》卷和颜真卿《刘中使帖》从渊源而言，

显示了它追风接武、血脉相连的关系，以之辩证此卷为张旭的真笔，是唯一的实证。诚然，所以引起历来纷纭的争论，正是由于这一形式在晋唐之际的书体之中是陌生的风貌，只有颜真卿与怀素留下这一点痕迹，漏泄了春光。

从晋唐以来的书体发展来看，这一卷的时代性绝不是唐以前所有，而笔势与形体也不为晋以来所有。从王羲之一直到孙过庭的书风都与这一卷大相悬殊、迥异其趣。这一流派的特征在于逆折的笔势所产生的奇气横溢的体态，显示了上下千载特立独行的风规。

北宋黄山谷认为："盖自二王后，能臻书法之极者，惟张长史与鲁公（颜真卿）二人，其后杨少师（杨凝式）颇得仿佛。"这一论证是非常可贵的，试从杨凝式的《夏热帖》《神仙起居法帖》来辨认与张旭的关系，不难认出与这一卷的关系，它们之间处处流露着继踵蹑步的形迹与流派演变的时代性。

黄山谷推崇张旭，说明他对张旭的特殊领悟。我们从他所写的《李白忆旧游》草书卷、《刘禹锡竹枝词》草书卷中，可发现与这卷《古诗四帖》的书势显示着共通的艺术情意。尤其是《诸上座》草书卷的许多行笔与此卷可谓形神俱似，服膺追踪之情见于毫端了。

米芾曾大骂张旭"张颠俗子，变乱古法"，骂他是"惊诸凡夫"。米芾有一条粗壮的"宝晋"绳索，心甘情愿地把自己的手眼紧紧缚住，看不见也不愿见到新的天地，因而他不可能接受张旭的这一流派。米芾是北宋一代的书家和理论家，然而他对书法的境界，是远不及黄山谷宽广的。

谢稚柳 摹张旭古诗四帖（局部）

　　张旭的书法艺术，即当时出于亲授的颜真卿到异代私淑的杨凝式、黄山谷，尽管在他们的特有风格中得到了共通性，但颜真卿的行笔是直率的，怀素是瘦劲如鹭鸶股，杨凝式的《神仙起居法帖》是柔而促的，《夏热帖》则是放而刚的，黄山谷又转到了温凝俊俏的风貌。当时以张旭为神皋奥府，至此已神移情迁，他的流风，从此歇绝了！

宋黄山谷《诸上座帖》与张旭《古诗四帖》

　　黄山谷草书《诸上座帖》卷是书法史上的剧迹，所见山谷草书凡四：《廉颇蔺相如传》《李白忆旧游诗卷》《刘禹锡竹枝词》与此卷。《李白忆旧游诗卷》与《刘禹锡竹枝词》所书时期大致相近，故情态亦相近。而《诸上座帖》为其晚年笔，笔势亦最高妙。

　　明清以来论山谷草书，无不以为出于怀素。沈石田称："山谷书法，晚年大得藏真三昧。"祝枝山赞叹为，"驰骤藏真，殆有脱胎之妙"。沈与祝都是特擅山谷书体的，吴宽也说它出于怀素。清初的大鉴藏家梁清标更直截了当地说"此卷摹怀素书"。总之，

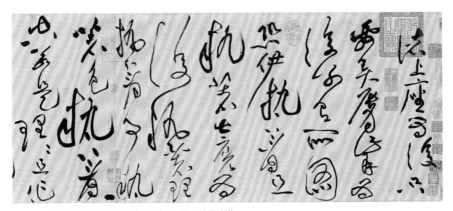

北宋 黄庭坚 诸上座帖（局部）故宫博物院藏

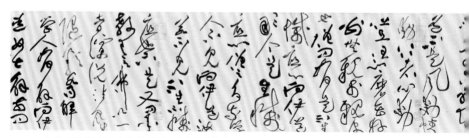

北宋 黄庭坚 诸上座帖（局部） 故宫博物院藏

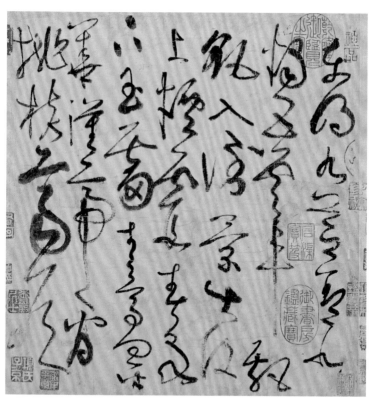

唐 张旭 古诗四帖（局部） 辽宁省博物馆藏

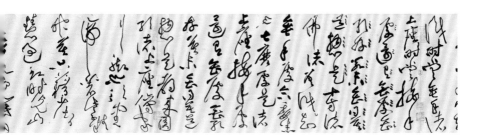

说山谷草书归宗怀素是系无旁出的。黄山谷在元祐九年所书草书《释典》，时年五十，后有元虞集的跋语："余在翰林时，暇日同曼硕揭公过看云堂，吴大宗师以古铜鸭焚香，尝新杏，因出黄太史真迹，适松雪赵公亦至，谓山谷公得张长史圆劲飞动之意，今观此卷，信不诬矣。"

今日与《诸上座帖》展卷相对，也不免有虞集的"信不诬矣"之感！

山谷每论书，几乎言必称张旭，真是情见乎辞了。他曾说："怀素暮年乃不减长史，盖张妙于肥，藏真妙于瘦。"又说："怀素草工瘦，而长史草工肥，瘦硬易作，肥劲难得也。"又说："张长史作草，乃有超轶绝尘处，以意想之，殊不能得其仿佛。"又说："予学书三十年……其后又得张长史、僧怀素、高闲墨迹，乃窥笔法之妙。"由此可见，山谷对张旭之服膺，自己作草也是临书神驰的。山谷在论证当时所传张旭《千字》时，他说："张长史千字及苏才翁所补，皆怪逸可喜，自成一家，然号为长史者，实非张公笔墨。余中年来，稍悟作草，故知非张公书。后有人到余悟处，乃当信耳。"看来，山谷这一论证，在当时是孤立的，他有些慨然了。山谷又说："……如京洛间人，传摹狂怪，字不

入右军父子绳墨者，皆非长史笔迹也。盖草书法坏于亚栖也。"
亚栖，是唐昭宗时和尚，善书法，以得张旭草书笔意著称，曾对
殿庭草书，两次受赐紫袍，是当时受皇帝青眼的赐紫沙门名书家。
可知山谷所说的"如京洛间人，传摹狂怪"的书迹，是属于亚栖
或更不如亚栖之类的货色。而张旭的草书，就坏在这个官和尚手
里。山谷敢于抨击亚栖与那些京洛间人，正是由于他对张旭草书
的真知灼见。可见山谷的草书，不仅出于怀素，更主要的是张旭。
沈石田、祝枝山只认识怀素，而不知道张旭之所在。"斯人已云亡，
草圣秘难得"。尽管草圣为历代所称说不休，但它的真面目，久
矣夫生疏寥落而不为人所省识。因而追源山谷草书，动辄是怀素，
不能有一语及于张旭。对山谷自己的评述，也无可申引，这对山
谷草书的探本溯源，是不无遗憾的。

　　黄山谷与张旭是有鲜明迹象可寻的，在于《诸上座帖》之与
张旭《古诗四帖》。《古诗四帖》说是张旭所书。是耶非耶？自
明以来，也是论说纷纭。如果说《古诗四帖》不是张旭而是亚栖
乃至京洛间人之类的伪迹，那么，这些人都是在山谷的排斥之列，
山谷又怎么可能吸取他们的书势呢？山谷在元符三年所书的《李
致尧乞书卷》后云，"……书尾小字，唯予与永州醉僧能之，若
亚栖辈见当羞死"。这便是山谷对亚栖辈书格所持的态度。在明
代为董其昌承认是张旭草书的《烟条诗》，詹景凤认为是宋僧彦
修的伪迹。亚栖的草书，已不可见，而彦修的草书，至今尚传有
石刻，试看在哪一点与《古诗四帖》的形体风规有共同之处？遑
论它的艺术特性！

　　以论山谷的草书，从并世流传的四卷中，引人入胜地发现他

的书体是张旭多于怀素。主要是从张旭的艺术规律所引申与发抒而来，这是很明显的。因为怀素的行笔与结体平而张旭奥，虽然山谷书笔的形象既不是怀素，也不是张旭。然而《诸上座帖》却特殊地显示着怀素尤其是张旭的习性与形象的同一。其中有若干字与《古诗四帖》可谓波澜莫二（现在《古诗四帖》与《诸上座》都有印本，传播较广，随时可以看到，故不再琐琐详列），因此，可以证明山谷草书之源出于张旭，而《古诗四帖》从而也可以证明其为张旭所书，正是从两者相互引证而来的。

山谷评苏东坡所书的《黄州寒食诗》云："此书兼颜鲁公、杨少师、李西台笔意"，指其笔墨情意是超乎象外的，是艺术境界的融会，可以意会而难以言传。所以山谷对张旭《千字》，有"到余悟处"之叹。而《诸上座帖》之于《古诗四帖》的渊源关系，不仅在情意之间，而且是有鲜明迹象可寻的。

山谷评述张旭草书，并未涉及见到过《古诗四帖》。由此难定《古诗四帖》当时是否被山谷亲见。然而，张旭的这一形体与风规应该也同样见于他的其他墨迹中，不可能为《古诗四帖》所独有，这是很显然的。

唐柳公权《蒙诏帖》与《紫丝靸帖》的真伪

中唐以后的大书家柳公权，史称其初学王书，遍阅近代笔法，体势劲媚，自成一家，并擅真、行、草书。传世柳公权的墨迹有二：一为王献之《送梨帖》后的跋，一是《蒙诏帖》。

《送梨帖》跋作于唐文宗大和二年（828），时公权年五十一，此跋是小字真书。《蒙诏帖》作于唐穆宗长庆元年（821），时公权年四十四，是径寸大的行书，意态雄豪，气势豪迈。《蒙诏帖》不仅为柳书中的杰构，也为唐代法书中的典范风格。

这里要论列的是《蒙诏帖》。

唐 柳公权 蒙诏帖 故宫博物院藏

《蒙诏帖》共七行，其文曰：

> 公权蒙诏出守翰林，职在闲冷。亲情嘱托，谁肯响应。

深察感幸，公权呈。

据《旧唐书·柳公权传》："穆宗即位，入奏事，帝召见，谓公权曰：我于佛寺见卿笔迹，思之久矣。即日拜右拾遗，充翰林侍书学士，迁右补阙、司封员外郎。"公权生于唐代宗大历十三年（778）。穆宗即位为长庆元年（821），公权时年四十四岁。帖中言"蒙诏出守翰林"，可知《蒙诏帖》为其初任翰林侍书学士时所书。

然《蒙诏帖》颇引起后来的非议，被认为是出于伪造。问题在于"出守翰林"与"职在闲冷"这两句。有人认为，"出守"二字的解释即"外放"。而外放是对地方官职而言的，翰林则是接近皇帝的职位，是内职，也是重要的职位。翰林而说"出守"，说"闲冷"，与事实不符，因而是错误不通的。《蒙诏帖》之所以被认为出于伪造，理由便在于此。

案《旧唐书·职官志二》："翰林院。天子在大明宫，其院在右银台门内。在兴庆宫，院在金明门内。若在西内，院在显福门。若在东都、华清宫，皆有待诏之所。其待诏者，有词学、经术、合炼、僧道、卜祝、术艺、书弈，各别院以廪之，日晚而退。"又案《新唐书·百官一》："翰林院者，待诏之所也。""唐之学士，弘文、集贤分隶中书、门下省，而翰林学士独无所属，故附列于此云。"

案公权历穆宗、敬宗、文宗三朝，侍书中禁。据《旧唐书·柳公绰传》："公绰（公权兄）在太原，致书于宰相李宗闵云：家弟苦心辞艺，先朝以侍书见用，颇偕工祝，心实耻之，乞换一散秩。乃迁右司郎中。"据上所引，可知翰林侍书学士"颇偕工祝"，

公权引以为耻，正是"职在闲冷"了。

诚然，如果说"出守"二字只能作"外放"的解释，翰林这个官职是决不能用"出守"二字的。但如果"出守"二字并没有专作"外放"解的规定，那么以《蒙诏帖》而言，"出守翰林"的"出守"只是说自己出来担任了翰林院的官职。"出"字是作者对自己而言，即"安石不出，将如苍生何"中"出"字的意思。

引起非议的，还有一个证据，见于《兰亭续帖》中柳公权的《紫丝靸帖》。其文曰："公权年衰才劣，昨蒙恩放出翰林，守以闲冷，亲情嘱托，谁肯响应，惟深察。公权敬白。"另起一行："远寄紫丝靸鞋一量，不任惭悚，敬空。"翰林不应说"出守"，而此言"放出"，即从内职调出，这才是恰当的。从而证明《蒙诏帖》是据《紫丝靸帖》所伪造的，而所刻《紫丝靸帖》的《兰亭续帖》为宋拓本，它的可靠性似乎又加上了一重保证。

在鉴别的范畴里，历来会发生这类情况。以法书而论，往往将文字内容作为鉴定中决定性的要点，而无视法书的本身，以至于以对文字的解释来决定法书本身的真伪。

案《新唐书·柳公绰传》所载，公绰为太原尹、河东节度使，在文宗大和四年（830）三月至六年（832）三月，授兵部尚书，征还京师。公绰为公权事致书李宗闵，必在大和四年后至六年前。大和四年，公权五十三岁，大和六年五十五岁，则公权从翰林侍书学士迁右司郎中，必在大和四年之后、六年之前，其时公权为五十三、四岁。当公权初授翰林侍书学士，同时拜右拾遗，旋迁右补阙，司封员外郎。而王献之《送梨帖》后公权的跋文作于大和二年，其时公权正为司封员外郎。案，右拾遗为从八品上，右

补阙为从七品上，司封员外郎为从六品上，而翰林侍书学士是并无官品的。

据《资治通鉴》文宗开成二年（837）："上对中书舍人、翰林学士兼侍书柳公权于便殿。"《资治通鉴》胡三省注："柳公权先除翰林侍书学士，今以翰林学士兼侍书。"由此可知，"翰林侍书学士"与"翰林学士兼侍书"这两个官称是有区别的。翰林侍书学士，当即与"卜祝""术艺"等，是"日晚而退"的翰林院待诏，亦即

王献之《送梨帖》后的柳公权跋

公权"心实耻之"的职位。而右司郎中为从五品上，公权从八品、七品、六品到从五品上，这时是柳公权官品最高的阶段。

《紫丝鞋帖》所说的"年衰才劣，昨蒙恩放出翰林"，如果指的是其迁右司郎中时，那么公权何曾因年当五十三、四，便以"年衰"被遣出翰林，以致"守以闲冷"呢？《旧唐书·柳公权传》："文宗思之，复召侍书，迁谏议大夫。俄改中书舍人，充翰林书诏学士。""……帝谓之曰：极知舍人不合作谏议，以卿言事有诤臣风采，却授谏议大夫。翌日降制，以谏议知制诰，学士如故。"开成三年（838），公权转工部侍郎，迁学士承旨。至武宗即位，罢内职，授右散骑常侍。武宗即位为会昌元年（841），

公权六十四岁。如果《紫丝靸帖》的"放出翰林"指的是此时，那么"年衰"也可以说得上了，然而右散骑常侍是从三品，柳公权一跃而升到三品，怎么还能说是"守以闲冷"呢？

至于以《紫丝靸帖》的书势而论，结体牵强，行笔乖谬，满纸充满着荒芜虚伪的情意，决非善书者如柳公权所当有。此帖是不堪与《蒙诏帖》相提并论的。由此可见，《紫丝靸帖》正是歪曲了《蒙诏帖》的文字内容，胡编一通，连柳公权的历史也还没有弄清楚。

案《紫丝靸帖》，米芾的《宝章待访录》《书史》都曾提到，说是李束之少师请王广远摹石。黄庭坚跋翟公巽所藏石刻云："柳公权《谢紫丝靸鞋帖》，笔势往来，如用铁丝纠缠，诚得古人用笔意。"米芾与黄庭坚所见到的都是石刻，看来就是王广远摹石的一本。米芾对此未作一语评论，而黄庭坚则加以如此的叹赏。从《兰亭续帖》中所刻的《紫丝靸帖》，试看其笔势令人有"铁丝纠缠"的感受否？可知此本绝不是米芾、黄庭坚所见的那一本。

认识书体的时代风格，是认识书体的个别风格的前提。传世墨迹如李白《上阳台帖》，虽然我们对李白的书体完全生疏，但也可以确定它是伪迹，因为它的时代风格不是唐。颜真卿的《湖州帖》，虽然它的书势与颜真卿近似，但也可以确定它是临本，因为它的时代风格是唐以后的。我们不仅从《紫丝靸帖》的文字内容可以看到其中的荒谬胡扯，并从书体的荒芜虚伪，也可以断定它出于伪造。

刻帖有一个可以逃遁之处，即它可以被推诿于摹刻失真。诚然，有时也的确存在这类情况。然而，《紫丝靸帖》即以摹刻这一理由来为之辩解，也掩盖不了它系伪作的真面目！

唐怀素《论书帖》与《小草千字文》

唐代新兴的草书，自"张旭三杯草圣传"，接着是"以狂继颠"的怀素，千百年来为后学所宗仰，奉为典范。

张旭草圣，在当时杜甫就慨叹"斯人已云亡，草圣秘难得"。然而《古诗四帖》幸传于世，犹足令人亲接它的艺术风流。

怀素的笔迹流传较多。就所见到的有《自叙帖》《苦笋帖》《桑林帖》《论书帖》及《小草千字文》。《桑林帖》据清卞永誉《式古堂书画汇考》所记，为《客舍》等三帖之一，不知何时离散。四十年前，有客持示此卷，则仅《桑林》一帖，后遂不知所在。抗战胜利回沪，在沈尹默先生处尚见及此帖照片。多少年来，再三寻问，竟不知其下落。今此帖之照片，也已无从寻觅了。

《论书帖》笔势温静，然不免有阑珊情意形于笔端，而《小草千字文》尤颓唐无气力。怀素风规，狂草则有《自叙帖》，行书则有《苦笋帖》两种不同的体态，而《论书帖》《小草千字文》与上列两帖风规顿异，令人爽然以为似此体貌宜非怀素所当有。

上列五帖为墨迹，见于刻帖的有《藏真》《律公》《贫道》三帖。论其笔势体态，《藏真》《贫道》大别之与《苦笋帖》相同。《律公帖》与《自叙帖》相同。可知《苦笋帖》与《自叙帖》

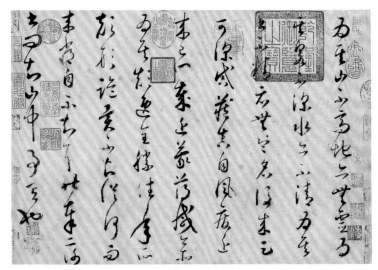

唐 怀素 论书帖 辽宁省博物馆藏

的两种笔势体态，同为怀素卓然自立的本家面目。而这两种体态，是同时并行，无时期的先后。

案《自叙帖》，书于大历丁巳，丁巳为唐代宗大历十二年（777）。而《小草千字文》书于贞元十五年（799），时怀素之年六十有三。以此上推，可知《自叙帖》为怀素四十一岁时所书。《藏真帖》中称："近于洛下偶逢颜尚书真卿，自云颇传长史笔法，闻斯八法若有所得也。"与《自叙帖》中所述及颜真卿之语相合，可知《藏真帖》应较早于《自叙帖》。既然《藏真帖》与《苦笋帖》体貌相同，那么所书的时期亦当相近。

《桑林帖》开首"圆而能转"的"圆"字作一圆圈，形体如《自叙帖》中"西逝上国"的"国"字，而其笔势情意则与《苦笋帖》为近。

《贫道帖》中称："贫道频患脚气，异常忧闷也，常服三黄汤，诸风疾兼心中，常如刀刺……"而《论书帖》中称："藏真自风废近来已四岁，近蒙薄减。"可知怀素在四十一岁以后，多年以来还有脚气以外的风疾。《贫道帖》则为其患风疾初期所书，自当早于《论书帖》，因为《论书帖》是在风废四年之后所写。可以想象，怀素多年风疾，颇影响到他的腕力。而当"薄

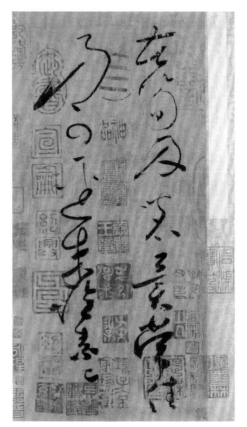

唐 怀素 苦笋帖 上海博物馆藏

减"之后，狂草如《自叙帖》，看来已不可能再事挥洒，即笔势俊健如《苦笋帖》也不再能搦管自如。《论书帖》云："今亦为其颠逸，全胜往年。"盖其自风废薄减之后，重事临池，迫于腕指，势非就其力所能及不可。《论书帖》失去了纵横驰骤的笔势，抑或俊健跌宕的体态，是一种婆娑烂漫、减尽风华的境界，此正是怀素自风废薄减后腕指可到之处。变幻至此，在当时，在怀素，

唐 怀素 小草千字文 台北故宫博物院藏

是别开生面的笔势与体貌。因而他自己叹为："所颠形诡异，不知从何而来，常自不知耳。"绚烂之后，归于平淡，所云"全胜往年"，又足见其风废后对笔墨的情移意迁了。

至《小草千字文》则行笔颓唐，暮年腕力消磨殆尽的情态宛然可掬。《论书帖》与《小草千字文》的笔墨情境，《论书帖》为其肇端，至《小草千字文》已是《论书帖》的终极了。两者可以考见怀素在风废以后笔墨的行程先后如此。然而试与上列诸帖

综合审览，不难看出《论书帖》与《小草千字文》纵笔势有变，而字里行间尚流露着《苦笋》《藏真》诸帖的神理情致，习性俨然，初无二致，于此又可见绝非他人所能伪仿。

绘　画

唐周昉《簪花仕女图》的时代特性

我们对唐代的绘画，已经感到越来越不生疏了。因为，流传的名迹络绎不绝地投入我们的眼目。

敦煌石窟和不断发现的墓葬中的壁画，以及明确可证的如孙

唐 佚名 宫乐图 台北故宫博物院藏

唐人 维摩诘经变壁
画 敦煌莫高窟103窟
东壁南侧

位《高逸图》、唐人《宫乐图》等等，这些都被推许为认识唐画的法式。尽管那些壁画的作者是民间的，但是当在东晋顾恺之而后，这一士大夫的画派开始影响民间的绘画艺术，而到唐代已到达了高峰。因此，唐代的壁画与士大夫的画派几乎是二而一了。北宋米芾曾总结过唐代的人物画，他写道："唐人以吴道子集大成而为格式，故多似。"这也不无指引了认识唐人画的途径。

唐周昉《簪花仕女图》真是一件非常杰出的作品。但说此图的作者为周昉，却是后人所安立的。然而，这种说法已经根深蒂固了。这样一件杰出的作品，没有配上一个赫赫有名的作者，就不免显得逊色。这原是"爱之欲其生"的意思。书画历史的情况，

唐 周昉（传）簪花仕女图 辽宁省博物馆藏

久已乎是如此的。

但是，我觉得为了爱护，总也要有一个立足之点，配上一个作家的名字，究竟要与这件作品相符。否则，就是过犹不及，不是抬高了就是贬低了，甚至还有牛头不对马嘴的笑话闹出来。这在书画的历史上，也是屡见不鲜的。

《簪花仕女图》的艺术魅力，从它的艺术性到历史性，吸引着我们对它产生新的感想。

历来对周昉的叙说比较简少。据传，周昉是唐代中期长安人，善于描绘贵族仕女和佛、道教画。他曾为郭子仪的女婿赵纵画像，描绘出其"神气"与"性情"，当时的声望是很高的。唐张彦远《历代名画记》叙说他的画笔"初效张萱画，后则小异，颇极风姿"。宋米芾《画史》说他的用笔"秀润匀细"。历史的记载不外是这样一些朦胧约略的叙述而已。

周昉的画派、风貌，且不去谈它吧。看来没有什么足够的、可信的实物证据，是难于阐明的。因此，《簪花仕女图》是不是周昉所作，并不是主要的问题，主要问题在于它的时代性。"皮之不存，毛将焉附"，描写现实的作品哪有不从属于它的时代的呢？

首先感到的，同时也是最为主要的，是《簪花仕女图》的艺术风格。此图风格流露在整个簪花仕女们的形象之中。这一种描写形式，在唐代的绘画中，还没有能找寻到同样的例子。而且，在描绘的形式而外，它特有的艺术特性也与唐代的风格有了一定的差距。

至于图中妇女们的打扮、装束，是非常新奇的，显然为贵族妇女们特有。这些特有的打扮、装束，从隋唐以来的实物中，就目前所发现的，还没有能找到与其相同的形象。

图中妇女所梳的那种高髻，和它同样的有两个例子：一是敦

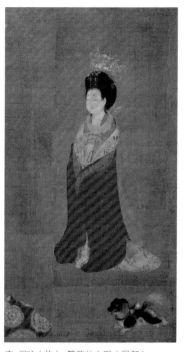

敦煌壁画《引路菩萨》中的侍女　　　　唐 周昉（传） 簪花仕女图（局部）

煌藏经洞所出，盛唐画《引路菩萨》下面的那个女子；另一个则是南唐二陵出土的女俑。在这两个高髻的形象上，后者没有头饰，前者的头饰也与此卷上的不同，两者都没有那些巍巍花朵。南唐二陵出土的女俑不是贵族，而《引路菩萨》中的女子是颇像贵族的。

再来考一考这种打扮的历史吧。在文字的记载里，却找出了一些问题。

陆游《南唐书》记载后主李煜的大周后，曾有这样一段，说大周后"创为高髻、纤裳，首翘鬓朵之妆，人皆效之"。马令《南唐书》也记载李煜哀悼大周后的诔文，有"高髻凌风"之句。这

《簪花仕女图》中的仕女面部

些记载对图中妇女们的打扮、装束，如那种头饰、花朵、赤身着纱衣等等特点的分析就有了一定的启示。"引路菩萨"中的女子梳的是高髻，南唐二陵出土的女俑也是高髻。这说明大周后所创新的还不单单是高髻，更在于"首翘鬓朵'与"纤裳"。

南唐是接受唐的传统的，在音乐方面也是如此。马令和陆游的《南唐书》还有这样的记载："唐之盛时，《霓裳羽衣》最为大曲。罹乱，瞽师旷职，其音遂绝。后主独得其谱，乐工曹生亦善琵琶，按谱粗得其声，而未尽善也。后（大周后）辄变易讹谬，颇去哇淫，繁手新音，清越可听。"这些都可以看出南唐是多么崇尚唐代的

《簪花仕女图》中的辛夷花

习俗与好尚。

同时，《簪花仕女图》的后段还描绘了正盛开着的辛夷花。而妇女们所着的纱衣，真是"绮罗纤缕见肌肤"，显示着已暖的天气。辛夷是春花，而在春天就着起纱衣来，这在南方还可能，在北方是决无此事的。因此，不免令人想象到南唐李煜时期的贵族妇女，流行着大周后所创的装束。而这种装束在春天的季节里，显示着气候的早暖。《簪花仕女图》所表现的正是江南的风光物候。

《簪花仕女图》的艺术表现，从它的描绘而论，恢宏的气概、雄健的笔势、风骨情采，已不是唐，但还不免有较浓的唐代气氛。而特别显示着相异之点在于面部，在于眉、眼、嘴角和手等等之处的描绘形式，这与唐人的习性已断然分道扬镳，流露着另一种特有的艺术形体与情意。它正显示着晚于唐代不远的一种新兴风貌，而仍与唐的传统渊源保持着较亲的关系。可以说，《簪花仕女图》所表现的应该是大周后以后，南唐贵族妇女所流行的打扮、装束，而它的画笔显示的正是南唐的时代艺术特征。

五代阮郜《阆苑女仙图》

　　传世的古代人物画，除了从汉代以来的各种壁画和晚周帛画而外，从汉到隋八百多年中，画在纸或绢本上的画笔，东晋顾恺之《女史箴图》是唯一的传本。以人物画最盛的唐代而论，今日所能见到的也寥若晨星。相传有阎立本《历代帝王图》、周昉《调琴啜茗图》、梁令瓒《五星二十八宿神形图》、孙位《高逸图》以及佚名的如《宫乐图》《纨扇仕女图》等。可使人仰望的灿烂的唐代艺术英华，也仅仅这些而已。然而，阎立本、吴道子的渊源、演变，形成唐王朝一代的流风，虽仅从中传下这几卷，还是可以获得探寻的津梁的。

　　五代十国总共不到八十年，时间虽短暂，绘画的风尚却是极盛的。除阮郜而外，还有后梁的张图、胡翼、朱繇等；后唐有契丹族的李赞华、胡瓌、胡虔等；蜀有贯休、房从真、支仲元、蒲师训、阮知海、阮惟德父子和丘文播、丘文晓兄弟等；南唐有曹仲元、周文矩、顾闳中、王齐翰、高太冲、顾德谦等，这些都是绘画史上人物画的代表作家。这些作家之中，有作品流传下来的仅有后唐的胡瓌《卓歇图》、李赞华《射鹿图》与南唐的顾闳中《韩熙载夜宴图》、王齐翰《勘书图》而已。而这些作品是否果真出

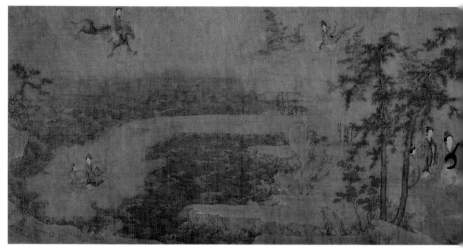

五代 阮郜 阆苑女仙图 故宫博物院院藏

于这些作家的手笔，尚是问题。要依靠这些绘画探讨五代十国这八十年中人物画的时代风貌，却比其他时期较长的朝代，来得更为困难。因此，这一时期的作品也就显得格外珍贵了。

阮郜，历来对他的记载甚少，他的艺术生活以及他是五代哪一王朝的人，都无可稽考。《宣和画谱》和《图绘宝鉴》都叙说他"入仕为太庙斋郎"。按封建王朝职掌宗庙礼仪的官为"太常"，在汉代为九卿之一，至北齐设太常卿。诗人李贺就做过奉礼郎，而斋郎是祭祀时执事之吏，也属太常寺。唐韩愈曾说："斋郎奉宗庙社稷之事，盖士之职者也。"李贺在他的诗里自称"奉礼卑官"，而斋郎又在奉礼之下了。

《阆苑女仙图》是阮郜仅存的作品，它为五代绘画史增添了光彩。在五代绘画传世作品稀少的现状下，此图尤其值得重视。因而首先要证实此图的真实性。中世纪前后的绘画，大都没有作

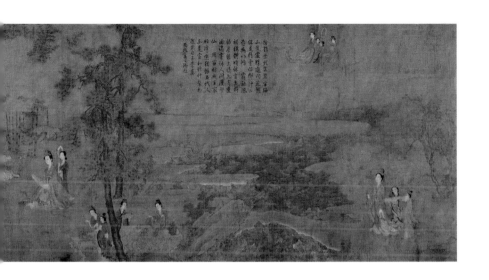

者的题识，或者题识已残损而消失了，此图亦不例外。因此，作为证实其时代、作者可靠性的第一依据是它的流传关系。

《阆苑女仙图》先后所见的著录计有：《宣和画谱》《式古堂书画汇考》《江村销夏录》《大观录》《平生壮观》《石渠宝笈》等。上述中的几种清代著录，也都注明这一图的隔水绫上"有宣和收藏等印"。而高士奇于康熙三十年（1691）所作的跋中称："余得之都下，尚是北宋原装，恐渐就零落，重为装潢。"这些记述都说明这卷《阆苑女仙图》确曾为宣和内府所藏。如此，《宣和画谱》所著录的一卷，应该就是此图。

按《宣和画谱》著录的一卷名为《女仙图》，《江村销夏录》等著录名之为《阆苑女仙图》，而《石渠宝笈》则名《女仙图》。复按这几种著录所记，确实即为一图。《石渠宝笈》大概为了要符合《宣和画谱》的记载，故恢复其原名，图上并有乾隆的题诗

《阆苑女仙图》后的高士奇跋文

和印章。因此，《女仙图》与《阆苑女仙图》名虽二而图则一。

相传阮郜的画，在著录中尚有《游春仕女图》与《贤妃盥手图》，此二图不知是否尚在人间。对于阮郜的艺术风格，已不可能获得正面的佐证。《宣和画谱》记《女仙图》云："有瑶池阆苑之趣，而霓旌羽盖，飘飘凌云，萼绿双成，可以想象。"这里叙述的瑶池、阆苑，当即是《穆天子传》所记西王母所居的地方。又葛洪《神仙传》："昆仑圃阆风苑，有玉楼十二，玄室九层，右瑶池，左翠水，环以弱水九重。洪涛万丈，非飘车羽轮不可到，王母所居也。"而所说的萼绿、双成，即萼绿华与董双成，都是古代女仙的名字。又或谓董双成是西王母的侍女。神仙的故事历来记载很多，《阆苑女仙图》的内容正是围绕着这些题材来加以艺术描绘的。此卷

的前后，可能都有残缺。

神仙，为道教所宗奉。唐宋之际，正是道教盛兴的一个时期。从《阆苑女仙图》的主题内容来看，是正符合那个时期崇尚道教的风气的。

著录，增加后人许多凭借和说服力，但绘画的本身却亲切地给人以直接论证的可能。如其说，对于某一作家的画笔无法认识，那是由于这一作家的画笔流传少，甚至绝无所见，然而不管它的流派是如何的生疏，它可以使人茫然于作者是何人，却不能掩盖它的时代性格，我们正可以从流派之中来确认时代的可靠性。

《阆苑女仙图》，说它是阮郜的手笔，虽已失去了对阮郜艺术的认识。但这点，著录已替他证明了。但说《阆苑女仙图》不是宋画，也不是唐画，这从它本身的风格与它的艺术渊源，都昭示着鲜明的迹象。

《阆苑女仙图》与《簪花仕女图》有同样一种现象，《簪花仕女图》与唐代的关系，不是直接的关系，而是孕育的关系。因为，它的风范使人认识到它的流衍之迹，已不是唐代，而是距离唐代以后不太远的画派。正是它的风范告诉了我们它的时代性格。而《阆苑女仙图》也昭示着与唐代的孕育关系，它是从唐代的画派产生，而在宋人的面目形成之前的一种风格，是无可怀疑的。

《阆苑女仙图》中的那些仙女，从她们的面貌与动态的习惯性，从衣服装饰等等以及龙凤之属的表达，我们不妨自己设一个问号：假使没有著录的依据，事先不知道什么五代阮郜。乍一看来，如若有一种看法，认为它是唐代的作品，如《簪花仕女图》之为周昉之类，看来也不能认为这种看法丝毫没有来由。因为传统上，

五代 阮郜 阆苑女仙图（局部）

称之为唐画而其实不是唐画的一些作品，它的艺术性并不比《阆苑女仙图》要难于认识，这是不难举出大量例证的。

但是，从《阆苑女仙图》的用笔的形体和风调所形成的总的气格，而认为它是唐画，就完全失去了对它的论证。因为，我们尽可以从唐代三百年中的民间绘画到士大夫绘画，从头至尾来检校一过，似乎从未见有这种气格。而最主要的是它的艺术描绘所宣泄出来的情调，它有接近唐代之处而又与唐代有一定的距离，它的时代性正应该从这里来追根寻源。

试图推论《阆苑女仙图》的艺术趋向，图中人物的组织形式，

以较繁密的描勾改换了唐人简略的概括性。用笔的形体，以周折的情势，替代了唐人直或方的描体。总的性格，有唐人之凝重而乏唐人之爽利，有唐人之雍容而失唐人之豪迈的气度，已转到了不为唐人所有的精巧细致的一面。这种新兴的风貌，也正表明它是紧接着唐代的传统而产生的。

至于《阆苑女仙图》在景色方面的描写，它的渊源关系与当时其他作家所接受的传统风尚有别。据张彦远《历代名画记·论画山水树石》："山水之变，始于吴（吴道子），成于二李（李思训、李昭道）。"又说："杨（杨契丹）、展（展子虔）精意宫观，渐变所附，尚犹状石则务于雕透，如冰澌斧刃，绘树则刷脉镂叶，多栖梧苑柳。"唐人不但论人物之变推吴道子，即论山

五代 阮郜 阆苑女仙图（局部）

水也推吴道子为首。王维的山水，唐人说他"踪似吴生"，这应该是可信的。当时大同殿壁上吴道子所画的三百里嘉陵江山水，王维就曾抚写过。"山水之变，始于吴，成于二李"，李思训、李昭道与吴道子的山水画派虽都不能再见，但根据历代的论证，它们绝不是同一流派的。张彦远《历代名画记》同时记述吴道子："往往于佛寺画壁，纵以怪石奔滩，若可扪酌。"说他"纵以"，看来是当时一种新兴的奔放形体。世称学吴派的梁令瓒，是吴的同时人。李公麟称他的《五星二十八宿神形图》"甚似吴生"。其中所作的坡石，完全是墨笔皴擦。唐孙位《高逸图》中的湖石

五代 王齐翰 勘书图
南京大学藏

也是水墨纷披的。而二李讲求的是勾斫之法，青绿、金碧的用色，纯然是当时传统的规范。所谓"始于吴，成于二李"，只是指自吴道子与大小李将军的山水画到了新的阶段，不是指的同一风貌。

自唐以后，吴道子、王维等的画派导引了五代山水画的趋向，对大小李将军的画派，已绝少被援用。如南唐的董源，米芾认为他"一片江南"，"唐无此品"；顾闳中《韩熙载夜宴图》中屏风上的山水，也是"江南画"的范畴；黄居寀《山鹧棘雀图》中的坡石，绝不是勾斫之法，而卫贤《高士图》中的山水泉石，更是雄壮的笔墨，看来都是从唐代水墨画的新兴体裁中来的。只有

王齐翰《勘书图》中屏风上的山水，是大青绿的描绘，但用的是"没骨法"，与勾斫的表现形体，依然是两种不同的体制。

《阆苑女仙图》在这方面的描绘，是勾斫的形体和金碧的设色结合，它的状石正"务于雕透"，绘树是"刷脉镂叶"，还是接受大小李将军画派一贯的传统规范。从存世展子虔的《游春图》中可以想象大小李将军画派的继承流风，即唐代民间绘画的山水画法，也无不是这一体裁，都可以与《阆苑女仙图》来相互印证的。

《阆苑女仙图》是一卷光彩灿然的工整作品。从笔的精练、色彩的艳丽、形象的端庄到构图的周密新奇，特别是对水纹繁复而生动的表现，都增强了这一境界的幽绝情景，是极为高妙的巨制。

推论五代十国绘画的时代性格比较难。如前面列举的那些作家，在他们的作品之间，都是绝少有相通的独立形体。《阆苑女仙图》与上述的那些作品，也同样没有相通之处，而只是或多或少地显露出与唐人的关系。

看来五代十国的时期短，兼之地域的阻隔，艺术风尚不像唐代在精神上形成了一定的沟通点。五代十国的画派，可以认识的是来自前代的各种风格的继承与变化，而同一时代的内在相通的性格，则是极为隐微的，或者尚未形成的。如顾闳中《韩熙载夜宴图》与王齐翰《勘书图》不是一样的，而董源《潇湘图》与卫贤《高士图》也没有共同之处。即董源《龙宿郊民图》是大青绿著色，也与王齐翰《勘书图》中的屏风殊途，更与《阆苑女仙图》是截然两回事。米芾论证"江南画"，认为从顾恺之到董源、巨然都是一样的，这是他可贵的总结。但他也只是论证"江南画"的前后渊源，而不是这一时代风格共通的特有性。

徐熙落墨兼论《雪竹图》

在北宋，南唐花鸟画家徐熙，与蜀黄筌的画派并称。郭若虚《图画见闻志》根据当时的传统，列论"徐黄体异"，时称"黄家富贵，徐熙野逸"。江南野逸的画派，历来被认为是神奇的风格，为人所称说不衰。

就绘画艺术而论，徐熙的画派无疑是一种特殊的形体。他的画笔虽已无存，但历来对他的叙说，足以据之探讨的材料还是不少的。

据《宣和画谱》："今之画花者，往往以色晕淡而成，独熙落墨以写其枝叶蕊萼，然后傅色，故骨气风神，为古今之绝笔。"这里特别指出徐熙与众不同的是"落墨"。

所谓"以色晕淡而成"，是指物体的面。具体地说，一般都是先用墨线勾勒了物体的轮廓，然后用颜色描晕物体的面，即"六法"所列的"应物象形"与"随类赋采"，即以颜色为描绘的主体。这不仅见于历来的记载，留存的实物也证明，从来传统的描绘形式都是如此。如号称"写生"的黄筌的新兴画派，北宋沈括说它"用笔极新细，殆不见墨迹，但以轻色染成"，是说轻色的晕染几乎掩盖了"新细"的描笔。黄筌的"写生"也仍然是一贯的传统描

五代 徐熙（传） 雪竹图 上海博物馆藏

绘方式。而徐熙却是一切先用墨来描绘，之后才加颜色，脱出了传统形式的范畴。

梅圣俞咏徐熙《夹竹桃花》诗云："年久粉剥见墨踪，描写工夫始惊俗。"这表明颜色是涂在墨之上的，而且把墨掩盖掉了。故而他说因为粉的剥落，才见到了"墨踪"，从而才叹赏到墨的"描写工夫"。这较之《宣和画谱》的叙说要明确些。

照此看来，所谓"落墨"，不仅是以墨勾勒物体的轮廓，更主要的是以墨来描晕物体的面，然后在墨上再加颜色，比传统的描绘方式要多一道墨的过程，最后又把这一道墨掩盖掉。梅圣俞是见了徐熙的画，才作出这样的叙说的。然而，人们不禁要想，为什么要这样表现呢？描绘的墨，又用颜色掩盖掉，这样的墨又起什么作用呢？那些加在墨上的颜色又起什么作用呢？何以这样才显得出高妙的骨气风神呢？

沈括《梦溪笔谈》有这样一段叙说，"徐熙以墨笔画之，殊草草，略施丹粉而已"。这一叙说和梅圣俞的诗又有了些分歧，他说明只是略略加上一点丹粉，意味着并不是必须"年久粉剥"才能见到"墨踪"的，色彩并没有把墨掩盖掉。因为略略加上一点丹粉，是掩盖不掉墨的。

李廌《德隅斋画品录》记徐熙的《鹤竹图》："根、干、节、叶，皆用浓墨粗笔，其间栉比，略以青绿点拂，而其梢萧然有拂云之气。"这一叙说较之沈括的记载又更具体些了，他指出所落的墨是浓的，用笔不是细致的，也就是沈括所说的"殊草草"，而色彩仅仅加在竹的栉比之处。这里应该指出，所谓"浓墨粗笔"，不能作粗笔双勾来理解，而是指从竹的轮廓到面的全部描绘都在

于墨。否则，这只不过仍然是白描，是传统的描绘方式而已，它的特异之点——落墨，又在哪里呢？

郭若虚《图画见闻志》援引徐铉的叙说，徐熙以"落墨为格，杂彩副之，迹与色不相隐映也"。这是说，作为描绘的主体是墨，各种色彩，对墨来说，只处于辅助地位。墨迹与色彩并不相互掩盖。总的来说，这一描绘形式就是墨与颜色并用，而墨多于颜色。在徐熙所撰的《翠微堂记》里，他写道："落笔之际，未尝以傅色晕淡细碎为工。"这是徐熙自己叙说自己的画派所采取的方式和方法，由此证实了徐铉所说的"杂彩副之"的解说是正确的。

梅圣俞的叙说，指的是夹竹桃花。李鹰指的是竹，沈括虽是泛指，但说得脱略了些。徐铉具体地叙说了描绘过程，墨和色彩之间的关系与处理。徐铉是南唐人，对徐熙画派的认识应该要更为全面些。

试把以上的这些叙说综合起来看，可以得到这样一个概念：

所谓"落墨"，是把枝、叶、蕊、萼的正反凹凸，先用墨笔来连勾带染地全部把它描绘了出来，然后在某些部分略略加上一些色彩。它的技法是，有双勾的地方，也有不用双勾只用粗笔的地方，有用浓墨或淡墨的地方，也有工细或粗放的地方。整个画面，有的地方只有墨，而有的地方是著色的。所有的描绘，不论在形或神态方面，都表现在"落墨"，即一切以墨来奠定，而著色只是处于辅助地位。至于哪些该用勾，哪些该工细，哪些该粗放，而哪些又是该著色的地方。换言之，在一幅画中，同时有用勾的，有用粗笔的，有著色或用墨的地方，这只是一种艺术变化，因而特别用"落墨"来区别这种体制。

当唐末五代水墨画派确立之后，徐熙画派是在著色画、水墨画两种体裁之外，另立了一种著色与水墨混合的新形式。这一新奇的形体并没有引起后来的作者闻风而起。米芾说："黄筌画不足收，易摹。徐熙画，不可摹。"此语足以令人深思这一描绘形式所以久已绝迹人间的原因所在。在当时，他的孙子徐崇嗣为了获得进入翰林图画院的职位，也不得不放弃被视为"粗野"的家风，而趋附于"黄家富贵"的时尚，徐熙的画派真成"广陵散"了。

有一幅《雪竹图》值得提出。此图无题款，在石旁竹竿上，有倒书篆体"此竹价重黄金百两"八字。没有任何旁证说明此图是出于何人或何时，只有从画的本身来加以辨认。因此，从它的艺术时代性而论，不会是晚于北宋初期的制作。从它的体貌而论，是前所未见的。它的画法是这样：那些竹竿是粗笔的，而叶的纹路又兼备有粗、细笔的描勾，是混杂了粗细不一律的笔势的。用墨，也

《雪竹图》上的"此竹重黄金百两"字迹

采取了浓和淡多种不混合的墨彩。竹的竿，每一节的上半，是浓墨粗笔，而下半是空白，一些小枝不勾轮廓，只是依靠绢底上烘晕的墨而反衬出来。这些空白的地方都强调了上面是有雪的。左边那棵树的叶子，一部分用勾勒，一部分也是利用绢底上的烘墨来反衬出来，地坡上一簇簇用墨所晕染而成的也是雪。在总体上，它是工整精微的写实，而所通过的描法，是细和粗的多种笔势与深和淡的多种墨彩所组合而成的，它表达了一林竹树，在雪后高寒中劲挺的风神。这一画派，证明在写生的加工上，能敏感地、生动地、毫无隔阂地使对象的形态和神情完整再现，显示了艺术的特殊功能，是突破了唐、五代以来各种画派的新颖奇特的风格。它的表现与李鹰所记的《鹤竹图》正相符合，与沈括所说"以墨笔为之，殊草草"，徐铉所说的"迹与色不相隐映"以及徐熙自己所说"落笔之际，未尝以傅色晕淡细碎为工"也正相贯通，也确如米芾所称道的，是难以摹拟的。

这幅《雪竹图》完全符合徐熙"落墨"的规律，看来也正是他仅存的画笔。

再论徐熙落墨
——答徐邦达先生《徐熙落墨花画法试探》

1954 年我写的《水墨画》一书中，有一节谈到徐熙落墨；1956 年在《唐五代宋元名迹》中，有一幅《雪竹图》，提出是徐熙落墨；1973 年又写过一篇《徐熙落墨兼论〈雪竹图〉》，收在拙著《鉴余杂稿》中。

1986 年 4 月，我在香港时，友人见赠一册香港中文大学校外进修部主编的《艺与美》1983 年第 2 期，其中有徐邦达先生所撰的《徐熙落墨花画法试探》一文（以下简称《试探》）。这篇文章完全针对我对徐熙落墨和那幅《雪竹图》的论证。我以为，在学术上各抒己见是很正常的现象，但是被迫于绘画史的证据，对历史的严肃性，不得不回答徐先生的《试探》一文。

《试探》一开始列引了北宋刘道醇《圣朝名画评》、郭若虚《图画见闻志》所引徐铉的叙说。沈括《梦溪笔谈》与《宣和画谱》及元汤垕《古今画鉴》，说："熙画花落笔颇重，中略施丹粉。"于是，《试探》紧接着下了定义说："'落墨'，即是'落笔'，墨不能离开笔而显现在纸绢上。所以论画者都以'笔墨'合称。明白了这一点，才能理解所谓'落墨花'应是一种怎样的风格面

五代 徐熙 雪竹图（局部）

貌的花卉画。'落墨花'这个名称，在各种画史的叙述中，早时应非专称。开始形成为一个专门名词，是由于苏东坡的两句诗，按苏氏题徐熙《杏花》诗云：'却因梅雨丹青暗，洗出徐熙落墨花。'诗人在这诗中所说的'落墨花'三字，还应不是一个专称，不过说徐熙的这幅花卉画，落墨（笔）粗重些，色彩暗淡了，似乎此画是经过了梅雨的冲洗，褪去了彩色，显出了画中花卉的墨骨，成为一幅以墨骨为主的花卉画了。这原是一句戏语，但也正合以上移录的各种画史里叙述徐熙画的特色。所谓'落墨为格，杂彩副之，迹（笔迹）与色不相隐映'等等的说法，于是'落墨花'三字，才为谈画史者用成了一个特有的专门名词了。我们再读梅

尧臣（圣俞）也有咏徐熙画的两句诗（笔者按，梅诗两句《试探》未引，为'年久粉剥见墨踪，描写工夫始惊俗。'这像是说双勾涂色的画法吗？），更进一层提到徐熙画所以不同于凡俗，主要在墨踪笔骨上，尽管我们看到的黄筌、黄居寀等人的禽鸟、竹木也先用勾描，但大都细线一条，以立骨架而已，不能在线条（笔墨）上见工夫……"

以上所录的《试探》原文，是《试探》通过引用各种画史，加以解释，从而得出徐熙落墨花"画法"的论断。

这里想谈谈我的读书方法，文句是有上下文的，而下文是承上文而来。这是最起码的道理，用不着向徐先生来谈这些起码的道理，我只是说明我是用这样的方法来阅读文句，理解文句的。

《试探》引徐铉所叙述的："落墨为格，杂彩副之，迹与色不相隐映也。"徐先生特别在"迹"字下加上按语："按，应指笔迹。"我的理解是这样的："落墨为格，杂彩副之"是上文，"迹与色不相隐映也"是下文，是承上文而说的。所谓"迹"就是上文"落墨为格"的落墨，"色"就是上文的"杂彩副之"的杂彩，"不相隐映"就是落墨表现得多而杂彩少。以落墨为主，杂彩为副，使墨与色不相互掩盖。《宣和画谱》也说得很清楚，"今之画花者，往往以色晕淡而成，独熙落墨以写其枝叶蕊萼，然后傅色"。就是说一般画花的方法，都是用颜色来作深淡的晕染。而"独熙落墨"（请注意这个"独"字），就是说徐熙却不用颜色来为花作深淡晕染而独以落墨来为花作深淡晕染，然后再加上一点颜色。

但是，《试探》说："这里先要说明，'落墨'即是'落笔'。墨不能离开笔而显现在纸绢上，所以论画者，都以'笔墨'合称。

明白了这一点，才能理解所谓'落墨花'，应是一种怎样的风格面貌的花卉画。"

徐先生的《试探》一文，它的题目提出的是"画法"。的确，不能"明白了这一点"，是够不上来理解所说"落墨花"应是用怎样的"画法"而后形成的。

《试探》说："所以论画者都以'笔墨'合称。"这就是徐先生对"落墨"就是"落笔"的理解，说"'笔墨'合称"其实是"笔"与"墨"的并称。试问，荆浩不是说过"有笔无墨"，"有墨无笔"吗？"有笔有墨"，论画者不是说过的吗？"墨是通过笔而显现在纸绢上"，但显现之后，"墨"却独立了，因为杂彩也不能不通过笔而显现在纸绢上。而王洽的"墨"，却并不通过笔而显现在纸绢上的，能说"落墨"就是"落笔"吗？不是所有的画都有墨与著色之别吗？

徐先生在《试探》中说，"落墨"即是"落笔"。因此，他解释道："黄筌、黄居寀等人的禽鸟、竹木也先用勾描，但大都细线一条，以立骨架而已，不能在线条（笔墨）上见工夫，体现作者高雅闲放的风度……"

从这段文字看，说黄筌、黄居寀也"先用勾描"，是"细线一条，以立骨架"。那么，徐熙的"落墨花"又是怎样的呢？徐先生没有明说，从上文引的原文看，说黄筌、黄居寀也先用勾描，说"也先用"，那么，徐熙的"落墨花"也是先用勾描了。黄筌、黄居寀是"细线一条"，那么，徐熙该是粗线一条了。《试探》解释："笔迹也就是墨骨。"那么，黄筌、黄居寀与徐熙的差别只是线条粗细不同，而骨架则一。

对徐铉与《宣和画谱》的解说，可以视而不见，引而曲解。把"落墨""落笔"说成是一而二，二而一。照此说来，"落笔"也可称之为"落墨"了，那么又何必称"独熙落墨"呢？

《试探》说："我们并不迷信古人旧说，但在找不到某一画家真迹作品时，我们不能不依靠一下古文献来作辅证。从此推断，或能想象梗概，总比凭空立说要好一些吧。"

问题在于，徐先生引了这么多的古文献，却说"落墨"即"落笔"，这就不仅是凭空立说了。徐先生附会"落墨"即"落笔"，看来对古文献不单单是歪曲，且也产生了一些错觉。如其所引：一，徐熙的《翠微堂记》自言："落笔之际，未尝以傅色晕淡细碎为工。"有"落笔"二字。二是元汤垕《古今画鉴》："徐熙画花，落笔颇重。"有"落笔"二字，看来是根据了这两个"落笔"，才发明"落墨"就是"落笔"这一原理。

我的理解是，徐熙《翠微堂记》的"落笔之际"只是说当作画之际。汤垕《古今画鉴》的徐熙"落笔颇重，中略施丹粉"，看来这是徐先生认定"落墨"就是"落笔"的根据，从而自己再加上"'笔墨'合称"的理论。我的推想，徐先生的这一认定，就把徐熙落墨看成也是粗重双勾的填色，不过线条与黄筌、黄居寀不同。因为下一句是"中略施丹粉"，即在"勾描"的"骨架"之中"略施丹粉"。

我在《唐五代宋元名迹·雪竹图》的说明中，还引了一条宋李廌《德隅斋画品录》的记载，徐先生却避而不引。《德隅斋画品录》中记载徐熙的《鹤竹图》说："蘩生竹篠，根、干、节、叶，皆用浓墨粗笔，其间栉比，略以青绿点拂，而其梢萧然有拂云之

北宋 赵昌（传）写生蛱蝶图 故宫博物院藏

气。"如果这里所说的"浓墨粗笔"不是根、干、节、叶的内在，而通体的都用"浓墨粗笔"描绘了出来，或者仍如徐先生所说，只是粗重的双勾白描，而仅仅在栉比处略以青绿点拂。试问，这种表现形式将成为什么样子？不理解《雪竹图》就不能懂得李廌《德隅斋画品录》中所记徐熙《鹤竹图》"浓墨粗笔"是怎样描绘的一种画法，自然也不能理解画史上的所有叙说。

徐先生认为徐熙落墨花只是墨线粗重的双勾，并非是我的推测。他除了对我所分析的徐熙落墨法不以为然外，还另举了一卷号称赵昌的《写生蛱蝶图》，于是说："这一卷，一，论风度是所尚高雅，寓兴闲放。二，画中花草都是'必先以墨（亦即笔）定其枝叶蕊萼等，而后傅之以色'，亦即是'落墨为格，杂彩副之，

迹（笔迹）与色不相隐映也'。"

《试探》在前面分明说："黄筌、黄居寀等人的禽鸟、竹木也先用勾描，但大都细线一条，以立骨架而已。"《写生蛱蝶图》与黄筌的《写生珍禽图》、黄居寀《山鹧棘雀图》(此二图并为《试探》中所引)尽管风格各别，但它们之间的画法，即用线条双勾填颜色，看不出有什么两样，正都是以"傅色晕淡细碎为工"，是"今之画花者"的一般画法。它有"落笔甚重"吗？可以加以比较，赵昌《写生蛱蝶图》不会比黄筌《写生珍禽图》重些。如果说是粗（笔），它不会比黄居寀《山鹧棘雀图》更粗些。如此，硬说《写生蛱蝶图》与徐铉等叙说的"一一吻合无间"，真是削足适履了。

把"落墨"即"落笔"一定下来，于是号称赵昌双勾著色的

五代 黄居寀 山鹧棘雀图
台北故宫博物院藏

《写生蛱蝶图》赫然成了徐熙的落墨花。这不仅仅是凭空立说，更是任意歪曲证据，没有一丝对历史的严肃态度。严格说，汤垕《古今画鉴》所说的"落笔甚重"，试加分析，"落笔甚重"这一概念可以作为徐熙的特征吗？苏东坡评吴道子画："当其下手风雨快，笔所未到气已吞。"这样的称说，可以称为吴道子的特征吗？

再者，历来所有的作家，哪一个不是追求这一点？不是说王原祁笔下有"金刚杵"吗？那王原祁也可称为"落墨法"了？

事实上，"落笔甚重"的"笔"字，大致仍是"墨"字之误。落墨甚重，这样才解得顺，解得通。质言之，所说的"落墨"，是画中一切以墨来奠定，只在某一些部分约略用一点颜色，即墨要比颜色多得多，而且也不互相掩盖。所以把这一特点提出，名之曰"落墨"。"落笔"二字，既不能说明墨多墨少，亦说明不了笔多笔少。明白了这一点，才能理解所谓"落墨花"应是一种怎样风格面貌的花卉画！

《试探》对《雪竹图》的时代性，对我的论证也提出了驳议。徐先生说："徐熙是五代时人，那时画绢的门面阔度，一般不能超过六十厘米以上（这是我们用许多两宋画来对比之后得到的结论）。此图阔约一米，是独幅绢，那起码要到南宋时期才能见到。凭这一点，至少不能承认它是南宋以前之物，是无可争辩的。我以为此图早不过南宋中期，晚可以到元、明之间。"徐先生"不迷信旧说"，却迷信于绢，以绢来评定画的时代。这说明在他看来，绘画是不可认识的，要认识只能靠绢。不"凭这一点"，就双眼茫然。那么，只要绢是六十厘米的绘画，都是两宋或以前的绘画了？宋徽宗的《草书千字文》卷的长度为1172厘米。在今天存世的两宋书画中，见过第二张这样长的纸吗？对这卷《草书千字文》卷的鉴定是靠纸，还是根据的书法而后论定的呢？

事实上，《雪竹图》并非如徐先生所说是"独幅绢"，而恰恰是双拼绢，且单幅绢的宽度还不到六十厘米。这样，从不认画，只认绢这一事实来说，徐先生对《雪竹图》的单"凭这一点"，

谢稚柳《再论徐熙落墨——答徐邦达先生〈徐熙落墨花画法试探〉》部分手稿

不知还足以为"凭"否?

回到绘画本身来说,绘画之至者是风格。所以形成风格是一幅画的整体,所以形成画的整体的是技法,而所以形成技法的是笔墨。因而,不能认识历代的绘画,就不能认识一代的绘画。何以故? 一代有一代的各种风格,汇而为一代的时代风格,可以看出这一代的绘画,不能为那一代所有;那一代的风格,也不能为这一代所有。每一时代的绘画风格各自有别。不明白这个道理,就可以任意把这一时代的画看成那一时代的画,可以把近的看成远的,远的看成近的。这就是要理解历代的绘画,才能理解某一代的绘画。否则,就可以把一幅画,早可以看到南宋,晚可以到元、明之间,把一幅画的风格跨越了三个时代,还有什么时代风格之可言呢? 安心于著录、印章、纸绢等等旁证的重围,就不能豁然地去认识画派的个人风格与各个时代风格,拿一些非主要的旁证,引以为解决纷繁画派的主要手段,而不从研究绘画艺术本身去找寻规律这一正道,就只觉其是,看不到其失。若凭此来认识绘画,真所谓舍正道而弗由了。

南唐董源的水墨画派与《溪岸图》

北宋郭若虚《图画见闻志》叙述董源的画笔"水墨类王维"，《宣和画谱》也有类似的叙述。

在当时，北方以李成为宗。董源在江南声名虽大，在北方却是不被称道的。他的画笔为北宋末的米芾所特别崇仰，米芾在《画史》里屡次赞美董源的画笔，称"平淡天真，唐无此品，在毕宏上"，是"一片江南"。

今日舟行于富春江上，展望两岸，自杭州到广州铁路沿线两侧的山光水色，以之来引证图画，几乎无不是董源的画本。董源《潇湘图》《夏山图》《夏景山口待渡图》的艺术形态，正渗透了这些山光水色。但这三卷的方式形态虽属一致，而笔墨的表现却仍然有所出入。这三图除了在山上布满了小墨点子来描写漫山林木外，《潇湘图》的皴笔都是比较整齐而圆浑的短条子，《夏山图》却掺杂了干笔、破笔和方侧的笔势，而《夏景山口待渡图》更掺杂了一种蜷曲的皴笔。因而这三图的形体，在同一之中又有各别的地方。

这一风格，与北方画派的描绘形式，是完全殊途的。两者的不同主要在于对山的轮廓凹凸部分的表现方法不同。北方的李成

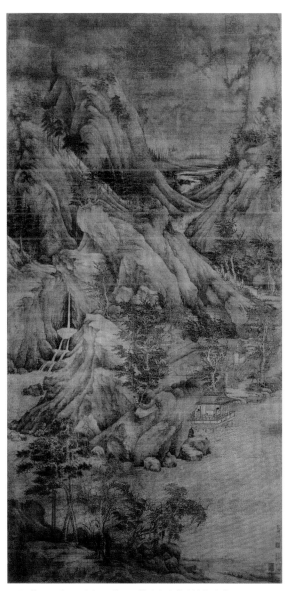

五代 董源（传） 溪岸图 美国纽约大都会艺术博物馆藏

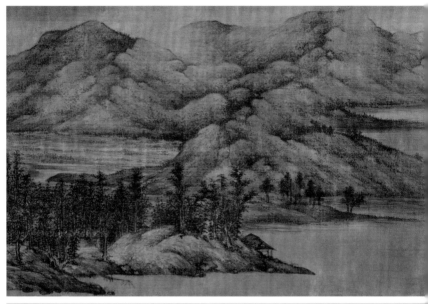

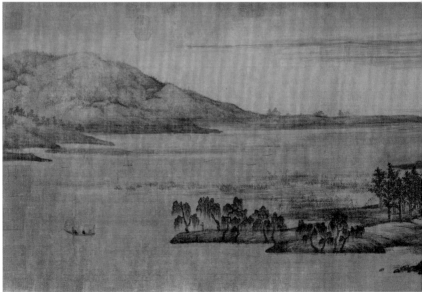

五代 董源 夏景山口待渡图 辽宁省博物馆藏

画派，必须以突出的主干线条来确定山的轮廓与凹凸的每一部分。而董源的画派，是不突出它的主干线条，而是用无数的点、线来表现这些部分。这是《潇湘图》等三图的形体。

而《溪岸图》又与《潇湘图》等三图的体制不同，此图所写的是崇山峻岭，与北方画派的形体总的说来比较相同，但并不突出以表现山的凹凸的主干线条，而是以水墨烘晕来突出它。因此，此图仍与北方画派体格不同。画中高山大岭，用笔少而多晕染，骨体显得温润，绝无外强之气，也没有多少苔点。水势，还是唐代的传统体制，而描绘树木的精工生动，所配合的劲挺的笔势，显示了它的艺术特性。水阁里的人物，与卫贤《高士图》的骨体较接近。图的左下有款"北苑副使臣董元画"八字，右下有"典礼纪察司"半印。

他这一画派，应该就是"类王维"的水墨画，是唐代新兴的"士大夫画"标准形式的发展，成为南唐时期的江南画祖师。米芾《画史》记杜牧临的顾恺之《维摩》，称："其屏风上山水林木奇古，坡岸皴如董源，乃知人称江南画，盖自顾以来皆一样，隋唐及南唐至巨然不移，至今池州谢氏亦作此体。"这一叙说可以与巨然的画派相互引证它们之间的渊源关系，正在于《溪岸图》与《龙宿郊民图》，而不是《潇湘图》等"一片江南"的形体。在当时，这一形体没有被接受。这样看来，《溪岸图》是董源的本来面目，而《潇湘图》等三图是他后期的变体。

《潇湘图》等三图的画派，尤其是《夏景山口待渡图》中蜷曲的皴笔，成为元代王蒙的主要表现形体。王蒙《丹山瀛海图》《一梧轩图》《惠麓小隐图》等图，都证明了这一点。而倪瓒《渔庄秋霁图》中的远山与董源《夏山图》也是步趋一致的。

李成考

从中国的绘画史来看，五代末期的山水画家李成，他的关系相当大。他发展了唐代，影响了宋代之后流派的演变。然而要论李成的画派，在今天说来，却是完全生疏的。因为，他的作品已不可能有一尺半幅确认为真笔的存在。但是，由于历代的画派，他所起的领导性作用十分重大，要来分析历代的山水画派，对他提起注意是必要的。

一、家世与生平行实

李成，字咸熙，系出于长安，是唐宗室后裔。祖父名鼎，在唐朝末期为国子祭酒、苏州刺史。当唐末五代变革之际，他从吴避乱，迁居青州益都，一说迁到营丘（按青州益都，在昌乐县西；营丘，在昌乐县东南，都属山东。）父名瑜，是青州推官。从当时的封建社会说来，李成的出身是皇族，是门第高华的士大夫阶级。他生长在青州，此时已改朝换代，家世中落了。他爱好赋诗，擅弹琴和下棋，喜欢饮酒，而以画山水、林木和龙水最为著称，是划时代的杰出画家。后来，由于对他的特殊崇仰，几乎不再提他的名字，而称他为"李营丘"，是人以画重了。

北宋 李成 王晓（传）读碑窠石图 日本大阪市立美术馆藏

他在五代后周时，和后周枢密史王朴是好朋友。王朴（906—959）正准备要推荐他时，却不幸去世。到北宋初，司农卿卫融（905—973）出知陈、舒、黄三州，由于仰慕李成的高名，差人专程去聘请他。李成因而去依卫融，把全家移居到淮阳，在那里

成天的痛饮狂歌，最终醉死在客舍中。[1]李成的家世、生平，大致如此。

当李成醉死在淮阳客舍时，正是宋太祖赵匡胤乾德五年丁卯（967），李成时年四十九岁。[2]如此，则可推算李成生于五代梁末帝朱瑱贞明五年己卯（919）。

据欧阳修《新五代史》所记，王朴卒于后周显德六年己未（959）三月。[3]他推荐李成，如果就在后周显德六年，那么李成时年四十一岁。卫融是在乾德郊祀时，献《郊禋大礼赋》，改司农卿，出知陈、舒、黄三州。[4]而乾德改元在十一月，郊祀即在此时[5]，李成依卫融移家到淮阳，可能在乾德二年甲子（964），他时年四十六岁，在淮阳到死去，至多不过四个年头。

一些叙说中，记载着这样一件事。如宋刘道醇《圣朝名画评》："开宝中，孙四皓者延四方之士，知成妙手，不可遽得，以书招之。成曰：'吾儒者，粗识去就，性爱山水，弄笔自适耳，岂能奔走豪士之门与工技同处哉。遂不应，孙甚衔之，遣人往营丘以厚利啖当涂者，卒获数图。后成举进士，来集于春官，孙卑辞坚召。成不得已往之，见其数图，惊忿而去。"

《宣和画谱》也记载着这段故事："尝有显人孙氏，知成善画

【1】 见《宋史·李宥传》《宋史·李觉传》《宣和画谱》及王明清《挥麈前录》。

【2】 （南宋）王明清《挥麈前录》说李成"卒年四十九"。宋郭若虚《图画见闻志》说李成"终于乾德五年"。王明清与郭若虚所记，根据皆为宋白所撰的《李成墓志》。

【3】 （北宋）欧阳修《新五代史·王朴传》。

【4】 见《宋史》。

【5】 见《宋史·太祖本记》。

北宋 李成（传） 晴峦萧寺图
纳尔逊—阿特金斯艺术博物馆藏

得名，故贻书招之。成得书且忿且叹……却其使不应。孙忿之，阴以贿厚赂营丘之在仕相知者，冀其宛转以术取之也，不逾时而果得数图以归。未几，成随郡计赴春官较艺，而孙氏卑辞厚礼复招之，既不获已，至孙馆，成乃见前之所画，张于谒舍中，成作色振衣而去。"

郭若虚《图画见闻志》也有记载，"开宝中，都下王公贵戚，屡驰书延请，成多不答"。

这些记载，对孙四皓与李成纠缠的事，叙说一致。《圣朝名画评》说是在"开宝中"，《宣和画谱》则未著年月，但言孙氏，未著其名。《圣朝名画评》说他"举进士"，《宣和画谱》说他"赴春官较艺"，则都是大同小异的。

从这些记载，可以看出当时对李成盛传着这些事。然而，这些记载看来都是不可靠的。

首先，开宝在乾德之后，李成在乾德时已经去世，又如何能在开宝中举进士？

其次，所谓显人孙四皓，是宋太宗赵炅的近戚[6]，喜欢和"艺术之士"来往，当时的画院待诏如高益、王士元等都是他的门客[7]，这更是开宝以后的事。

最可笑的是郭若虚，他一方面叙说李成死在乾德，但同时又说李成在开宝中如何如何，可见他对当时年号的先后，一下子也弄不清楚，因而产生了自相矛盾的记载。欧阳修《归田录》说"李成仕本朝尚书郎"，米芾《画史》又说他"身为光禄丞"，都一贯地对李成有许多误传。王明清《挥麈前录》对欧阳修、米芾所记，都经辨明，却没有提到孙四皓的事。

宋袁褧《枫窗小牍》又有这样的一段记载："李成，以山水供奉禁中，然以子姓饶赀，为宫市珠玉大商，不易为人落笔。唯性嗜香药名酒，人亦不知。独相国寺东宋药家，最与相善，每往，醉必累日，不特楮素浑洒，盈满箱箧，即铺门两壁，亦为淋漓泼染。识者谓画壁最入神妙，惜在白垩上耳。"

说李成"供奉禁中"不需再辨说，但说他的"子姓"饶赀，做过"宫市珠玉大商"，同样是不可靠的。据《宣和画谱》："父祖以儒学吏事闻于时，家世中衰，至成犹能以儒道自业。"而李成的儿子李觉，在宋太宗太平兴国五年（980）举九经起家将作

【6】 （北宋）刘道醇《圣朝名画评》。明王世贞《王氏书画苑》本作"神宗"，当误。按郭若虚《图画见闻志》"高益事略"中的记载，孙四皓为宋太宗外戚。

【7】 （北宋）刘道醇《圣朝名画评》。

监丞，后迁国子博士，是专治经学的。李觉的儿子李宥，据《宋史》："幼孤……举进士。"刘道醇《圣朝名画评》说他做过开封尹（按《李宥墓志》，宥曾"知开封县"，非开封府尹），曾拿出钱来收祖父李成的画，但是到他死后，是"家无余财"的。

这样看来，李成的儿子李觉是穷年白首研治经术的学者，应该是"不事生产"的一流人物。而且当李成之时，家世已经中衰，这就谈不上"饶赀"。李成的孙子李宥也没有做过"宫市珠玉大商"。

又米芾《画史》记，李成的孙女是吴充的夫人。吴充，字冲卿，继王安石任枢密使。据宋朱彧《萍洲可谈》："吴充薨，上幸焉（宋神宗赵顼），夫人李氏徒跣下堂叩头曰：'吴充贫，二子官六品，乞依两制例治丧，仍支俸。'诏许之。"如这般记载，吴充也不是"饶赀"的。

如上所考，李成的后人及亲戚既不"饶赀"，也没有做过"宫市珠玉大商"之类的差事。纵使他的"子姓"曾经一度"饶赀"过，那也距李成之死已经很远了。

此处附带谈及的是，米芾说吴充的夫人是李成的孙女，按《李宥墓志》："一女，适刑部郎中知制诰吴充。"如此，她既然是李宥的女儿，则应为李成的曾孙女。如果说米芾所指的"孙女"，是作孙子的女儿解，那就没有什么出入了。

二、无李论

李成在当时声名既高，他的画笔大为人所珍重。据《圣朝名画评》："景祐中，成孙宥为开封尹，命相国寺僧惠明购成之画，倍出金币，归者如市。故成之迹于今少有。"《宣和画谱》："自

成殁后，名益著，其画益难得。故学成者皆摹仿成所画峰峦泉石，至于刻画图记名字等，庶几乱真，可以欺世。"而《圣朝名画评》在记载翟院深时云："成孙宥为开封尹日，购其祖画，多误售翟院深之笔，以其风韵相近，不能辨尔。"邓椿《画继》："宇文龙图季蒙云：'宣和御府曝书，屡尝预观李成大小山水无数轴。今臣庶之家各自谓其所藏山水为李成，吾不信也。'"米芾在当时见到的李成真本只有两本，而伪本却有三百本。

以上这些记载，反映了北宋画坛上李成的声势。米芾一人所见到的伪作就是三百本，可以想见在汴京的书画市场如相国寺的常卖家等到处都是，如李宥所收翟院深的画也混在其中。因此，米芾说："使其是凡工，衣食所仰，亦不如是之多，皆俗手假名，余欲为无李论。"

据《宣和画谱》著录宣和内府所藏的李成画作，共一百五十九件。邓椿《画继》也记录了当时各家所收的李成作品，共十四件。我们假定这些画都是李成真笔，再加上米芾所见的两本，总计也将近一百八十件了。而李宥重价所收的，不知是否就在这个数目之内？从米芾"无李论"到宇文龙图季蒙所说的，都证明李成真笔十分稀少，而元汤垕《古今画鉴》说："宣和御府所藏一百五十九卷，真伪果能辨耶？"那就连这些见于《宣和画谱》著录的，其真伪的可靠性也发生了疑问。

历代的著录书里所记李成的画是难于详考的，近如《石渠宝笈》、安岐《墨缘汇观》等著录的也有十几件。就所见到的而论，没有一件可以相信是出于李成手笔的。北宋、南宋所流传的，《宣和画谱》《画继》所著录的也已久绝于人间。在没有一件真本的情况下来论证李成画派，真用得着米芾所说的"无李论"了。

三、画派及它的继承

《李宥传》称李成："善摹写山水，至得意处，疑非笔墨所成……酒酣落笔，烟景万状，世传以为宝。"刘道醇《圣朝名画评》记："成之为画，精通造化，笔尽意在。扫千里于咫尺，写万趣于指下。峰峦重叠，间露祠墅，此为最佳。至于林木稠薄，泉流深浅，如就真景。思清格老，古无其人。"郭若虚《图画见闻志》："夫气象萧疏，烟林清旷，毫锋颖脱，墨法精微者，营丘之制也。"又称："烟林平远之妙，始自营丘。画松叶谓之攒针，笔不染淡，自有荣茂之色。"

米芾一生最爱慕的便是李成之画，对他的画派，米芾具体地说道："李成师荆浩，未见一笔相似，师关仝则树叶相似。""李成淡墨如梦雾中，石如云动，多巧，少真意。"他又详细叙说李成画的《松石图》："干挺可为隆栋，枝茂凄然生阴，作节处不用墨圈，下一大点，以通身淡墨空过，乃如天成。对面皴石圆润突起，至坡峰落笔与石脚及水中一石相平，下用淡墨作水相准，乃是一碛，直入水中。"

从上列这些叙说中，可以体会到李成在水墨山水中自唐吴道子、王维以来，从形式到风格上的一系列发展。他运用墨淡淡的情韵，体现山水灵动自然的情态，从而强调自己所确立的前所未有的风貌。

王诜曾在家中的赐书堂东西两壁悬挂起李成与范宽的画，议论这两家当时左右画坛的流派。他说，李成是"墨润而笔精，烟岚轻动，如对面千里，秀气可掬"，而范宽是"浑壮雄逸"的格调。

这两个画派，他说是"一文一武"，把范宽比作武，李比作文。韩拙《山水纯全集》中记载了郭熙的观点："学范宽者，乏营丘之秀媚。"这一切都说明李成是一种文秀的风貌。

这里连带要谈到的是，在邓椿《画继》中有这样一段叙说："山水家画雪景多俗，尝见营丘所作雪图，峰峦林屋皆以淡墨为之，而水天空处，全用粉填，亦一奇也。予每以告画人，不愕然而惊，则莞尔而笑，足以见后学者之凡下也。"对这一解说，我曾再三思考。邓椿这样郑重地提出，看来李成描写雪景，是有一定的特异之处，但这一叙说过于简略了，如仅仅依此来理解，那真是"一奇"了。

从来写雪景，在水天空处，都是用水墨烘晕而粉著在峰峦林屋上。这一表现的作用，在于反映出峰峦林屋在雪中的情景。如其在水天空处全用粉填，而峰峦林屋全用淡墨，这就等于在素白的纸或绢上写一幅淡墨的山水。因为水天空处所填的白粉，并不能使峰峦林屋产生雪的情景，这是很明显的。当邓椿记述这段文字的时候，那些"愕然而惊"与"莞尔而笑"，重现在他眼前的情景，却使他勃然而怒了！

李成确立了他的画派，受到后学的崇仰。在北宋"齐鲁之士，惟摹营丘。"[8]当时，李宗成、翟院深、许道宁，稍后郭熙、王诜等都是著名的李成嫡系。在这些历史上的杰出作家中，李宗成与翟院深的画都已绝迹了。只有郭熙与王诜的画笔，流传得比较多一些。米芾对许道宁的批评很不好。他说，许多李成假画都

【8】 （北宋）郭熙《林泉高致》。

北宋 许道宁 渔父图 美国纳尔逊—阿特金斯艺术博物馆藏

出于许道宁之手，而许道宁画人物"丑怪、赌博、村野如伶人"。现在还相传的是许道宁《渔父图》卷，这个号称的许笔，如果不错的，是比郭、王粗犷，没有上述李成的那种艺术情意。

显然，单凭叙述而无真迹来阐明一个画派，总不免如在云里雾里，是若明若昧的。一个画派的形成总有它的渊源，不可能凭空而起。李成的画笔虽已绝迹，但像郭熙、王诜的画笔，却都还见得到。渊源虽竭，而流波未泯。流从源出，认识源可以知道流。同时，知道流也可以认识源。溯流探源，可以从郭熙与王诜来问询李成的消息。

黄庭坚说，郭熙在苏才翁家临摹李成六幅《骤雨》，从此笔力大进。而米芾分析王诜的画派，说是金碧和水墨平远，"皆李成法也"。应该指出，郭熙与王诜的画笔是有一定距离的。两人各有自己独立的风格，郭熙的用笔壮而气格雄厚，它有圆笔中锋的含蓄性；王诜的用笔尖俏而气格爽利，它有圆笔尖锋的暴露性。

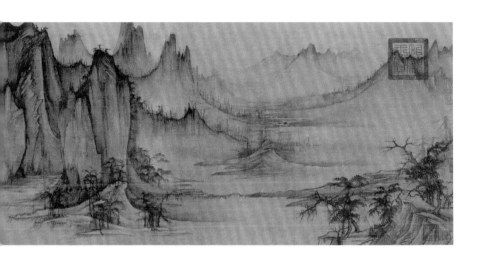

这是两人的基本分野之处，从而形成各自的风骨体貌。然而在铺
陈习性、描绘形体这几方面，两人却有较多的相通之处。

有一个例子，可以说明这一点。《溪山秋霁图》是历见著录
的郭熙画笔，为元代倪瓒、柯九思，到明代文嘉、王穉登、董其
昌这些著名的鉴定家所公认。然而，《溪山秋霁图》却不是郭熙，
而为王诜的手笔。传世的郭熙与王诜的画笔如郭熙《幽谷图》《窠
石平远图》《古木遥山图》《早春图》《关山春雪图》，王诜的《烟
江叠嶂图》《渔村小雪图》都能证明这一无可逃遁的事实。但是，
问题在于何以郭熙与王诜会产生这样张冠李戴的事。这正暴露了
一个客观存在的问题，说明两家的铺陈习性、描绘形体这几方面
存在相通之处，因而才会把王诜当作郭熙了。因此可以设想，郭
与王的相通之处，其中就有李成。

看来，郭熙在临摹六幅《骤雨》之前，不一定是学李成画派。
《宣和画谱》说他是"得李成之一体"。而依米芾所说，王诜的

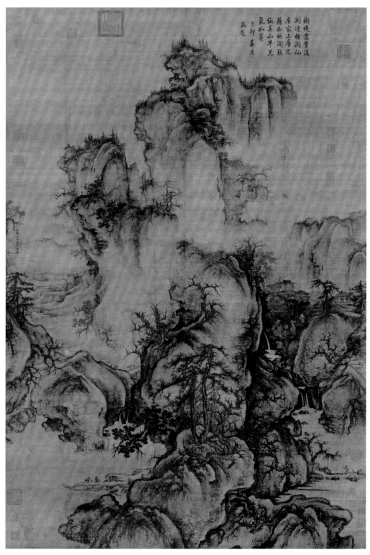

北宋 郭熙 早春图 台北故宫博物院藏

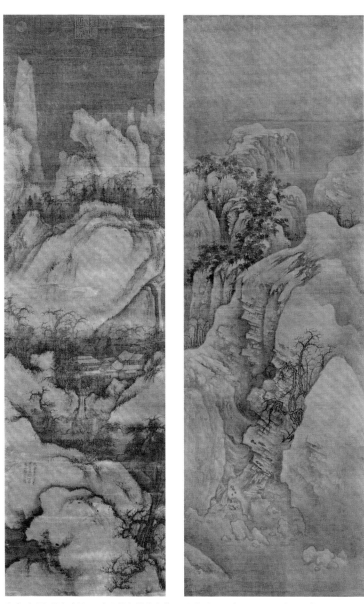

北宋 郭熙 关山春雪图 台北故宫博物院藏　北宋 郭熙 幽谷图 上海博物馆藏

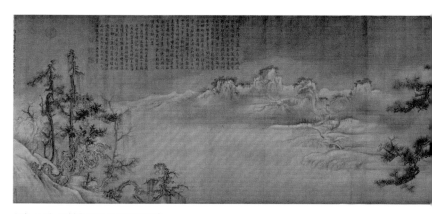

北宋 王诜 渔村小雪图 故宫博物馆藏

北宋 郭熙（传）溪山秋霁图（局部） 美国佛利尔美术馆藏

画派是系无旁出的。从传世的郭与王的画笔证明，王诜较之郭熙，要更接近于李成。王诜的尖俏爽利的笔势，不正是李成的"毫锋颖脱"吗？王诜《渔村小雪图》里的松树，不正是李成的松叶如"攒针"吗？

北宋 郭熙 《早春图》上的郭熙款识

北宋 郭熙 《窠石平远图》上的郭熙款识

郭熙壮健含蓄的笔势，与"毫锋颖脱"是截然不同的两种形体、两种性格。郭熙《早春图》里的松树用笔也不是"攒针"的形式。综上而论，要认识李成画派，王诜显得更真实些。

最后要附带一提的，上述郭熙的五图，其中的《窠石平远图》《早春图》与《关山春雪图》俱题款有纪年，《窠石平远图》作于元丰元年戊午（1078），《早春图》与《关山春雪图》俱作于熙宁五年壬子（1072），这三图前后相距七年。郭熙的年岁无可考，《宣和画谱》说他"虽年老落笔犹壮"；黄庭坚题他的《秋山》诗："熙今头白有眼力，尚能弄笔映窗光。"黄庭坚此诗作于元祐二年（1087），可知郭熙此时尚老而健在，距离写《窠石平远图》后又过了九年。传世郭熙的画笔，唯《窠石平远图》笔势比较颓唐，也为最晚的一本了。

论李成《茂林远岫图》

李成《茂林远岫图》卷，绢本墨笔，无款，清内府旧藏，曾被溥仪盗往伪满洲国。1962 年，我在沈阳见到了这卷艺术杰构。

《茂林远岫图》，看来在距李成之后不久，便被确认是李成的画笔。卷后南宋向若冰的题语，说明了这个问题：

> 曾祖母东平夫人，实申国文靖公之孙、枢使惠穆公之女也。右李营丘成所作《茂林远岫图》，即祖母事先曾祖金紫时奁具中小曲屏。大父少卿靖康间南渡，与赵昌、徐熙花携以来，今皆保藏。敬书所自，以诏后世。嘉定己卯岁冬至日。古汴向公（水）若冰。因再装池，以示友人姚子晦、徐元海、夏齐卿、朱仲几、刘宋儒。

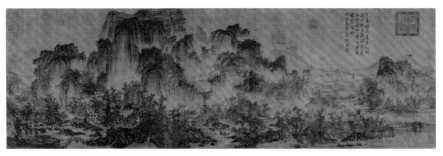

北宋 李成（传） 茂林远岫图 辽宁省博物馆藏

题中的"申国文靖公",即北宋神宗时同平章事吕夷简（按吕夷简封许国公，谥文靖。申国公是他的第三子吕公著的封号）。"枢使惠穆公"是吕夷简的次子吕公弼，北宋英宗时曾任枢密副使。那么，李成《茂林远岫图》原为吕公弼家的收藏。李成卒于北宋太祖乾德五年（967），与吕公弼生活的时期相距近百年。而这卷

《茂林远岫图》后的向若冰题跋

定为李成的画笔，看来又早于吕公弼之时了。

李成名高一时，当时的"贵侯"之家都以收藏他的画迹为荣。米芾先后见过李成的画有三百本，认为绝不可能有这样多。因而他说："皆俗手假名。"然而，尽管可以否认此卷原定作者的姓名，但此图也不是"俗手假名"的伪造之作。

向若冰的跋文后还有元倪瓒的题，他写道：

> 李营丘平生自贵重其画，不肯轻与人作画，故人间罕得。米南宫至欲作无李论，盖以多不见真者也。此卷林木苍古，山石浑然，径岸萦回，自然趣多，类荆浩晚年合作。至正乙巳六月廿日，吴城卢氏楼观。延陵倪瓒。

《茂林远岫图》后的倪瓒题跋

倪瓒的说法有些模棱两可，说他承认此图是李成的画笔而"类荆浩晚年合作"，或说他不承认此图是李成画笔而认为此图"类荆浩晚年合作"都可以。不管他承认是否为李成所画，"类荆浩晚年合作"是他对此卷的主要论证。

予生也晚，已不再能见得到荆浩画笔，应该是没有发言权的。而倪瓒总是见到过的。见到的纵使没有"三百本"，三十本也该有。否则，如何可能认出是荆浩，而且还特地指明是"晚年合作"呢？

倪瓒对李成的叙说，援引了米芾的"无李论"，看来他是信服米芾的。这里也援引米芾对荆浩的论证。米芾说：

> 荆浩善为云中山顶，四面峻厚。

> 范宽师荆浩……丹徒僧房有一轴山水，与浩一同，而笔干不圆。于瀑布边题华原范宽。乃是少年所作。却以常法较之，山顶好作密林，自此趋枯老，

水际作突兀大石，自此趋劲硬，信荆之弟子也。

米芾又说：

> 荆浩画，毕仲愈将叔处有一轴，段缄家有横披，然未见卓然惊人者。宽固青于蓝。

> 李成师荆浩，未见一笔相似。

倪瓒也一定承认《茂林远岫图》之于范宽，绝没有丝毫纠葛的地方，绝不会有异议。那么，说他是荆浩，就显得非常可疑了！

荆浩的问题，已如上所论列。至于李成，他的画笔与荆浩的一样，已久绝于世，也是没有发言权的。然而也仍然与荆浩一样，范宽的画迹现在还可以见得到，多少还能在此中寻得一点荆浩的消息。而李成，其流派为郭熙与王诜所传，历史早有证明。郭熙、王诜的画迹，至今也都能见得到。从郭熙、王诜的画迹中来辩证李成的风貌，我在《李成考》中已详加论列，而《茂林远岫图》之于郭熙与王诜，显然是风马牛不相及的。

我以为，《茂林远岫图》既不是荆浩，也与李成无关，而是燕文贵的画笔。

传世的燕文贵的画，就所知道的有四图：《溪山楼观图》轴、《江山楼观图》卷、《溪风图》卷、《烟岚水殿图》卷。此四图的风貌是同一的，而《溪山楼观图》轴有燕文贵的题款，作为认识燕文贵的画派，一向被认为是标准件。如果以《溪山楼观图》轴与《茂林远岫图》卷来相互引证，完全可以发现两者之间有共同的规范和一致的性格。

试从山的形及其皴法、树木的形及其描法、水边的石及其铺陈、流泉的形及其墨的运成以及屋宇及其安排，无一不显示着出

《溪山楼观图》上
漫漶不清的款识

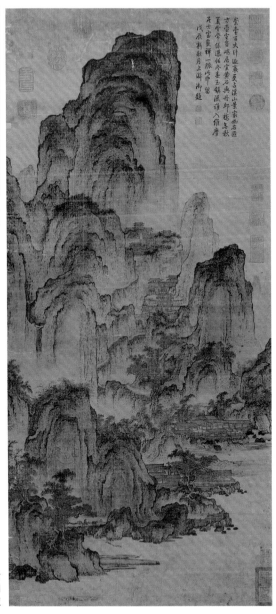

北宋 燕文贵
溪山楼观图
台北故宫博物院藏

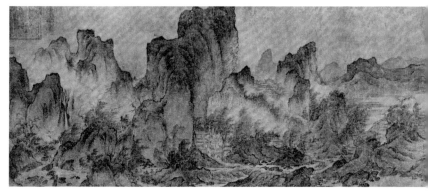

北宋 燕文贵 江山楼观图 日本大阪市立博物馆藏

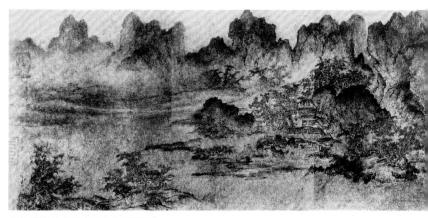

北宋 燕文贵 烟岚水殿图 珂罗版影像

于一手的迹象。其中不同的，只是景色的疏或密、山石的斜或直、笔的尖或秃、墨的浓或淡。这在绘画说来，正是应该有异同的。即使自己把自己的作品照样再画一次，也绝不可能有绝无丝毫不同的一致。其他如《江山楼观图》卷、《溪风图》卷、《烟岚水殿图》卷都与《溪山楼观图》轴相一致。而特别要指出的，在列举的四图中，毫无例外地在水畔安排着华美的台榭楼阁。这样的构图布局又显示着这一画派的艺术铺陈特性，而《茂林远岫图》也作了同样的铺陈，这在宋代各个画派中是独特的表现形式。

总的来说，燕文贵对山水的描绘形式并没有与当时新兴的表现原则殊途，而在当时特别被推许，称为"燕家景"。这一称号，意味着他所表现的艺术特性。宋刘道醇《圣朝名画评》称说燕文贵获得这一称号是由于他的"景物万变，观者如真临焉"。诚然，燕文贵的繁密铺陈、精微深刻的描写是他艺术的妙境。而在水边安排的台榭楼阁却一贯表现在画本之中，这就显示了燕文贵所要表现的唯一特征，这也不失为号称"燕家景"的特征。

在我看来，作为认识的依据，《溪山楼观图》是主要的。如果以艺术性而论，《茂林远岫图》尚在它之上。见于《石渠宝笈续编》的旧传燕文贵《夏山图》卷，今在美国纽约大都会艺术博物馆。据该馆出版的图录说明，此卷为北宋屈鼎所作。屈鼎为北宋仁宗时图画院祗候，工画山水，得燕文贵之仿佛（事见《宣和画谱》、郭若虚《图画见闻志》），说这卷不是燕文贵的是正确的。而这一卷虽非燕文贵的，然其时代风格，同出于北宋，也是可信的。在北宋学燕文贵画派而见于记载的，也只有屈鼎，《宣和画谱》并载有屈鼎《夏山图》卷。

北宋 屈鼎 夏山图 美国纽约大都会艺术博物馆藏

　　这里要特别指出，承认《夏山图》卷出于屈鼎的手笔，是颇具说服力的。因为它出于燕文贵的体貌，而最妙的是与《茂林远岫图》更近似。这便证明了《茂林远岫图》就应该是燕文贵所画。《夏山图》与《茂林远岫图》两者之间具有的绝对相同之点与相异之处。也就是说，《夏山图》卷的铺陈形体与《茂林远岫图》可谓"波澜莫二"，而它的描绘笔势，虽不无类似，但还是大有出入，因而形成了艺术风格的出入，两者显示着流派的创立与继承，及先后从属的关系。

　　《茂林远岫图》之为燕文贵笔，《夏山图》卷正是它的反证。

　　《茂林远岫图》从北宋吕公弼家转到向家。自向若冰重加装潢之后，看来不久就归了贾似道，贾似道的印也都盖在画上。在元代，可能先为鲜于枢所藏，因为卷中还有鲜于枢"困学斋"一印。倪瓒的题云"至正乙

《茂林远岫图》上的鲜于枢"困学斋"印

巳六月廿日，吴城卢氏楼观"。乙巳为至正二十五年（1365），卢氏楼观，即卢山甫的听雨楼。此时，倪瓒与王蒙同在卢家，《茂林远岫图》可能就是卢氏的收藏。在明代，弘治时张天骏有一题，说明是在太监吴用诚的手里的。后来又归了项子京。到清初，在梁清标家，然后进入清内府。这一卷所可考见的流传之绪，大致如此。

周密《癸辛杂识》记向氏书画云："其一名公明者，骏而诞，其母积镪数百万，他物称是。母死，专资饮博之费。名画千种，各有籍记，所收源流甚详。长城人刘瑄……初游吴毅夫兄弟间，后遂登贾师宪（似道）之门。闻其家多珍玩，因结交，首有重遗。向喜过望，大设席以宴之，所陈莫非奇品。酒酣，刘索观书画，则出画目二大籍示之。刘喜甚，因假之归，尽录其副。言之贾公。贾大喜，因遣刘诱以利禄，遂按图索骏，凡百余品，皆六朝神品。遂酬以异姓将仕郎一泽公明，稛载之，以为谢焉。"按今所见者，除此卷外，蔡襄自书诗稿后亦有向若冰题及贾似道印，当并为向氏画目二大籍中之物，为贾似道所按图索骥者。又，张择端《清明上河图》卷后张著跋称："按《向氏评论图画记》云：《西湖争标图》《清明上河图》，选入神品。"所称之《向氏评论图画记》，当即向氏之二大籍画目。《清明上河图》《西湖争标图》并为向若冰所藏，但无向题耳。

王诜《溪山秋霁图》（原题郭熙）

王诜，字晋卿，太原人，学李成的山水画派，是北宋的名作家。自李成的画派确立，后起的学者翕然从风，其中与王诜同样有名，而现在还流传有作品的，是河阳人郭熙。李成的画，照北宋米芾说来，已经绝少，因此他要作"无李论"。但在当时，李成的画笔究竟还有，而到现在，恐怕真要作"无李论"了。今天如若要论李成的画派，郭熙和王诜恐怕要成为寻消问息之所了。

《溪山秋霁图》卷经过明代各家题跋，历见于清代各家著录，都说它是郭熙的作品。如高士奇《江村销夏录》所记，此卷为绢本淡着色，后有明文嘉、王穉登、董其昌、陈盟、陈厥信等题跋。文嘉题云："右郭熙《溪山秋霁图》，乃真笔也。原有倪云林签题并柯九思印章，今签题已失，而柯印犹存，盖倪、柯二君所藏也。"后面的几个题跋，也都说是郭熙的。由此可知，自元代倪瓒、柯九思起，对此卷的作者就已经论定为郭熙。因此，文嘉题跋就首先说明是郭熙的真笔，有倪瓒、柯九思为证。

但依照客观的分析，此卷却非出于郭熙，而实在是王诜的画笔。郭熙、王诜虽然同出一源，在画派上有一定的共同点。但两人的体制仍然有他们各自的习性，不可能混淆起来。王诜的画就

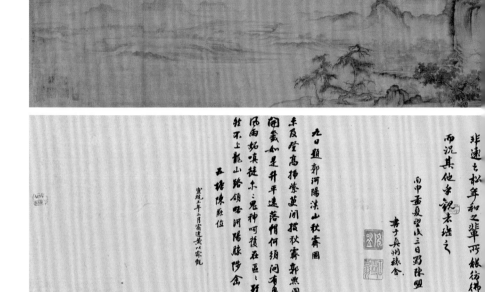

北宋 郭熙（传）溪山秋霁图 美国佛利尔美术馆藏

现在所知道的，有《瀛山图》《烟江叠嶂图》《渔村小雪图》。
《瀛山图》为青绿大着色，它的流派这里关涉较少，兹不论列。
《烟江叠嶂图》笔致较细，着色较深；《渔村小雪图》水墨纷披，
笔势爽利。此两图除了在树法上习性相同外，其余都不同。而《渔
村小雪图》与郭熙流派，算是最有共同点的了。

郭熙的作品如《早春图》《关山春雪图》《幽谷图》《古木
遥山图》《树色平远图》《窠石平远图》和画雪山的一卷。其中
只有《古木遥山图》的树法，用较尖而温和的笔势，此外都是一
致的朴实而厚重。因此，他两人之间，在用笔方面，王诜是尖劲

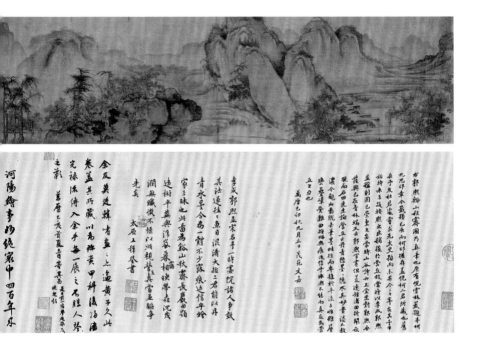

而流利，郭熙是圆润而厚重。而在风格方面，王诜是秀劲，显得才气纵横；郭熙是深厚，显得宽大而郁茂。这也正是他两人在描写对象上所表现个性的不同之点。

《溪山秋霁图》与郭熙的风貌，比《渔村小雪图》有更多的接近之处，但笔势与习性，它仍然各别，特别在树木、村舍与人物方面，与《渔村小雪图》浑然一体。而与以上所列举郭熙的画来比较，是完全殊途，可以立辨的。倪瓒曾经批评过柯九思的鉴赏眼力，说他"不免稍恕"。但从这一卷来看，倪瓒的眼力同样也是不免稍恕的。

北宋李公麟的山水画派兼论赵伯驹《六马图》卷

李公麟以写人马为北宋一代宗师，史称其人物出于吴道子而马足以颉颃韩幹，并世所传其笔迹有《五马图》卷与《临韦偃牧放图》卷。他尤以纸本自运白描著称，《五马图》即出于这一体，即所谓"行云流水有起倒"的描笔。《临韦偃牧放图》则为绢本着色，号为临仿，实已突破唐人情境，然与前者是两种不同的体貌。

这里要谈的是李公麟的山水画，历来所称说的"潇洒如王维，可对辋川图"的《龙眠山庄图》，正是李公麟的山水画。然《龙眠山庄图》已久绝于世，无从想像其风貌。所传伪本，大都出于明清期间的所谓"苏州片子"。这些伪迹与原作究竟有多少相近之处，看来是很难取信于人的。

史称李公麟山水似唐李思训，李思训的画笔，也久已无真迹

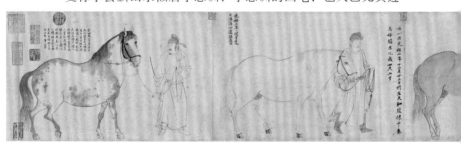

北宋 李公麟 五马图 日本东京国立博物馆藏

北宋 李公麟 临韦偃牧放图（局部） 故宫博物院藏

可稽。然从盛唐时期的山水画而论，它属于工整著色的画派是无疑的。而这一形体，在李公麟的画笔中，已无消息可寻，只有《临韦偃牧放图》中所作的布景，仅此可供李公麟山水画唯一足证的形迹。这一形体显得异常奇特，且不论李思训，即便与唐人所有的画派比较，也绝无丝毫瓜葛可言。《临韦偃牧放图》的人马是工整的着色画，而那些山坡树木，却是草率简略到仅仅是一些空勾的轮廓，而这些轮廓的线条，是粗毛而带有飞白的干笔，是一种清空放荡的情态。着色工整的人马与清空放荡的布景，是繁密与简率两种绝对不同的风貌汇合于同一图画之内，这也是李公麟以前所未有的形体。这一形体，同样见于号称李公麟的宋摹《莲

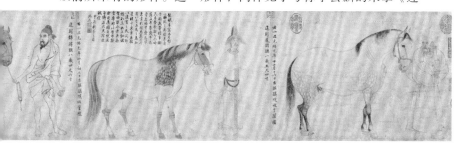

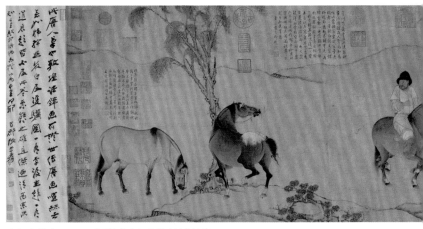

南宋 赵伯驹 六马图 美国纽约大都会艺术博物馆藏

《六马图》上
的款识

社图》，又再见于宋乔仲常的《后赤壁赋图》。史称乔仲常工杂画，师李公麟。图中的山水，也是属于空勾的形体，这两卷与《临韦偃牧放图》同属于一个形体风格之内，只是用笔稍有繁简而已。我们现在见到的唐人山水画，它的表现形式，是先空勾那些山石树木与坡陀平地等等的轮廓，而后涂以各种颜色。李公麟的形体虽与唐人有别，笔墨变了，然而仍应该承认它是从唐人的形式所流衍而来，因为它只是不着色的唐人山水画的艺术处理。李公麟应该有著色山水画，应该也独立了自己的风貌的。

自日本投降，伪满烟灭，当时以长春伪宫流散的原故宫书画中，有一卷赵伯驹的《六马图》。此图纸本设色，卷末有"千里"款识，"千里"是赵伯驹的号，这个署款是出于伪添的。此图中的六匹骏马

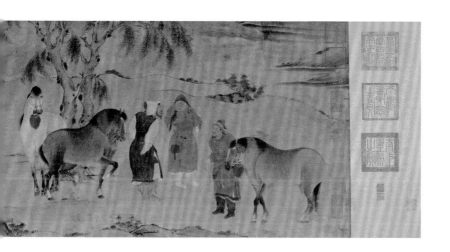

是用笔劲挺、晕色细致的工整描写，较之李公麟《临韦偃牧放图》中的马，更显得骄健骏爽，风格与唐人尤近，也与李公麟的《五马图》性格较近。其突出之点在于人马之外的布景，也只是笔墨简略的空勾轮廓，山坡间的夹叶树也与《临韦偃牧放图》为同一形式。这样看来，这卷《六马图》应该也是李公麟的画笔。

综上所列李公麟的画笔，其有时期可分别者，《五马图》作于元祐元年后五年前（1086-1090），其时他四十余岁。《临韦偃牧放图》虽与《五马图》迥别，然其时期并不能说明孰先孰后，因为两者是不同的形体。然以《六马图》尤接近唐人，而空山和树，也不及《临韦偃牧放图》的放荡自然，应该是李公麟确立这一形体之前较早的作品。北宋的画迹，并世所传，已颇稀少。一个作家的作品能见到一鳞一爪，已为难得，如李公麟的山水画派，于其体貌的先后流衍之迹，分别辨认，苦于微妙，而历来的叙说又往往局于一端，真有文献不足征之叹！

宋徽宗赵佶《听琴图》和他的真笔问题

宋徽宗赵佶是北宋末期竭力提倡写生花鸟的画家，而于人物、山水也是无所不能的。他所流传下来的作品，根据历来的著录，并不太多，尤以山水最少。

他的人物画，现在所能见到的，除了《摹张萱捣练图》和《摹张萱虢国夫人游春图》都说明是摹唐代画家张萱的画笔外，还有《文会图》和这里要谈的《听琴图》。《听琴图》为清内府旧藏，绢本著色。它的著录只见于《石渠宝笈三编》和胡敬《西清札记》，在清以前似乎是未经著录的。据《西清札记》所记，说此图是赵佶的自画像，那上面坐着弹琴的便是赵佶，下面右首红袍低头静听者是赵佶的大臣蔡京。胡敬的这一说法不知有何根据，但是通过此图的内容来看，说它是一幅富有现实性的画，是可以肯定的。

此图的描绘相当精致，下面左右坐着的两人，一人仰着头，一人低着头。这两个情态充分表达了他们是在凝神静听。画面的气氛足以令人领略到在这幽静的园林中，只有清疏的琴声在断续地响着。

这一成功的描绘方式，是通过纤巧细微的技法描绘的。它的用笔与色彩，特别显得工整清丽，乍看几乎要疑为出于明代仇英

《听琴图》上的蔡京题诗

《听琴图》上的赵佶题字

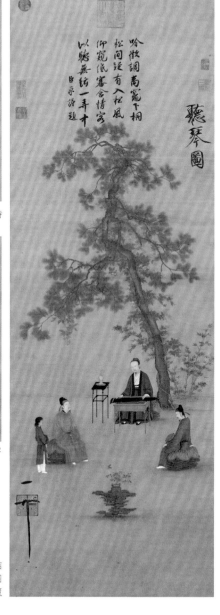

北宋 赵佶
听琴图
故宫博物院藏

的手笔。其实，它的艺术性和现实性，在北宋以后已经不复是这样一种气氛与格调了，遑论仇英？

然而在北宋，像此图的画派却是新颖的创作。通过所有现在还见得到的人物画，它的这种写实的描绘与笔墨所形成的风格，是已经由朴实庄重转到精微纤巧的路子上，对描绘事物更前进了一步，也指出了北宋的人物画派，由唐吴道子的画风，从李公麟、武宗元而后所转入的方向。从唐吴道子用笔如"莼菜条"，所谓"吴带当风"的描绘方式，转到李公麟"行云流水有起倒"的笔势，再转到纤劲清疏的格调，来达成当时对现实描绘的艺术企图。

但是，从现在所流传赵佶的各种画笔看来，不论人物、山水、花鸟，它的风格都特别显示了它的多样性。据元汤垕《画鉴》，他的意见认为所流传的赵佶画笔，不可能都出于赵佶本人之手，其中有许多是画院中人替他代笔的。汤垕说对赵佶的真笔，"余自可一望而识"。

汤垕认为能一望而识的赵佶真笔，他并没有说是什么样的体态。因此，由于现在所见到赵佶画笔的多样，由于过去怀疑他有代笔，这就说明了这一问题的可能性。何者是赵佶的真笔？何者是代笔？这就是需要研究的问题所在。

就《听琴图》而言，胡敬曾在他所著的《西清札记》中大骂在画幅上方题诗的蔡京，说他公然敢于在皇帝的画笔的上面正中题诗，这简直是"肆无忌惮"。在封建专制的时代看来，胡敬的说法是有一定理的。臣下如何可以在皇帝画笔的上面，而且是正中题诗呢？这的确值得分析一下。

应该说，蔡京无论如何不应该而且也不敢在图的上面正中题

诗，蔡京难道不懂得这样是对皇帝的"肆无忌惮"吗？

试解释这个问题，这一图的右上，赵佶写着"听琴图"三字，左下方签署着"天下一人"的款押。如果蔡京在"听琴图"三字上面题诗，显然不妥当。而在"天下一人"的签押上面题诗，是不是更不妥当呢？

因此，他只好选择在上面的正中部位，庶几避免在皇帝的签字上面题诗，这是一个解释。但这个解释似乎还不够有力。因为，虽不在皇帝的签字上面题诗，却仍然在皇帝的画笔上面正中题诗，还是不免要担"肆无忌惮"的风险的。

现在流传的赵佶画笔，上面有蔡京题的并不只有这一图。试从其他画中来看他们君臣之间题诗的规律。

赵佶《雪江归棹图》有蔡京的题诗，但这是卷子，题在后面，不发生题的部位问题。赵佶的《文会图》有蔡京的题诗，这一图是大堂幅，右上是赵佶的题诗，左中边是"天下一人"的签押。而蔡京的题诗正在赵佶的签押之上，与赵佶的题诗左右并列相对。赵佶《御鹰图》也有蔡京的题诗，右上是赵佶写的"御鹰图"三字，左下是赵佶题的年月日和款押等，蔡京的题就紧挨着"御鹰图"三字，题满了上端的篇幅。照这些例子看来，当时在皇帝的画笔上题字的部位似乎又是可以随便的，并不至于构成"肆无忌惮"之罪。

但细查蔡京所题的文字内容，却产生了一个问题。《听琴图》上蔡京的题诗，它的意思和语气，只是依据画的内容来加些辞藻而已。《文会图》上赵佶和蔡京的题诗却是这样的：赵佶的诗共五行，第一行："题文会图"，第二行到第五行："儒林华国古

北宋 赵佶《雪江归棹图》后的蔡京题跋

今同，吟咏飞毫醒醉中。多士作新知入彀，画图犹喜见文雄。"
蔡京的诗共六行，第一、二行："臣京谨依韵和进。"第三行到
第六行："明时不与有唐同，八表人归大道中。可笑当年十八士，
经纶谁是出群雄。"这里可以感觉到，何以蔡京在这两图的题诗
里，竟没有一字对皇帝陛下的画笔加以颂扬？而对《雪江归棹图》
却题着"皇帝陛下以丹青妙笔"，又说："盖神智与造化等也"。
对《御鹰图》也用了"皇帝陛下，德动天地，仁及飞走"，"神
笔之妙，无以复加"等等颂扬的辞句。

　　因此，《听琴图》与《文会图》根本不是赵佶的画笔，也不是
代笔，而是画院中人的画作。这些画作或为赵佶所满意，或为赵佶
命题而创作。因而，赵佶在上面题字或题诗，蔡京也只是奉命在上
面题诗，故而没有对画笔加以赞扬。那么，写在画上哪一个部位，
就更无所谓了。尤其是《文会图》的题诗可以证明这一点，所谓"画
图犹喜见文雄"，诗用这样的口气，意思是画图取文会为题材是可
喜的，是表示他所统治的天下，多士已经入吾彀中，画图也在描绘

题文（重）
儒林华国古今同
吟咏飞毫醒醉中
多士作新知人毅
皇图摘喜見文雄

日永连阶
赖如进

明时不與百昏同
八表人蜂人道中
丁笑当平十八士
経论谁是出草雄

北宋 赵佶（传）文会图 台北故宫博物院藏

他的"光荣统治"。这样的诗意与用"犹喜"的口气，以及开首写着"题文会图"，这就很不像是题自己的画。蔡京的题诗，也是只引申赵佶的诗意，君臣标榜，来颂扬当时的统治远比唐朝要好，也没有一字涉及画笔。这与题《听琴图》的方式是一致的。

蔡京题《听琴图》诗："吟徵调商灶下桐，松间疑有入松风。仰窥低审含情客，似听无弦一弄中。"这样的诗句，如何能理解是在题皇帝的画？又如何能理解那个坐着弹琴的正是蔡京的"主上"呢？

因此，我认为《听琴图》与《文会图》仅仅是当时画院中人的画笔，赵佶只是在上面题了字，根本没有代笔的意义。《雪江归棹图》与《御鹰图》的情形就不同了，蔡京的题句是左一个"皇帝陛下"，右一个"神笔之妙"，这就显得确是出自赵佶的真笔了。假使是出于代笔，似乎蔡京就不可能特别对画笔加以这样的颂扬。因为，对于替一个擅画的皇帝所代的笔，加以过分的恭维，在皇帝看来，是不是会有另外的感觉？这不仅仅是肆无忌惮，更有讽刺皇帝的嫌疑了吧。至于明代董其昌说《雪江归棹图》不是出于赵佶之手，而是唐王维的画笔，显然是站不住脚的。

以上仅就画的题字方面，来推论赵佶的真笔问题。赵佶的画，虽然传世不多，且很分散，有的原作还不容易见到，一时无从作全面地深入研究，但是，他的《竹禽图》《柳鸦芦雁图》是同一的性格，与其他画本的格调似是两回事。看来有一些非常精工的花鸟，与赵佶的关系是可以献疑的。这一问题，将留待以后作进一步的讨论。

宋人画《人物故事图》非《迎銮图》考

对于《石渠宝笈续编》著录的李公麟《李密迎秦王图》，我当年曾感到既然写唐人故事，却作宋人衣冠，于理不合。又曾以为可能是写南宋高宗"中兴祯应"之类的故事。稍稍查阅《中兴祯应图》的记载和画卷，亦与此图不相合，原图名显系后人附会而定，故暂拟为宋人画《人物故事图》。

《文物》1972 年第 8 期发表了徐邦达同志写的《〈宋人画人物故事〉应即〈迎銮图〉考》一文（以下简称《迎銮图考》），详细考证了图中人物尽属宋代的衣冠，决非李密迎秦王的故事，是非常正确的。接着他根据清朱彝尊《书曹太尉勋迎銮七赋后》一文，又查核了曹勋《松隐集》所载此赋全文，前有序，略云："绍兴十一年十月内，蒙诏赴内殿，上宣谕曰：'朕欲遣卿请还梓宫、太母、天眷，卿可治行'……后同何铸入国，至十二年方抵金国。……回程后奉迎还阙，逾旬请祠，沥恳再三，方蒙上恩许，居天台山，作此图赋以传家，太尉昭信军节度使谯国公曹勋叙。"下分"受令""使令""许还""回銮""上接""身退""闲居"七段。

曹勋《迎銮七赋图》所记，即宋高宗派何铸与曹勋充金国报

南宋 佚名 人物故事图 上海博物馆藏

谢正副使，请还宋徽宗及郑皇后的灵柩及宋高宗母韦太后。绍兴
十二年，金遣完颜宗贤、刘祹护送梓宫，高居安护送皇太后归宋。
当时宋遣孟忠厚为迎护梓宫礼仪使，王次翁为奉迎两宫礼仪使，
以迎接梓宫与太后。

　　徐邦达《迎銮图考》认为宋人画《人物故事图》所描写的内
容即为迎接徽宗、郑皇后梓宫与韦太后的故事。他指出图中地点，
应当是在淮河两岸，那座"龙舆"上坐的就是韦太后，"龙舆"
后随行并排的两辆牛拉平头车，载的是宋徽宗与郑皇后的灵柩。
《迎銮图考》又引《宋史·韦贤妃传》："既渡淮，命太后弟安
乐郡王韦渊、秦鲁国大长公主、吴国长公主迎于道。帝亲至临平

奉迎。"因此，此文认为右方着朱衣，骑白马，张着一双圆盖，
辅翼着掌扇双旗的人，即为安乐郡王韦渊；左方向右着青衣，骑
马先行的，即为接伴使曹勋。又引《宋史·曹勋传》："充金国
报谢副使。召入内殿，帝洒泣，谕以恳请亲族之意。及见金主，
正使何铸伏地不能言，勋反复开谕。金主首肯，许归梓宫及太后。
勋归，金遣高居安等卫送太后至临安，命勋充接伴使。"因知王
次翁奉迎两宫礼仪使，实未出国境，或仅在临平随着高宗迎接而
已。其实际接伴者，正为曹勋。由此证明宋人画《人物故事图》
系曹勋《迎銮七赋图》中的第四节"迎銮"，其他的几段已不知
下落。

对于《迎銮图考》，这里有几点献疑。

一、《宋史·志七十五》："十二年，金人以梓宫来还。将
至，帝服黄袍乘辇，诣临平奉迎，登舟易缌服，百官皆如之。既
至行在，安奉于龙德别宫。"按，宋徽宗赵佶死于五国城，时在
绍兴五年，至七年，安问使何藓等还，宋才知道。据《宋史》（同
上），绍兴七年六月："户部尚书章谊等言：'……异时梓宫之至，
宜遵用安陵故事，行改葬之礼，更不立虞主。'从之。"所谓"安
陵故事"，即宋建国后，号其宣祖曰"安陵"。据《宋史》（同上）：
"有司言：'改卜陵寝，宣祖合用哀册及文班官各撰歌辞二首。
吉仗府大驾卤簿。凶仗用大升舆、龙辀、鹅苇蘘、魂车、香舆、
铭旌、哀谥册宝车、方相、买道车、白幰弩、素信幡、钱山舆、
黄白纸帐、暖帐、夏帐、千味台盘、衣舆、拂蘘、明器舆、漆梓宫、
夷衾、仪棹、素翣、包牲、仓瓶、五谷舆、瓷瓶、瓦甒、辟恶车。"
由此可知，奉迎徽宗梓宫，是遵用安陵故事的大驾卤簿和"凶仗"，

而决不是用两辆载酒捎桶的牛拉平头车。

二、据《中兴小记》卷三十载，绍兴十二年八月丙寅，"皇太后渡淮"，"先是，迎护梓宫当差大臣，而左仆射秦桧辞不行。乃召少保，判绍兴府孟忠厚为迎梓宫礼仪使，以参知政事王次翁为迎太母礼仪使，并往楚州（即今淮安，为宋、金分界处）迎接"。

又按王明清《挥麈后录》："绍兴壬戌夏，显仁皇太后自金中南归。诏遣参知政事王庆曾次翁与后弟韦渊迓于境上。时金主亦遣其近臣与内侍凡五辈护后行。既次燕山，金人惮于暑行。后察其意，虑其有他变，称疾请于金，少顷秋凉进发。金许之。因称贷于金之副使，得黄金三百星，且约至对境倍息以还。后既得金，营办佛事之余，尽以犒从者。悉皆欢然。途中无间言，由此力也。既将抵境上。使必欲先得所负，然后以后归我。后遣人喻旨于韦渊。渊辞曰：朝廷遣大臣在焉。可遂索之，遂询于王（王次翁）。初，王之行也。事之纤悉，悉受颐指于秦丞相。独此偶出不料，使人趣金甚急。王虽所赍甚厚，然心惧秦疑其私相结纳。归欲攘其位，必贻秦怒，坚执不肯，俟相持界上者凡三日。……时王晚以江东转运副使为奉迎提举一行事务。从王。知事急，力为王言之。不从，晚乃自衰其随行所有，仅及其数以与之。金人喜。后即日南渡。"《宋史·王次翁传》亦载："太后回銮，次翁为奉迎扈从礼仪使。初，太后贷金于金使以犒从者。至境，金使责偿乃入。次翁以未得桧命，且惧桧疑其私相结纳，欲攘其位，坚不肯偿，相持境上凡三日，中外忧虑，副使王晚衰金与之。"

由此可知，不仅王次翁，韦渊亦同至楚州奉迎。按《三朝北盟会编》卷一一一《炎兴下帙》："太后自清河而下，是时官吏迎

接者，皆列在楚州。沿淮既入境，即登御州，晨夕倍道而进。"《建炎以来系年要录》卷一四六："辛巳，上奉迎皇太后于临平镇。初，后既渡淮，上命秦鲁国大长公主、吴国长公主逆于道。至是自至临平奉迎，……普安郡王从。"是太后自楚州至临平是舟行的。曹勋的《迎銮七赋图》中《上接》，有"渡江淮兮波平，鼓迆楫兮鳞趋，于是天子俨法界，陈路隅"等句，可知高宗是在水上奉迎太后的。而高宗迎梓宫，是乘辇至临平，"登舟易缌服"，可知高宗也是在水上奉迎梓宫的，也可知梓宫从楚州是用船载运至临平的。

因此，可以推想到楚州奉迎的一行官吏，应是随从舟行至临平，这样便不可能发生右韦渊而左曹勋的场面。据《宋史·舆服志》："绍兴奉迎皇太后，诏造龙舆，其制：朱质，正方，金涂银饰，四竿，竿头蟠首，赭窗红帘，上覆以棕，加走龙六。"图中的那座乘舆，不是金涂银饰，赭窗红帘与《宋史》所叙说的"龙舆'相似。

又按《宋史·仪卫二》"皇太后仪卫"："绍兴奉迎太母，极意备礼，然犹曰太后天性朴素，不敢过饰仪从。器物惟涂金，舆前用黄罗缴扇二、绯黄绣雉扇六、红黄绯金拂扇二、黄罗暖扇二。"此盖指贴近龙舆的"仪从器物"。据《中兴小记》卷三十，奉迎仪式尚"用黄麾仗共二千二百六十五人"，《建炎以来系年要录》，亦记有"用黄麾半仗二千四百八十三人"。这样看来，奉迎梓宫与韦太后的卤簿、仪仗，不在楚州，而是从临平开始。高宗与奉迎的一行官吏，都是随从着到临安的。

奉迎梓宫是丧事，要服缌，用的是大驾卤簿，用凶仗。而奉迎太后是喜事，是用仪卫，用黄麾仗，所以分别派遣两个礼仪使。据《建炎以来系年要录》卷一四六，高宗至临平奉迎太后为八月

辛巳，奉迎梓宫为八月戊子。《中兴小记》谓己丑，前后相距七八日，可见是先后分别奉迎的。曹勋是亲历其境的接伴使，他的《迎銮七赋图》，决不可能以龙舆居前，梓宫牛拉在后，卤簿、凶仗，仪从器物，黄麾仗概行蠲免，使歌哭相混，糅杂成图，作如此不符事实的铺陈。

三、按宋人画《人物故事》的长度为143.0厘米。前后都有残缺，如果故事的演进到此为止，则前后两端，从画面的迹象看来，至少各短缺近二十厘米。这样看来，全图完整的长度要达到183.0厘米，或许还要更长些。如果说这是《迎銮七赋图》中的一节，再加上文字，那就更长了。《石渠宝笈续编》所记萧照《瑞应图》书画共十二段，前面还有序，共长"四丈五尺八寸"，则每段书画长三尺八寸多。这类图卷，每段都是等长的。马和之《诗经图》卷，每段也都是等长的，较之《中兴祯应图》要短多了。看来宋人画《人物故事图》不是某一图中的一段，而是独立的一图。

四、同是曹勋编的《瑞应图》，见于《石渠宝笈续编》，董其昌说它是萧照的手笔。予曾见一残卷（其中二段，今在天津博物馆），虽非《石渠宝笈》所载者，但其风貌与萧照也颇相符合，或传是李嵩笔，也与此图无可印证。而宋人画《人物故事图》的形体，都与萧照、李嵩风马牛不相及。南宋自建炎开始，至绍兴十二年，已经过了十六个年头，曹勋《迎銮七赋图》应该作于《中兴瑞应图》后，其画笔似应出于院体。绘画自顾恺之而后，民间的绘画久已趋向于士大夫画派。宋人画《人物故事图》过多地保留着唐、宋之际的描绘习尚，说不上近于哪一流派，当时李唐画派的南宋院体似尚未风行，可能是职业作者的手笔。至于此图所描写的，究为何人的故事，尚有待进一步考证。

从扬补之《四梅花图》、宋人《百花图》 论宋元之间水墨花卉画的传统关系

　　水墨画派的兴起是著色画的转变，是民间绘画转到士大夫画的创始。要想论述它的原始转变过程，单有一些历史叙说而没有见到原迹，是很难有明确的艺术认识的。

　　传统绘画的规律，由勾勒的转到粗笔的，由工整更工整转到豪放更豪放。唐以后士大夫画的艺术崇尚是以水墨为上，豪放为高。而水墨在士大夫画派中，日渐被向往，作家辈出，在唐代开始兴起。然而所能使人想象的，只是一鳞一爪的历史叙说而已。

　　到北宋，水墨的山水各派云起。它的原迹，现在虽不能说具备，然流传的还比较多，而水墨的花卉，却很少了。因此，这一时期的流派，可得而言者，仅能凭少数原迹和历史叙说相互引证了。

　　后来号称"湖州竹派"的文同墨竹，当时被推许为至高无上的艺术表现。它已不再是双勾的形式。米芾曾提到文同画竹，称："以墨深为面淡为背，自与可始也。"这里告诉我们一个演变关系，文同以前画竹，墨是不分浓淡的。同时也证明，不用双勾的画法并不是文同所创始。因为，米芾只说墨的演变，而并没有提从双勾转到粗笔是从文同开始的。文同"以墨深为面淡为背"的画竹

南宋 扬无咎 四梅花图 故宫博物院藏

方式，可以从他的《偃竹图》中得到证明。

之前，李煜得意的"金错书"与"一笔三过之法"，被唐希雅用来画竹。刘道醇说："伪唐李煜好金错书，希雅尝学之，乘兴纵奇，因其战掣之势以写竹树，盖取幸于一时也。"米芾也说，唐希雅"作棘林间战笔小竹，非善，是效其主李重光耳"。所谓"战掣之势""战笔"，即"一笔三过之法"。这样的方法画竹，应该不是双勾的形体。而南唐董源《夏山图》、赵幹《江行初雪图》中都画有竹，且都不是双勾的形体。由此看来，不用双勾画墨竹的画法在南唐时便已经盛行。

米芾称颂苏东坡画竹"运思清拔"，苏东坡自称"于文拈一瓣香"。他对绘画的意见是"论画以形似，见与儿童邻"。这一切都说明水墨至上、豪放为高的趋向，提倡绘画艺术所标举的"意"是描绘对象的先决条件。"意"，就是所谓形象思维。

据说北宋的花光和尚仲仁，从月夜窗间的花影，创始了他的墨梅。当时，黄庭坚称赞这个和尚的妙迹："如嫩寒春晓，行孤山篱落间，但欠香耳。"黄庭坚的清辞妙语，也是反映了士大夫画所崇尚的艺术境界。而北宋末期南昌人扬补之，即这里所要谈

的《四梅花图》的作者，据说其源头便出于花光和尚。

《四梅花图》，描写梅花由将开到谢落的情态，共有四段。花是简括的双勾，而最小的花萼，只用墨作一点，枝和干也不双勾，而只是一笔画成，或湿或干的墨间带一点飞白，以表达梅的新条与老干。写实的主旨不是刻意细致，也不是无限纵放，而是用一种温和写意的笔与墨来强调梅花的清标雅韵，是淡淡然一襟清思的风格。历史说明了这种表现为士大夫传统标榜的清高思想，是骚人墨客的艺术境界。广被传诵的林逋《山园小梅》："疏影横斜水清浅，暗香浮动月黄昏"，正是这样的诗情画意。

宋人《百花图》卷与《四梅花图》同是南宋人的手笔，而前者晚于后者。两者同是水墨，却又是迥异的形体。

《百花图》卷，所描写的四季花卉工细而繁密，是勾勒兼没骨的形体。同样是水墨，《百花图》卷却不是随意抒写而是刻意晕染。究其实，与双勾著色画只是色调不同，变杂彩为浓淡的墨色。只有卷首的那丛梅花，却是紧跟扬补之而来的规格。这一图所特别显示的，也是神清骨俊的风采。

这里要说明一点，扬补之的"当今皇帝"，即宋徽宗赵佶，

宋 佚名 百花图（局部） 故宫博物院藏

北宋 赵佶 枇杷山鸟图 故宫博物院藏

是很藐视他的画派的，讥笑他画的是"村梅"。自然，赵佶所表现的是工细浓艳的"宫梅"。"驿外断桥边，寂寞开无主"的"村梅"，自然是不可能入赵佶赏鉴之列的。然而，赵佶也没有废弃水墨，他的《枇杷山鸟图》正是以墨笔来表现的，但绝不是如扬补之的随意抒写，也不是双勾，而纯然是精微的晕染。这一种描绘，正是《百花图》卷所兼用的没骨形体。

　　《百花图》卷看不出作者为谁，尽管它的时期后于扬补之，但只是传统双勾着色画的延续，不能说是卓然自立的规范。

　　风起云涌的水墨花卉画，其全盛时代是元朝。墨竹正为这个

时期所兴起，高克恭、赵孟頫、李衎、顾安、吴镇都是当时画墨竹的高手，而柯九思更是"湖州竹派"的卫道者。一切的演变，墨竹不离文同，花卉也不离《百花图》卷与扬补之这两种形体。赵孟坚是扬补之的信徒，而王冕又是赵孟坚的信徒。赵孟頫一生反对他的"近世"——南宋院体。然而他的笔床砚匣，对扬补之却也是步趋一致的。他写的梅花虽已绝迹，但他的古木竹石之类，还是从扬补之的规范所出。而他的兰花也与赵孟坚的形体一致。至如王渊、赵衷、张中等人的画笔，间或有用粗笔晕染，但大都属于双勾晕墨宋人《百花图》卷的体系。至于南宋梁楷、牧溪狂纵的表现，在元代并没有被接受。看来，由于赵孟頫反对"近世"画法，从而被抛弃了。元朝一代，赫赫有名与冷落少人知的一切水墨画作家，尽管情调有别，性格相异，但他们的规范却始终徘徊在这两者之间，不断抒发着这两者的水墨清华情意。

文学艺术有文野之分。单单在于艺术气格而不是别的，那么，"清"与"高"，应该是优良的传统，是属于"文"的一边，连一切着色画也都包括在内。

论梁楷《黄庭经神像图》

中国画派的演变，往往是不可思议的。唐张璪说："外师造化，中得心源。"但从绘画史看来，还有一条，即一个画派的确立，从没有不进入它的传统艺术渊源，然后突破出来，借鉴生活而后创作，三者是始终贯串循环着的。因此，导引心源的是生活，是借鉴，而抒发心源的是才情。

以近一点来看，清八大山人豪纵的画派，从他而论，谁能相信，却是从温文尔雅的董其昌画派中出来。远一点，要数到南宋的梁楷，人们所习知的是豪纵的骨体、放浪的形态，然而追溯到他的出身，确是从南宋高宗时画院待诏贾师古而来。贾师古的画，今日已无一笔传世，历来的叙说，说他是师法北宋李公麟的，据《严氏书画记》："贾师古《归去来图》，笔法古雅，绢素精好，殊可宝玩，亦是龙眠（李公麟）翻出。宋卷中之不易得者。"这样看来，贾师古师法李公麟，而梁楷的师门是贾师古，从文字到文字，可以想象，梁楷的艺术渊源正是从贾师古与李公麟而来。

梁楷有一幅《羲之观鹅图》，明初宋濂有一跋，他说："……或者但知其笔遒紧，为良画师，且又谓其师法李公麟，误矣。"元夏文彦《图绘宝鉴》亦说他传世的画"皆草草谓之减笔。"的确，

　　梁楷的画派从豪纵到"减笔",应该是无法再豪纵了。夏文彦、宋濂所见到的梁楷画笔与我们今天所见到的一样,都是如上述一致的形体,说他从李公麟而来,真要有宋濂所说的"误矣"之感。

　　那么,梁楷真的受到李公麟画派的影响没有?这就要有实物来作凭证,不能尽凭借于文字的记载。

　　梁楷很幸运,我们也比宋濂要幸运,一卷细笔白描的《黄庭经神像图》真本幸尚存于世。说他是受到李公麟的影响,这一卷正是明证,也是梁楷画笔中流传下来的唯一孤本。从而知道,导引梁楷的是贾师古与李公麟,这一卷精工白描的巨制,透漏了他的来龙,九转丹还,奔腾幻化,演而为豪纵减笔,这才是他的去脉。没有见到他的这一形体,自不可能想象后来会转到如此的放浪不

《黄庭经神像图》
上的款识

南宋 梁楷
黄庭经神像图
上海博物馆藏

羁，绝去畦径，而只见到他的后来，自不免要与宋濂同感，单凭
文字的绘画史，真有徒托空言之叹！

　　这一卷有两家著录，一见于吴其贞《书画记》，再见于张丑《真
迹日录》。

　　这一卷白描，形象端正，周密繁复，笔势劲细，骨体苍劲，
确实是李公麟画派以后的面貌，与南宋其他人物画是判然殊途的。
图中的山林泉石，既不是北方李成、范宽的画派，也不是董源江
南画派的体系，工整的形式，出于北宋，无从指定是从哪一家、
哪一派而来。

　　这一卷虽幸存于世，但久矣乎冷落少人知，故特为标而出之，
以补绘画史之缺遗。

元赵孟頫的山水画派《百尺梧桐轩图》考

元朝一代的画派，赵孟頫是主力。风气所闻，影响了后来的流风所趋。论他的山水画，有两个体系：《龙王礼佛图》《洞庭山东图》《鹊华秋色图》和《水村图》是董源的一派；《重江叠嶂图》《双松平远图》是李成的一系，与郭熙、王诜的风貌特近，而《双松平远图》简括到几乎没有皴染，笔势更夹杂着飞白。这是他的自创，是从李成一系脱化而来，导引了黄公望、倪瓒画派的形成。

《双松平远图》上赵孟頫的题识

他对自己的画笔，曾经有所论议："仆自幼小学书之余，时时戏弄小笔，

《百尺梧桐轩图》
上的款识

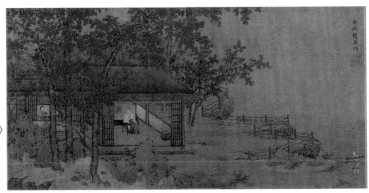

元 赵孟頫（传）百尺梧桐轩图 上海博物馆藏

然于山水独不能工。盖自唐以来，如王右丞（王维）、大小李将
军（李思训、李昭道），郑广文（郑虔）诸公奇绝之迹，不能
一二见，至五代荆（浩）、关（仝）、董（源）、范（宽）辈出，
皆与近世笔意辽绝。仆所作者，虽未敢与古人比，然视近世画手，
则自谓少异耳。"

　　在这简短的辞意之中，可以看出他对山水画的论据，确与南
宋声势盛大的李唐一派不相融合。南宋对他而言，正是"近世"。
于此见得他对"近世"画派是如何的不满。

　　《百尺梧桐轩图》，青绿大著色，此图细致曲折的描绘，含
有唐人的情意，属于秀润清丽的一面。虽然画中如桂树等和他一
般的风貌，纯归一致，却和《秋郊饮马图》用笔、着色的朴茂一面，
已属两种情势了。显然，它是比《秋郊饮马图》更为早期的作品。

　　此卷所用的"赵氏子昂"朱文印，与他为外甥张景亮写的《草
书千字文》卷所用的相同。《草书千字文》所记年月为"至元丁
亥"，即前至元二十四年（1287），是年赵孟頫三十四岁。因此，

《百尺梧桐轩图》是他的早期作品，应该是近乎这个时期的。

这卷名《百尺梧桐轩图》，描写何人何事，无从知道。以下的一些考证，只是比较接近的线索。按这一卷后面的题咏，有周伯琦、张绅、倪瓒、王蒙等，这些题跋者看来都与画中人有些渊源。如周伯琦书"周伯琦上"，张绅书"友生张绅再拜题"，王蒙书"王蒙谨题"，这些署款的方式，都足以说明他们与画中人存在关系。

又按王蒙的《听雨楼图》卷，他的题语："至正二十五年四月二十七日，黄鹤山人王叔明于卢生听雨楼中画。生名恒，字士恒，时东海云林生同在此楼。"《听雨楼图》卷后的题咏者，有周伯琦、张绅、倪瓒、张附凤、鲍恂等。据张附凤题云："至正乙巳季夏之九日，余谒君（倪瓒）于卢士恒氏之听雨楼……"。乙巳，即至正二十五年。这里可以知道，王蒙和倪瓒在至正二十五年四月至六月间，都在卢士恒家。又鲍恂题："吴郡卢君山甫旧有听雨楼，山甫殁殆二十年，而斯楼尚存。余抵吴，惜不得见其人，今其子士恒携张外史所题诗来示余……至正二十又五年四月一日携李鲍恂书。"由此可知，卢士恒是卢山甫之子，而倪瓒和卢山甫为至交，倪瓒的名作《六君子图》就是为卢山甫而作的。周伯琦、张绅、王蒙等应该也都是卢山甫的朋友，而卢士恒则为他们的后辈了。

《百尺梧桐轩图》后面的题咏与《听雨楼图》的题咏，既同样出于周、倪等几位，而至正二十五年四月至六月倪瓒、王蒙等又都在卢家，而《百尺梧桐轩图》后倪和王的题，都书"至正二十五年乙巳七月"，与《听雨楼图》所记的年月仅仅相差一月，那么很可能倪瓒和王蒙于七月时，尚未离开卢家。而这卷《百尺梧桐轩图》正是出于卢士恒的请求，便是在卢家题的，图中的人

物可能就是卢士恒的先辈，因而题款才有"友生""上""再拜"等等的形式。鲍恂题称："山甫殁殆二十年'，如此在至正二十五年时，卢山甫已死去二十年。这与前至元二十四年左右，以赵孟頫三十四岁左右来推算，则图中人物应该是卢山甫的父辈，卢士恒的祖父辈了。

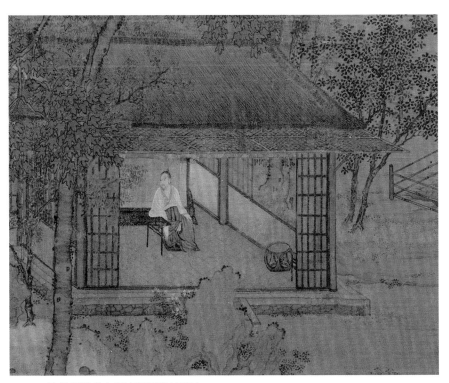

元 赵孟頫（传）百尺梧桐轩图（局部）

元黄公望的前期画

被王时敏、王原祁搞得熟滥了的黄公望画派，从元代而后，一直是巍巍正统。"吾师乎！吾师乎！"董其昌对黄公望是如此五体投地！元代的画坛正是这样，以赵孟頫为首，推崇董、巨、李、郭，黄公望也系无旁出。然而从他流传的一些画笔看来，赵孟頫概括简略的表现形式，导致了黄公望画派的最后形成。目前所能见到的黄公望画迹，并不太多，最著名的《富春山居图》卷被推许为典范。而其他的作品，形体与这一卷基本一致。

早就有一种说法称，尽管黄公望的年龄很大，但画腊却并不长。他开始作画时，年纪已经颇大了。照此说来，他那杰出的风格并不是经过一番辛勤的过程而来，而是

元 赵孟頫《行书千字文》后的黄公望题跋

一蹴而就的了。这决不是事实。在赵孟頫《行书千字文》卷后，有黄公望的题诗，云："当年亲见公挥洒，松雪斋中小学生。"由此可见，他早巳拜过名师了。

值得注意的是，现在流传的黄公望画迹中，大半都有年月可考，从如下所列的看来，没有一件是七十岁以前的作品：一、为张伯雨作《仙山图》画于至元四年，时年七十；二、《仙馆傥金图》也是七十岁作；三、《天池石壁图》画于至正元年，时年七十三；四、《芝兰室图》画于至正二年，时年七十四；五、《溪山雨意图》画于至正四年，时年七十六；六、《九峰雪霁图》画于至正九年，时年八十一；七、《富春山居图》画于至正十年，时年八十二。此外尚有无纪年的作品，如《富春大岭图》《快雪时晴图》以及其他山水等，它的形体都与上列的完全相同，看来也不会早于上列的时期。

元 黄公望 溪山图 广州市美术馆藏

　　黄公望作画的时期既不晚，且在当时他的画笔已受到重视。那么，他七十以前的画笔，何以一件都看不到呢？

　　这里，从两幅无款而面貌陌生的作品中，可以发现黄公望画腊的历程。这两幅山水，被明清少数几人所承认是黄公望的真迹，而为一般的鉴藏家所掉头不顾。这两幅山水画都是绢本，大致都相当于四尺堂幅，其中一件只剩下半幅了，而另外的半幅，不知尚在人间否？

　　这两幅作品，既无题款而面貌又陌生。称它出于黄公望之手，是穿凿附会呢？还是确有迹象可寻呢？

　　如果孤立地从外形来认识，便是一般鉴藏家所掉头不顾的依据。但如果从它的内在因素结合到外形，也就是从它的艺术表现，从笔墨精神的习性，从它表现的曲折环节与它师承和发展的关系，以及它的时代特性来辨认。那么，承认这两件作品出于黄公望之手，是有说服力的。

　　这两图是同一个面貌，笔墨一致，可以看出是同出一人之手，且为同一时期所作。与上列的黄公望的作品相比，就显得一个苍皮老干，而一个新条嫩枝，发现他的画派是如此这般地嬗递演变而来。这一被王时敏、王原祁搞得熟滥了的画派，重新令人发生一种新奇的感受。它的表现与晚期的不同，在于不是清空而是拍塞满纸的情景，不是简括而是繁复的描绘，不是深沉炼气于骨的而是温润柔和的用笔，不是精简的惜墨如金而是一片湿晕的墨痕。然而，正是从这一切习尚的抒发变幻，就与他七十以后的作品在本质上有了紧密的联系。这正是黄公望前期的手笔，显示着流演的先后关系，从而看出他的画派是晚成的。

从董其昌崇尚黄公望，导引了清初六家的追风蹑步，乐而忘返。王时敏一生都自命是黄公望的嫡传。而王时敏更推许笔下有"金刚杵"的王原祁于黄公望"神形俱似"。"二王"祖孙所追求的是黄公望的晚年风貌，而王时敏还带着黄公望前期温润的气味，把他的前后期风格并而为一。

另一位清代大家恽寿平，虽然也多效法黄公望的后期骨体，但恽寿平的笔墨习性，却是从这两幅受到冷落的前期作品的格调中来。这两幅山水，在清康熙时，那件只剩半幅的为恽南田所藏，他在画本身的左上角题道："痴翁名迹，润州有《秋山图》，娄东有《沙迹图》，逸翁有《富春图》，皆脍炙人口。此图因无款识，遂沦落东园之瓯香馆，能不为此图叹息！然此图一有款识，便为贵戚王孙有力者所收，岂得沦落于东园之瓯香馆，又能不为东园称快？无款无识，是此图乐与东园为密友也。东园友之藏之，若不表而出之，使他日不与《秋山》《沙迹》《富春》为伍，是东园有负于斯图也。遂研墨识于左角。乙丑春三月之望日，东园生寿平。"

而另一图则为恽寿平的表兄孙承公所藏，在诗堂上有两题：

　　痴翁此帧，法兼众美，北苑以为骨，巨公以为神，大年之平远，华原之浑深，马夏之灵奇以为韵，痴老吾无间然矣。东园恽寿平为承公表兄识。

另一题：

　　董文敏公藏大痴真迹四十余种，半无款识，所谓世有伯乐，然后有千里马也。文敏真一代之具眼矣。承公先生与文敏周旋最久，得此秘本，笔致温润，绢素完好，真神

品也。康熙二十有九年春三月，巢熙采记。

据以上所录题跋，可见董其昌崇尚黄公望，收集了许多无款的作品。现在，对探寻黄公望流派的演变，得有实物可凭，为填补绘画史的一些空白之点起了作用。在明代，爱好元四家是大有人在的，然而如沈周、文徵明、华夏、项元汴、王世贞、詹景凤辈，或相矜鉴藏，或佗谈先迹，这些作家、鉴藏家之中，绝没有一人能发其隐秘。在文徵明眼里，甚至连沈周的伪作也能蒙混过去。巢熙采称董其昌为"具眼"，似乎并不过分了。

附记：恽寿平所藏的半幅，今在广州容希白先生处。希白先生对研究黄公望提供了宝贵的证据。我与希白先生相识，正是从这一图开始的。

关于石涛的几个问题

石涛题自己的画兰诗："十四写兰五十六"，这是他五十六岁时叙述自己画兰花的经历是从十四岁开始的。从石涛的画学来说，画兰是他的余事。他写山水、人物所开始的年岁，或者还要早于十四岁。我们无法得知他自己对此是否也如写兰一样曾作过叙述。

由于石涛的画腊久，风貌多，尤其是他的伪作多，伪作的派别多，不容易掌握它的性格，而石涛的年岁，历来对他的记载和考证虽多，但仍不免于错杂，失去了辩证的依据。因而要来研究石涛画派的过程、风貌的变易，辨清他的年岁，也将消除一些论证上的困惑之点。至于平生行实，就更需要以他的年岁来证明了。

一

历来研究石涛的年岁，有如下的一些材料：一、清汪绎辰《清湘老人题记》所载《重午即景图》题诗。二、日本版《支那名画宝鉴》所印之《五瑞图》题诗及近人程霖生《石涛题画录》所记《重午即景图》题诗。三、日本永田编《清代六大画家展览图录》和日本八幡关太郎撰《支那画人研究》所记"石涛致八大山人信札"。

清汪绎辰《清湘老人题记》所载的《重午即景图》的题诗："亲朋满座笑开眉，云淡风轻节物宜，浅酌未忘非好酒，老杯□□为乘时。堂瓶烂漫葵枝倚，奴鬓髟髼艾叶垂。耄耋太平身七十，余年能补几首诗。"署款的纪年办"己卯"。

《支那名画宝鉴》所印的《五瑞图》题诗，与前者相同，惟第七句作"见享太平身七十"，纪年为"乙亦（西）"而非"己卯"。程霖生《石涛题画录》亦记《重午即景图》其纪年亦为己卯，而其诗句则与汪绎辰《清湘老人题记》所载的相同。

其次是日本永原所藏，见于日本永田所编《清代六大画家展览图录》和日本八幡关太郎撰《支那画人研究》所记的"石涛致八大山人的信札"中有"闻先生年逾七十，登山如飞，真神仙中人，济将六十四五，诸事不堪"云云。

据上面的几种材料，汪绎辰所记的《重午即景图》石涛七十自寿诗和程霖生所记的《重午即景图》诗，纪年是己卯，为康熙三十八年（1699），据此上推，石涛的生年应为崇祯三年庚午（1630）。

见于《支那名画宝鉴》的《五瑞图》石涛七十自寿诗的纪年是乙酉，为康熙四十四年（1705）。据此上推，石涛的生年则为崇祯九年丙子（1636）。

按八大山人生于天启六年丙寅（1626），根据那通石涛与八大山人的信札，八大山人与石涛的年岁是"年逾七十"与"六十四五"之比，作为石涛崇祯三年生，至康熙三十八年己卯，八大山人七十四岁，石涛正七十岁，以石涛为崇祯九年生，则石涛比八大山人小十岁。

根据上面所列的材料，除汪绎辰所记的仅见于文字外，其他如《五瑞图》、程霖生的《重午即景图》以及日本永田编《清代六大画家展览图录》所发表的石涛致八大山人信札，都还能见到实物，试以石涛的画笔和书体，从它的风格、习性来辨析上述所列各件，证明都是出于伪作，因而这些材料也就丧失了它的可靠性。

历来考订石涛年岁的材料，既然不能作为论证的依据，而近年也陆续发现了一些新的实物材料。这些材料，证明都是绝无疑义的石涛真迹，计有：一、石涛自书《钟玉行先生枉顾诗》，二、石涛致八大山人信札真本，三、石涛自书《庚辰除夜诗》。这些真迹，提供了准确无疑的石涛年龄，从而也澄清了过去淆乱论证的荒诞伪迹。

（一）石涛自书《钟玉行先生枉顾诗》：

> 丁巳夏日，石门钟玉行先生枉顾敬亭广教寺，言及先严作令贵邑时事，哀激成诗，兼志感谢，录正，不胜惶悚。
>
> 板荡无全宇，沧桑无安澜。嗟予生不辰，韶龀遭险难。巢破卵亦陨，兄弟宁忠完。百死偶未绝，披缁出尘寰。既失故乡路，兼昧严父颜。南望伤梦魂，怛焉抱辛酸。故人出石门，高谊同丘山。揭来敬亭下，邂逅兴长叹。抚怀念旧尹，指陈同面看。宿昔称通家，两亲极交欢。须眉数如写，气骨光采寒。翻然发愚蒙，感激摧心肝。识父自兹始，追相遥有端。便欲寻遗迹，从君石门还。一为风木吟，白日凄漫漫。清湘苦瓜和尚昭亭之双幢下。

根据诗的首句："板荡无全宇，沧桑无安澜"，指的是明崇祯十七年甲申明亡时的动乱。接着他写道："嗟予生不辰，韶龀

遭险难"，是说当明亡的时候，他还是一个孩童，而"兼昧严父颜"，就连他父亲的容貌也已模糊不清。当听到钟玉行的叙说后，才使他"识父从兹始，追相遥有端"。假使说石涛是生在崇祯三年，到崇祯甲申，他已十五岁，年近弱冠，是不能再称"龆龀"的，又如何可能"兼昧严父颜"呢？

（二）石涛致八大山人信札真本。

> 闻先生花甲七十四五，登山如飞，真神仙中人。济将六十，诸事不堪。十年已来，见往来者新得书画，皆非济辈可能赞颂得之宝物也。济几次接先生手教，皆未得奉答。总因病苦，拙于酬应，不独于先生一人前，四方皆知。济是此等病，真是笑话人。今因李松庵兄还南州，空函寄上，济欲求先生三尺高、一尺阔小幅，平坡上老屋数椽，古木樗散数株，阁中一老叟，空诸所有，即大涤子大涤堂也。此事少不得者。余纸求法书数行列于上，真济宝物也。向所承寄太大，屋小放不下，款求书大涤子大涤草堂。莫书和尚，济有冠有发之人，向上一齐涤，只不能还身至西江，一睹先生颜色为恨！老病在身，如何如何！雪翁老先生，济顿首。

从这封信里看到，八大山人七十四五，石涛还不满六十。按邵长蘅作《八大山人传》，说八大山人"弱冠遭变"，而黄安平《八大山人小像》上有八大山人自题："甲寅蒲节后二日，遇老友黄安平。为余写此，时年四十有九。"甲寅为康熙十三年（1674），以此可知八大山人生年为天启六年丙寅（1626），至崇祯甲申（1644）为十九岁，与邵长蘅所记"弱冠遭变"是正相符合的。

根据石涛信上所说两人的年岁，是"七十四五"与"将六十"之比，也就是说石涛比八大山人要小到十五岁左右。以八大山人天启六年生，下推十五年左右，则为崇祯十三年左右，那么，当明朝灭亡的时期，石涛才四五岁，真是"龆龀遭险难"了。

（三）石涛自书《庚辰除夜诗》

诗首序言："庚辰除夜，抱疴，触之忽恻恻，非一语可尽平生之感者。想父母既生此躯，今周花甲，自问是男是女，且来呱一声，当时黄壤人喜知有我，我非草非木，不能解语，以报黄壤。即此血心，亦非以愧耻自了生平也。此中忽惊忽哦，自悼悲天，虽成七字，知我者幸毋以诗略云。"诗共七律四首，中有"花甲之年谢上天"之句，兹不全录。

依据诗的序文，庚辰为康熙三十九年（1700），石涛自己说是年为周花甲，这就完全肯定石涛的生年应为崇祯十三年庚辰（1640）。依据旧传统计算，康熙三十九年庚辰，所谓"周花甲"，石涛应为六十一岁。又，石涛《山水册》其中一页题诗云："诸方乞食苦瓜僧，戒行全无趋小乘。五十孤行成独往，一身禅病冷于冰。庚午长安写此。"按庚午为康熙二十九年（1690），其时石涛五十一岁，亦证明为生于崇祯庚辰，比八大山人正小十五岁。

又案：石涛有一位朋友淮南李璘，其所著的《虬峰文集》里有《赠石涛六十》和《哭石涛诗》。《赠石涛六十诗》中有句云"出腋知君岁在壬"，是说石涛生于壬午岁。依据生于庚辰，则壬午岁，石涛应为六十三岁。看来还是应该从石涛自己说的庚辰为准。《哭石涛诗》在《虬峰文集》中编年于丁亥。丁亥为康熙四十六年（1707），其时石涛六十八岁。案石涛画的《双清阁之图》后

清 石涛 双清阁之图 故宫博物院藏

《双清阁之图》后的姜实节、杜乘题

有姜实节、杜乘题，姜题即在丁亥十月十七日，未言石涛卒。石涛的《金陵怀古册》亦作于丁亥中秋。又案十余年前发现一册石涛著的《画谱》，是由石涛自书的刻本。前有广宁胡琪的序言，作隶书，亦为石涛所书。序后纪年为康熙庚寅，可知此书的印成至早在康熙庚寅，而书的扉页又印有"阿长""清湘老人"二朱印，又可知此书印成后为石涛所亲见并印上了自己图章。庚寅为康熙四十九年（1710），照此看来，此时石涛尚健在，他已七十一岁了。

《金陵怀古册》上
的石涛款识

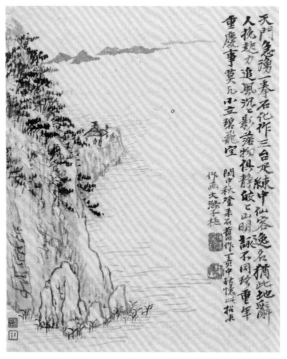

清 石涛 金陵怀古册（之一） 美国佛利尔美术馆藏

二

石涛的生年既已获得肯定，那么，一向记在石涛历史账上的
一件事，就值得提出疑问。而这个问题对研究石涛说来，是向来
被引起注意，认为是石涛平生突出的事情。

顺治八年辛卯（1651），在庐山的萧士玮伯玉曾写过一通信
给虞山钱谦益，这通信是由石涛从庐山专程送往虞山的，钱谦益
的萧士玮《春浮园集序》："丧乱甫息，伯玉遣石涛僧贻书，劝
以研心内典，刊落绮语。余方笺注楞严，谢绝笔墨，报书曰：如

兄约久矣，书往而伯玉已不及见。"同时在石涛离开虞山回去的时候，钱谦益又送石涛绝句十四首，诗后的跋语说："石涛开士自庐山致伯玉书，于其归，作十四绝句送之，兼柬伯玉，非诗非偈，不伦不次，聊以代满纸之书一夕之话，若云长歌当哭，所谓又是一重公案也。辛卯三月，蒙叟弟谦益谨上。"

石涛的生年既已肯定，以此来辨析，这能是石涛的事情吗？顺治八年辛卯，石涛才十二岁，从庐山到常熟，不能不算是长途跋涉，以一个十二岁的小沙弥来担任这样一个使命，是可能的吗？这近情理吗？

再且，钱谦益赠石涛诗的跋语，自称"弟谦益谨上"，顺治八年，钱谦益正七十岁，以一位七十高龄的长者，对十二岁的小后生，既称"弟"，又书"谨上"。这样的称呼，近情理吗？

石涛是住过庐山的，他到庐山的行程，看来是这样，石涛有一本《山水花卉册》，自题为"丁酉二月，写于武昌之鹤楼"，另一页题着"作于岳阳夜艇"，丁酉为顺治十四年（1657），其时石涛十八岁。石涛又有一页山水扇页，题着"秋日与文野公谈四十年前与客坐匡庐，观巨舟湖头如一叶有似虎头者，今忽忆断烟中也"，纪年为庚辰。庚辰正是石涛"周花甲"之年，上推四十年，应为顺治十七年庚子（1660），这时石涛二十一岁，照此看来，石涛十八岁时，是在武昌、岳阳一带，二十一岁时在庐山。那么顺治八年，石涛根本不在庐山，又如何能替萧伯玉送信往常熟呢？

萧伯玉的《春浮园集》中，有一首五言诗：

> 鄱湖望匡庐，退寻旧游，次而纪之以诗。
>
> 忆昔从南康，探胜到栖贤。譬如嗜色人，温柔乡在焉。

　　躯之不肯去，欲终老其间。舆曳与人挈，醉向大林眠。

　　婆娑双树下，乐如三禅天。石僧复招我，来作水口缘。

　　晚云出谷口，缕缕如茶烟。数道忽狂驰，遍地兜罗棉。

　　石公口喃喃，纵谈诗与禅。我竟不知答，直视欲无言。

　　诗中的"石僧"，不知名叫石什么，他与萧伯玉一同游山，说诗，谈禅，是萧伯玉的一位方外友。那么，替他到常熟去送信给钱谦益的就是这位石僧，看来倒是很可能的。而这位石僧，应该就是钱谦益诗中的"石涛开士"。钱谦益对一位擅于谈禅说诗的法师，临别赠诗，称兄道弟，就显得很自然了。

　　又按清王士禛《渔洋感旧集》载有闵麟嗣《宿开先听雨赠石涛禅师》诗，这里所称的"开先"是庐山开先寺，替萧伯玉送信的那个石涛，定然就是这个开先寺的石涛禅师，绝不是十二岁的石涛。显然，萧伯玉诗里所称的石僧，也就是这个开先寺的石涛了。

　　三

　　有一个问题必须提出的，就是石涛的家世。

　　从乾隆以来，说石涛是明靖江王之后。这一说法初见于江都员燉题石涛画的跋语，跋语说："尝见公（石涛）手书《临池草》，载《内宫实录》一篇，低徊吞吐，意不尽言。……公名若极，应是亨嘉的嗣，所云'托内官以存活'者，其即在思文平粤之日耶？吾邑洪丈陔华，以画师事公，得公自述一篇，序次颇详……"

　　明太祖朱元璋的从孙朱守谦，洪武三年封靖江王，封藩在桂林，朱守谦死后，子朱赞仪袭封。石涛有一方印章，文为"靖江后人"，又有一印，文为"赞之十世孙阿长"，这个"赞"就是

靖江王第二代朱赞仪。当南京福王朱由崧败亡，当时靖江王朱亨嘉在桂林自称监国，旋为巡抚瞿式耜执送福建，为唐王聿键所杀，时在清顺治二年乙酉（1645）。从朱赞仪到亨嘉是九世，从石涛是亨嘉之子而言，他正是第十世。

石涛的这些印章所说明的和员燉的跋语是符合的，那么，石涛的《钟玉行先生枉顾诗》所云"板荡无全宇，沧桑无安澜。嗟予生不辰，龆龀遭险难。巢破卵亦陨，兄弟宁忠完。百死偶未绝，披缁出尘寰"云云，正是指的明末动乱之际，他遭到了家破人亡的险难。当时他还很小，也濒于垂死的绝境，因而被迫做了和尚。如果说，石涛所遭的险难与亨嘉因争夺权位而被杀无关，那又是从何而来的呢？靖江王的灭亡，并不是由于清朝，而是由于朱家的自相残杀，作为靖江王的后人而言，只有这才是最后一次的大险难。

然而石涛自书的《钟玉行先生枉顾诗》，也是无可置疑的真笔，却说他的父亲是石门县令，"抚怀念旧尹，指陈同面看"。"须眉数如写，骨气光彩寒"，"识父从兹始，追相遥有端"。这些叙说，看来石涛并没有随着他的父亲到石门，乃至连他父亲的形象也一无所知，这就与上述为亨嘉之子的说法，纯属两事，大相矛盾了。

曾经遍查了《石门县志》，县志里的文职表中所记从明万历到崇祯历任的县令共三十人，却没有一人是姓朱的。《石门县志》中还记着有一个朱道亨的墓，于是有人说这该就是石涛的父亲，看来其理由是既姓朱，名字中又有"亨"字。照这样讲，那也该叫朱亨道而不能是朱道亨。因为，朱亨嘉的"亨"字是名字的前一个字而不是后一个字，这是显而易见的。事实上，《石门县志》

也明白记载着，朱道亨是石门县的一名学博。

如果完全承认江都员燉的跋语，那么，《钟玉行先生枉顾诗》就无法解释。如果依据这首诗来否认员燉的跋语，那么，石涛的那些印章，又将如何解释？而且，不牵涉到当时重大的政治原因，而仅仅由于一个县令的家世，又何致遭遇到如此危急的险难？而且，作为一个县令，也够不上有内官。如果说，这位县令当时对清兵作了顽强的抵抗，因而全家遭到屠杀，而县志中又绝无这类的记载。

石涛有一首《赋别金台诸公诗》："吾身本蚁寄，动作长远游，一行入楚水，再行入吴邱。"他又有一方印章，文曰"湘南粤北长千里，越客吴僧尽一生。"清梅清有《赠喝涛诗》："喝公性寡谐，远挟爱弟（石涛）游。出险澹不惊，渺然成双修。朝泛湘江涯，暮涉匡庐陬……"，都说明石涛离开自己家的行程是从南而北的，他十八岁时在岳阳、武昌，二十一岁时在庐山，之后才作了吴僧越客，也证明当他"龆龀遭险难"，是在广西而不是在石门。

又按南都的覆亡，在清顺治二年乙酉（1645）。靖江王亨嘉称监国于桂林，亦在清顺治二年。清兵下浙江，是在清顺治三年丙戌（1646）。这时广西是唐王聿键，接着是桂王聿锷的势力范围。如果说石涛是石门县令的儿子，与靖江王亨嘉无关系，那么，石涛的"险难"就应该由于他的父亲石门县令的缘故。然而，石涛当时是在广西而不在石门，又如何能由于他父亲的缘故而遭到"百死"之危呢？亨嘉还有一个兄弟，当亨嘉死后袭封。清徐鼒著的《小腆纪传》，还有这样的记载："亨甄，盖亨嘉兄弟行，

袭封时日不可详。永历元年（桂王聿锷）冬十二月（清顺治四年，1647），自象州返跸桂林，亨甄偕留守瞿式耜迎于郊。四年（清顺治七年，1650），桂林破，亨甄弃城走，世子某暨长史李某缢于宫中。"这里所说的"桂林破"，是被清兵所攻下。亨嘉的灭亡，不由于清，而亨甄是为清所灭亡的。看来，石涛"齠龀"的遭遇，与亨嘉、亨甄似不能没有关系。

那么，《钟玉行先生枉顾诗》里所说的又是怎么回事呢？这是一个谜！

四

石涛的画派，体貌多，因而风格多变，用区别它的时期来辨析它的变易之迹，考定年岁就有它一定的必要性。至于认识艺术风格，就要从他的风骨到情采，从他的习性作根本的探求，相反地可以与考订年岁相互引发。

认识一个画派，首先要明了它的渊源。当石涛的时代，画坛的风气正当董其昌的南北宗之论盛极之时，在四王、恽、吴为主流的重"南"贬"北"的情势之下，如宗尚南宋的戴进、吴小仙辈，吴人已把这一画派摒于鉴赏之外。当时如金陵的龚半千、石溪，安徽的梅清，江西的八大山人以及石涛是完全站在主流之外的。

然而这些画派，虽与主流的四王、恽、吴风格异趣，他们的渊源，却并无二致。四王、恽、吴循着董其昌的艺术论证所推崇的是北宋和元到明代的吴派，而石涛也未尝不是如此。他与南宋到明代的院画派，确也是绝缘的。照当时的好尚，爱好元人的，大都爱好北宋，而石涛于此却有不同之处，如对郭熙，在他看来"未

见有斩关手眼"。

石涛的渊源，大体是陈老莲、沈周和元四家，陈老莲的画派则流露在他早期的体制中。

古人有许多欺人之处，经常不大愿意提起自己的师承所自。石涛正是如此，如他的画笔，有许多形体都是从元倪云林而来，即他有一种尖细的书体，其源也出于倪。他虽不讳言对倪的钦慕，但有时不免要声明："偶向溪边设亭子，世人又道是云林。"老揭他的底，看来就有些不愿意了。

石涛的艺术渊源，到元四家为止，从他的艺术形体里，除倪云林外，其他三家的风调，也有许多蛛丝马迹可寻，他的艺术旨趣，也认为他们"直破古人"。显然，他认为元代的画派，已凌驾于宋人之上。

其实，石涛对沈石田也是钦慕备至的。有某些体貌都是从沈石田而产生，然而他是绝口不谈沈石田的，也从不谈陈老莲。

此外，他与梅清也有共通之点，他早年往安徽宣城写黄山，与梅清极友好。但他二人的画派，看来可能有相互的影响，虽然梅清比石涛大十八岁，梅清在七十三岁时写的《黄山图册》，其中有一页自言是采用了石涛的画本的。

然而石涛的笔墨，不论它是怎样的善变，形体是怎样的多样，而它的性格只是一种。不论他各个时期的画派有多少区别，而仍然有可能沟通之处，怎样的错综复杂也不能完全隐蔽它性格的一致性。相反，从它的一致性中可以来认识它的变易之迹。

谈石涛二事

一

这里再来谈一谈石涛生卒年的问题。

石涛自书的《庚辰除夜诗》序言，原文如下：

庚辰除夜，抱疴，触之忽恻恻，非一语可尽生平之感者。想父母既生此躯，今周花甲，自问是男是女，且来呱一声，当时黄壤人喜知有我，我非草非木，不能解语，以报黄壤。即此血心，亦非以愧耻自了生平也。此中忽惊忽哦，自悼悲天，虽成七字，知我者幸毋以诗略云。

序后共七律四首，其第一首的前四句：

生不逢年岂可堪，非家非室冒瞿昙。

而今大涤齐抛掷，此夜中心凤响惭。

其第四首，还有"年年除夕未除魔"等句。

按照一般说法，六十岁称花甲。石涛以庚辰生，再到庚辰，即他一生中的第二个庚辰，应为六十一岁。但石涛在这里说是"今周花甲"，这"周"字说明是实足六十周年，譬如小孩生下的日子，到明年却要为小孩做周岁。照传统习惯的算法，小孩的周岁要算两岁了。从年龄上来说，"周"不可能有第二种解释，这是常识

问题。所以，石涛特别在这里说庚辰为"周"，就是从庚辰到庚辰。但令人又感到石涛在"庚辰除夜"却算到自己的六十周年，而且引起了无穷的悲感。

序言和诗句的字里行间，低回愤激，吐露着说不尽的"生平之感"。从"来呱一声，当时黄壤人喜知有我"之后，六十周年以来，度过的是"非家非室冒瞿昙"的生活。不能"以报黄壤"，无可奈何，只有"此夜中心凤响惭"了。"此夜"就是"庚辰除夜"，为什么要在"此夜"特别想起"父母既生此躯"，又为什么不仅要在庚辰，而还要在"庚辰"的"除夜"呢？

这里可以想见"此夜"正是石涛"来呱一声"的堕地之时，"此夜"竟是石涛的出生之时。当他在"庚辰除夜"，抱病过着自己"周花甲"的生日，想起了"当时黄壤人喜知有我"，"当时"也就是他六十周年前的"此夜"，便引起了他的"自悼悲天"。

这就可以推知，石涛的生年、月、日，为明崇祯十三年庚辰（1640）十二月除夜，这就是石涛在"庚辰除夜"赋诗的主因。

同样，在一本石涛的《山水册》中，有一页题诗云：

诸方乞食苦瓜僧，戒行全无趋小乘。

五十孤行成独往，一身禅病冷于冰。庚午长安写此。

照一般算法，从庚辰到庚午，他为五十一岁，但诗句可以举一成数。庚午为清康熙二十九年（1690），以"周花甲"为例，上推五十周年，为明崇祯十三年庚辰（1640），这与"庚辰除夜""今周花甲"即实足年龄，是完全符合的（以下俱以实足年龄计算）。

至于石涛生活到何时，根据他画的《金陵怀古册》，纪年为丁亥中秋。丁亥为清康熙四十六年（1707），时石涛为六十七周岁。

又有一册石涛著的《画谱》，是由石涛手写的刻本。前有广宁胡琪的序，作隶书，亦出于石涛的手笔。序文的纪年为康熙庚寅，而此书的扉页上，并印有"阿长""清湘老人"二印。可知，此书印成后为石涛所亲见，并盖上了自己的图章。清康熙庚寅为康熙四十九年（1710），则此书的印成至早也要在康熙庚寅，这时石涛为七十周岁，或许还要后一些。

最近，程十发先生出示其所藏的石涛《兰竹图》轴，这是一个新奇的发现。画上的署款为"时乙未春，清湘大涤之子并识于大本堂中。""乙未"为康熙五十四年（1715），这时石涛已七十五周岁。所幸这一图尚传于世，得以证实这时石涛尚健在。

有一本淮南李骕所著的《虬峰文集》里，有《清湘六十赋赠诗》，有《哭大涤子诗》与《大涤子传》，看来对石涛很钦佩。两人的交往是"三绝画图频拜赐，五言诗句每联吟"。但在李骕这首诗里，还有两句："悬孤怜我年逢甲，出腋知君岁在壬。"却说石涛的生年是"壬"而非"庚"。根据李骕诗中所叙，石涛曾送他画并和他赋诗联句，但两人之间交谊的深浅、来往的疏密，我都不知道。但我以为朋友之间，来往即使很熟，把生年弄错了，是极寻常的事。八大山人的四十九岁画像，据他的朋友饶宇朴的题说，八大山人是贞吉的四世孙，就是一例。而李骕在康熙四十六年丁亥（1707）石涛六十七周岁时，又有《哭大涤子诗》。我也不知道李骕与石涛是否常在一地，时常相见。或许李骕这时不在扬州。石涛屡次提到他有病，而这时又或者适有"海外东坡"之谣，为李骕所闻，因而率尔赋诗哭起来了，这也不是不可能的事。但生年错了，还无足为怪，哭错了就不免引起人的迷惑。总之，李骕对石涛的生年与卒年都不

足为凭。显然可以想见，这些错在当时定有这样或那样的原因，问题在于既然有石涛自己所说的为证，就不必苦苦纠缠住李骥不放。

再举一个例，据故宫博物院研究员刘九庵先生见告，袁枚《小仓山房文集》中《李方膺墓志铭》，说他卒于乾隆十九年甲戌（1754）九月三日。而近年出现的各书，都援引袁枚所撰的墓志铭为据。但据李方膺的原作，不仅有乾隆十九年十一月作于金陵借园的《墨梅图》轴（今藏故宫博物院），还有乾隆二十年三月立夏后六日作的《墨梅图》卷（见《百梅集》上卷，商务印书馆印）。同年，还有李鱓、郑燮、李方膺三人合作《岁寒三友图》（见《郑板桥年谱》），又四月六日作《梅花》卷于金陵借园虎溪桥，夏五作《墨竹》轴（以上两幅藏南通博物馆）。根据以上所记的这些原作，袁枚的《李方膺墓志铭》还能作准吗？

材料有第一手、第二手，证据有直接的、间接的。前面所援引的石涛事实，都出于石涛自己的手笔，都是第一手材料，是直接的证据。第一手与第二手的，直接的与间接的，应该排斥的是前者还是后者呢？

石涛《庚辰除夜诗》序言与诗，即前所引的，写得特别激动而真率。这种日子真受不了，"非家非室"，冒充和尚。这可奇了，石涛分明是旅庵月的正式徒弟。石涛画过一卷《十六阿罗应真图》，题款是："丁未年，天童忞之孙，善果月之子，石涛济。"《龙池世谱》也载着："石涛济为木陈忞之徒孙，旅庵月之徒弟，是南岳下第三十六代。"而这里却说是"冒瞿昙"。石涛从北京回扬州后，盖了大涤堂，写信给八大山人求他画《大涤草堂图》。信中有这样几句话特别提醒八大山人："莫书和尚，济乃有冠有

发之人，向上一齐涤。"这表明他把过去统统涤净，全部抛却了。过去做和尚只是不得已，所以用了这个"冒"字，表明绝非他的本愿。当他在六十周年的生日，想起了当时"来呱一声，黄壤人喜知有我"之时，而六十年来过的却是"岂可堪"的"非家非室"的日子，所以他的第一首诗的末一句是"吾道清湘岂是男"。还像个男子汉吗？他决心革命了，把过去一切洗尽抛光，恢复了他为"有冠有发之人"，看来他还俗了。所以用"大涤草堂"之后，又用了"大本堂"，正是还我本来的意思。"大本堂"是石涛最后一个堂名。

二十余年前，我曾写过《关于石涛的几个问题》一文，曾谈到石涛的生年和年龄问题，这里再略加以引申。

二

石涛有许多名号，屡见于他的作品中，也为尽人皆知，兹不一一列举。

但在石涛的名号中，有一个名字却很冷落生疏，这个名字叫"石乾"。在石涛原作中，我曾三次见他用这个名字，其中之一是印章。

其一，石涛书某某老人广陵竹枝辞画扇，署款为"甲辰初夏，雨窗读老人广陵竹枝辞十一，录为与白道翁文长博教，一枝石乾耕心草堂"。

这里先提出他在这一画扇中，出了几个疏误。他写"雨窗读老人广陵竹枝辞十一"中的"老人"是谁？他把"老人"前面的某某人的名字漏写了。又"十一"，似乎要写十一首或十一章，

他把"首"字或"章"字漏写了。

更错误的是，"甲辰初夏"的"甲辰"，说干支写错了是不可以任意随便说的，必须要有根据。案石涛有一《山水书画》卷，上题："庚申闰八月初，得长干一枝。"又有一册《山水册》，也题着"庚申闰八月初，得长干之一枝"。他还有一《梅花诗画卷》，后题："余自庚申闰八月独得一枝，六载远近不复他出。"这"六载"，是从庚申到乙丑。庚申为康熙十九年（1680），到康熙二十四年乙丑（1685），这六年之中，他都没有离开过金陵。也就在这一时期用"一枝"二字，这时他为四十周岁到四十五周岁。而这页扇子上写的是"甲辰初夏"，而署款是"一枝石乾"。甲辰为康熙三年（1664），这时石涛尚未到金陵，尽管石涛在金陵不止住了六年，但再一个甲辰要到雍正二年（1724），这绝不可能。

这就证明甲辰实为"甲子"之误，"甲子"为康熙二十三年（1684），是石涛"得长干一枝六载远近不复他出"的第五年。所谓"长干一枝"，"长干"是古金陵里巷名，"枝"是天禧寺一枝阁，天禧寺旧名长干寺，所以他称作"长干一枝"。石涛从庚申到乙丑，都住在天禧寺一枝阁，但他离开金陵之后，就不再用"一枝"了。

其次，美国的王己千先生藏有一幅石涛山水，署款为"石子乾"，但没有记年月。

其三，就是上述石涛于乙未七十五周岁作的那幅《兰竹图》，款下盖了三方印，第一印为"眼中之人吾老矣"，第二印为"西方之民"，第三印为"石乾化九"，这三印都是白文。

我现在所见到的他四十五周岁所用"石乾"是第一次，第二

不知是哪一年的，第三就是七十五周岁的印章。"石乾化九"这个名字，我想是这样的用意。案《周易》"乾卦"："乾"，"初九，潜龙勿用"。朱熹注："初九者，卦下阳爻之名，凡画卦者，自下而上，故以下爻为初。阳数九为老，七为少。老变而少不变，故谓阳爻为九……"孔子《传》："子曰，龙德而隐者也。不易乎世，不成乎名，遁世无闷，不见是而无闷，乐则行之，忧则违之。确乎其不可拔，潜龙也。"

所谓"石乾"与"石乾化九"，大概就是用的《周易》"乾""初九"的这一出典。《周易》中"乾卦，初九"的含义，是读书人士大夫遁世无闷的立身处世之道，是儒家的学说。以释家来说，是完全背道而驰的。虽然和尚称"苦行僧"，但如石涛的"苦瓜""瞎尊者""零丁老人"这些别号，从《庚辰除夜诗》的序言与诗看来，可以理解石涛从头至尾的思想中，并没有"释"。一生在佛门中稽栖，最后却说他的"瞿昙"是"冒"的，彻底吐露出自己的所处环境和他本身向往的衷情。

从释家而言，石涛自北京回扬州后，他的"凡心"再也无法抑止。论石涛家世，虽然也是明朝宗室，但他的"龆龀遭险难"，"百死偶未绝，披剃出尘寰"，并不是由于清朝的迫害，而由于朱家的自相残杀。因此，清康熙两次南巡，他两次接驾，还写了接驾诗，画了《海晏河清图》。他虽与八大山人同为明遗民，而身世、遭遇稍有不同。八大山人从僧转到道，石涛则还俗，事实上都是"冒瞿昙"，而思想情感或许有所不同而已。

其　他

北行所见书画琐记

1962年4月，从北京出发，经天津、哈尔滨、长春、沈阳、旅大，跨越四省，往返半年，所见书画万余轴，随手笔录，不复诠次，其中名迹巨制及新奇之品，非片言数行所能尽者，不在此论列。兹记其琐屑者，以备他日检考之助而已。此行为张珩、刘九庵同志及予三人。

邵高山水一轴，作于明天启丁卯，款书"芬陀居士邵高"。又为范质公写山水一册，亦作于丁卯。按邵高之名仅见于《无声诗史》："邵高，字弥高，吴县人，长于山水。"其他画史俱载邵弥，字僧弥，长洲人。邵高、邵弥实即一人。两画纪年俱为丁卯，丁卯为明天启七年，明年即为崇祯，盖邵弥原名高，崇祯以后改名弥。其署名邵弥者，可知画为崇祯以后笔，邵弥以画中九友著称于画史，邵高之名遂湮没无闻。

马麟《疏影横斜图》卷，款在左端，作"马麟"二小字，有沈周、祝允明题。明安国收藏，为北方收藏家方药雨旧物。韩慎先先生曾见告，此卷当年在北方极有名，方药雨对此卷颇沾沾自喜，诩为一宝。1929年曾出国参加中日展览会，发表于展览会图录《唐宋元明清画册》。然马麟款是伪添，卷后祝题诗首句为"马

君手挽东皇力"，末云"尚古，今之和靖也"。而"马君"之"马"字，实为刻去原字后填，细审其刻处，尚有"林"字痕迹可寻，因恍然于"尚古，今之和靖"之意，盖此卷为林尚古所作。以其图为水影月香之景，而又姓林，故云"今之和靖"，足知林尚古实祝允明同时人。然此卷画笔雄健有势，大有南宋人情味，亦明画中之上乘，弥足深爱。可惜其名字画史竟无所载，容当再考。

宋高宗赵构书团扇一页，行书七绝，有"德寿"葫芦印，殊精好。赵构行、草书传世尚有，唯书团扇为少见。曾记赵构尚有书团扇一页，为听帆楼旧物，今已流出国外。

傅莲苏行草书轴一，书势极似傅青主，唯较薄弱而狂野过当。按莲苏为傅眉子，青主之孙。世传莲苏每为青主代笔，因思世传青主书条极多，颇有拙劣者，而又非出于后来伪造，此类青主书殆即出于莲苏之手。然青主自云："代吾书者，实多出侄仁。"可知其一门都作青主体。

好古道人墨梅一卷，款下有"宗霭"印，笔墨明洁，殊有情意，大体出于王冕，而与陈宪章、王谦为一系。盖亦明代前半期之作。好古道人不知何许人，按明洪熙时，有左赞善徐善述，字好古，浙江天台人，未知即此好古道人否？然徐善述又不闻其擅画，容再考。

王铎行草书大条幅，后自书云：'苦绢不七八尺，不足以发兴。奈何。"王铎草书往往一笔连下七八字不断，如此则绢长，始有用武之地，便是发兴处。

《芦乡杂画》一卷，计若干段，在一幅纸上连画。第一段为董其昌作青绿山水，上题"芦乡秋霁'，旁有陈眉公题云："曾

语玄宰，何不题曰芦乡？玄宰称快，又为之作一大幅，故并此得二幅。"云云。后有陈廉、吴振山水各一段。陈、吴笔，殊不多见。世传此二人俱为董其昌捉刀，屡见于前人叙说。观此画笔，乃与董笔性格悬殊，传言虽多，岂尽可信。又后为蓝瑛山水，作于癸丑，骨体大似华亭派，按癸丑为明万历四十一年，其时蓝瑛尚不满三十，乃知其早年，亦在董其昌之藩篱中。

吕健花鸟一卷，吕号六阳，为吕纪曾孙。画细碎而气格小，与吕纪情意已了无关涉处。按吕纪是四明人，而吕健作扬州人，大约后迁居于扬，尝往来吴门，为水淹死。

郭勋自书与明嘉靖帝朱厚熜唱和诗一卷，尚是原装，每书嘉靖一诗，后自书一和诗。卷颇长，约有数十首。嘉靖能诗，似尚未见，然其诗之坏，真大堪发笑。世每讥乾隆弘历诗，以视朱厚熜之作，不啻天壤。郭勋曾自撰开国通俗纪传名《英烈传》，令内官之职平话者，日唱演于朱厚熜前。又明末新安所刻《水浒传》善本，亦郭勋家所传。

沈灏人物一册，自题："仿李伯时为蒙翁社师。"册共十页，其中六页全取陈老莲《隐居十六观册》为稿本，而自称仿李公麟。古人欺人，往往如此。陈老莲《隐居十六观册》，即写赠沈灏者，作于辛卯，为清顺治八年，其时老莲五十四，惜沈灏生卒尚无考。此册虽无纪年，然必作于顺治八年之后。

魏居敬《兰亭修楔图》一卷，款在左端下角："丙午上元吴郡魏居敬写。"三印："居敬""仙严""梦笔斋"，风貌颇似仇十洲，而树法带文徵明笔意。按丙午为明万历三十四年。又有黄宸《兰亭修禊图》一卷，亦作此体。黄亦明万历时吴门人，魏、

黄之作，俱与世所传苏州片子者极相似。苏州片子中，如唐李思训、宋赵伯驹、刘松年，下至仇十洲等画卷，当有魏、黄辈之笔在内，既掩其姓名，而苏州片子又不为当时所重，遂致湮没无闻。使其多自书款，则仇十洲而后，作青绿细笔山水，如魏、黄笔，又何人可与之抗衡。

李寅《仿赵松雪山水》一轴，款在右上角："丙辰十一月，拟松雪道人意。"画笔颇细，如山石水口，全似蓝田叔。丙辰为康熙十五年。又山水一轴，自题亦仿赵松雪，作于己卯，画派与袁江极相近。己卯为康熙三十八年，视前者后二十三年，盖李寅画派出于蓝瑛，而袁江出于李寅。扬州画舫，除萧晨画宗仇十洲而外，其他则大都出于蓝瑛。尚有袁江山水一轴，其画笔亦极似蓝瑛，足见当时江浙之间，蓝瑛画派影响之大。

张四教画《华新罗像》一轴，嘴瘪，颊高耸，尖下如猴状，盖新罗之晚年。款在右上端："乾隆丁亥七月，扬州张四教追仿，计不见先生已十二年矣。"左边，张四教又一长题，大意说四教父与新罗交好，其时四教年尚小。后识新罗，新罗极许四教有绘画天才，并指点其画。末云："距先生之殁已逾一纪"云云。按乾隆丁亥为乾隆三十二年，其时距新罗之卒已十二年，则新罗卒年当在乾隆二十一年丙子。又张珩同志见告，新罗《离垢集》手写稿本，其最后一首："新罗小老七十五，枯坐雪窗烘冻笔。画成山鸟不知名，声色忽从空里出。"其书体至此亦已颓唐不堪，如新罗卒年为七十五，则以乾隆二十一年上推，新罗应生于康熙二十一年壬戌。

龚贤诸弟子集册一册，其中一叶山水，画笔与龚贤神似，款

作"半亩龚柱",下一印"础安"二字。龚柱画为仅见,此当是龚贤之子侄辈。

戴思望《仿倪云林八景》一册,款作小正书,似查士标,画则全出于渐江。世称新安派,实以渐江为主,渐江画得云林骨体,而刻意谨饬。当时如祝昌、姚宋、江注及戴,俱不出渐江藩离,即查士标一生纵横笔墨,亦始终徘徊于渐江之门庭,特其笔势、山势,易渐江之谨饬而为柔缛之情。世人目查出于倪,其实神理之间,固非倪云林而为渐江之倪。即戴此册,自称"家藏有云林八景册,因仿之"。实亦渐江而已,何尝是倪。讳言本师,竟至于此。从查士标、祝昌、姚宋、江注及戴思望各家而言,唯查士标尚能自出新意,其余数子,直视渐江亦步亦趋。

法若真《山水》一册,对题,无款,有印。纸本尚新而破洞较多。又有若干法若真之印印在破洞上,颇疑法若真何以自印在破洞上,且其部位俱为不宜加印处,深为可异。册后有法若真孙法光祖题云:"偕掖水满生手为装潢,谨书志之。"因恍然此册实被法光祖所装破,为掩盖破洞计,故将其祖父之印乱盖其上,不觉大笑。使法光祖无题,殊难索解。

华喦《秋林客话图》一轴,款署"南阳山中樵者喦"。又李鱓花果一轴,其左上端有华喦题,署款"竹间老人"。此二号俱为仅见。

八大山人《花果》一卷,后书七绝诗及故事等,大字,极长,作于癸酉。又《荷花泉石》高头大卷,后书《河上花歌》,亦大字,作于丁丑。两卷俱精,而高头一卷尤为壮观。其署款之"八大山人",前者"八"字作"><"形,后者作八字如两点形。癸酉为清康熙

三十二年，八大六十八岁，丁丑为康熙三十六年，八大七十二岁，其署款之"八"字，从"><"形变为两点形，盖在七十岁前。尝见其七十岁之作，其"八"字已有作两点形者。

万邦治《秋树闲吟图》一轴，款作"石泉"二字。有一印"万邦治"三字，明院体画。又万邦正《寒溪钓雪图》一轴，款作"可山"二字，下一印"万邦正"三字，亦为明院体画。二人当是兄弟，盖俱为嘉靖以前画院中人。惜画史俱无记载，院体画不为后来士大夫所重，故多失记。如安正文、缪辅，当俱为宣德至天顺间画院作家，安工界画，缪善写鱼，亦俱无记载其名之处。

纪昀《试帖诗》手稿一卷，诗共十一首，其中有和御制诗，后附一启云："请为托相好代书。"诗稿作小楷，稚拙之至，与平日所见者全不类，此定是真笔。纪昀实不能书，即数行馆阁小楷，亦须请人代笔。世所流传其条幅楹联之类，可知其概非出于本人之手。即此手稿，亦极少见。

《文姬归汉图》
上的款识

金 张□ 文姬归汉图 吉林省博物馆藏

　　五德油画山水四段一卷，纸本。一、山海关澄海楼；二、木兰城；三、金山；四、海宁石塘。无款，后成亲王题："……甲辰之春，至江浙壮游，请御史五德画，五德擅泰西画法，时已七十余矣。"四段上各有图名，亦成亲王书，以纸本作油画，而山坡等处，又不尽用油彩。画颇新奇可喜。五德为满人，其画极少人知，当为中国从事油画之先驱。甲辰为乾隆四十九年，其时已七十余。当生于康熙末年，或出于郎世宁之门，然其画实视郎为清隽有味。

　　宋人《文姬归汉图》一卷，绢本，约尺许高，作人马，视卷差小无几，有小款一行"祇应司张□画"在后端。前后隔水有梁蕉林印，卷本身前端有"皇帝图书""宝玩之记"二印，后端款下有"万历之玺"一印，其前端二印亦万历印。此外，复有乾隆诸印及一题。《文姬归汉图》即乾隆所定名。张□无可考，按"祇应司"为金国内府机构，大致如清如意馆之类，容再考。此卷既

非宋人画，其所图亦非文姬归汉，金人每好作明妃出塞，如金人宫素然有《明妃出塞图》。此卷实与素然卷同一题材，其人物分布形状，与素然卷亦颇同，特无布景。宋时图写文姬归汉，绝不作如此铺陈。

李鱓《玉兰》《牡丹》两轴，李鱓经常署款作"李鱓"，但有时其"鱓"字不作"鱼"旁，而作"角"旁。按鱓音善，李鱓有一印，文曰"里善"，此盖取其姓名之谐音。而觯音支，与鱓纯属两事。因而或疑其若非先后易名，即有真伪之别。此《玉兰》《牡丹》两幅，其尺寸纸墨，俱出一式，实相联，是屏条中之两幅。在此两幅中，其署款一作"鱓"，一作"觯"，虽未著年月，然既是屏幅，显属同时，可知其书相异之体者，并无时间之先后，亦非真伪之关键。按南京出土晋谢鲲墓志，其"鲲"字作"角"旁。又《曹全碑》，"抚育鳏寡'之"鳏"字作"角"旁。看来作"觯"者仍是"鱓"字，特将"鱼"字写成"角"字。然鱓、觯为两字，固不同于鲲、鳏之作角旁耳。

苏东坡书诗一卷，《故宫已佚书画目》物。有黄琳、项子京、曾宾谷、张燕昌等藏印。按此卷已残，所书诗二，前一首诗题已失去，诗云："结庐得法仲长统，因病求闲马长卿。此日壶中聊取失，它年谷口尚留名。"第二首《过荐福用前韵》："唤客山中去，秋清属此晨。碧波涵日净，红叶陨霜新。世味老愈薄，交情久更亲。种莲开净社，兹事付吾人。"后梁山舟题四绝句：一、"唐朝秘书右军书，特数河南甲乙储。谁向百千年上见，只凭两日辨龙鱼。"二、"蜡纸相传玉局书，不须嫌说署名无。请看七十有四字，字字都如无价珠。"三、"妙迹难凭巧匠摹，神明意用总

《双勾着色竹》
上的刘秉谦
款识

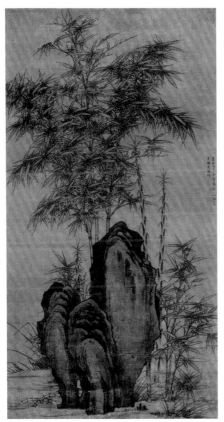

元 刘秉谦 双勾着色竹 旅顺博物馆藏

无余。若将偃笔求苏字，膺鼎何曾少墨猪。"四、"两诗不载东坡集，要补遗编纩爽余。墨汁淋漓墨痕聚，苏夫子后没人书。"梁山舟并题："芑堂明经以宋人无款诗笺见示，余定以为坡老无疑，因口占四绝句跋之，俟世之具只眼者同赏，时乾隆壬寅二七秋禊之日，山舟同书。"按此卷所书，稽其骨体神理与南宋范石湖笔如出一辙，而与东坡书势了不相涉，并世所传东坡、石湖书俱足为证。所书两诗不知何人诗，亦不见于石湖居士诗集中。

元刘秉谦双勾着色竹一轴，款两行："至正乙末春，寿阳刘秉谦为克明宪椽作。"下三印：一、"秉谦"，朱文；二、"刘氏子益"，朱文；三、"冰雪相看"，白文。此图结体较近李息斋，而细枝繁密，笔势健壮，神理之间，遂与息斋殊途。其下为坡石

丛草，草亦作双勾，极精美。并世所见刘画仅此一本，画史竟无传，其生平容当再考之。

文彭致项子京尺牍一卷，计数十通。函中所言，大都为项子京鉴定书画及介绍书画与项子京事。内一函云："吴人汤淮，装潢有父风。"时汤去嘉兴，文彭特为介绍于项子京："有中等生活，可委之装池。"按汤翰在嘉靖时为吴中名装手，宋徽宗《雪江归棹图》，当时即为汤所装。又尚有一装手名汤臣者，《清明上河图》之事，即为其所起，亦当时吴中名手。此汤淮装潢有父风，不知是汤翰，抑汤臣？

清许佑《杂花图》一卷，作乎己巳六月，没骨设色，与邹一桂、钱维城、汪承霈等进呈花鸟画，即后来所称之臣字款画极相似。按许佑，字弼臣，常熟人，曾为内庭供奉。款作己巳，为乾隆十四年，其时许佑已七十八岁，颇意如邹一桂等进呈之花鸟画，风格一致，如出一人手，而与其非进呈之作殊不类，或竟取如意馆中人画而各自署名耳。

孙龙《牡丹》一页，画伪。其对页有明末闽人陈衎，字磐生一题云，"孙痴龙，与林良同荐入直，为宣庙所重"云云，又尝见孙龙《花果》一卷，无款，有三印：一、"孙隆图书"，朱文；二、"痴"，白文；三、"开国忠敏侯孙"，朱文。卷后有董氏一题云："公讳龙，自号曰痴，工于绘事，宣宗章皇帝时洒宸翰，御管亲挥，公尝与之俱……己丑夏日跋于三山澹斋。"下二印：一、"君实董氏振秀"，二、"士赵顿淀董氏印信"。按历来叙说对孙龙颇略。或有谬误。据此卷及两题，所言如一，已非孤证，足以补画史之略，正画史之失。一、画史作孙隆、孙龙为两人，按世所传孙隆、

孙龙画，其风格绝无二致，可知隆、龙实即一人。二、证明孙龙是宣德时人。三、开国忠敏侯，《明史》作"忠愍"，当有误。

王守谦《群雁图》一卷，款署"癸酉春日，锦衣后人王守谦"。卷后陆世科一题，谓王字肖周，锦衣王谔之后，堇人。按癸酉为明崇祯六年。王守谦，画史亦无其名。

唐阎立本、褚遂良书画《孝经图》一卷，《故宫已佚书画目》物，重著色，同幅绢书共十八段，后孙退谷题，定为真本，其意甚坚。此卷不甚高，作人物不大，极精湛可喜，稽其画派，人物大似萧照《中兴祯应图》，盖亦南宋画院中人手笔，复检褚书，则其中"匡"字、"慎"字俱缺笔，尤可证其为南宋孝宗以后之笔。

宋赵大亨《薇省黄昏图》一页，款署"赵大亨画"四小字，在下端石上。石著石青色，已脱落，而款字墨色著绢素上，乃知是先书款而后著石青色者。在宋人画册中，此一形式为仅见。按米芾《画史》："王诜尝以二画见送，题勾龙爽画，因重背入水，于左边石上有'洪谷子荆浩笔'，在合绿色抹石之下。非后人作也。"是此书款式，在五代时即有，又不知是荆浩所自创否？大致至宋此式渐废，故绝不为人所注意。史称赵大亨与卫松同侍赵伯驹、赵伯骕作画，因得见前代画迹必多，故其书款，犹用旧法。

蓝瑛《春阁听泉图》一轴，款在右上角："春阁听泉，仿李咸熙画法，蓝瑛。"款旁又自题一诗，末云："辛巳冬杪……山尘社兄出予二十年时画题记……"云云。辛巳为崇祯十四年，其时蓝瑛年五十六，二十年时则此画当为蓝瑛三十七岁时所作。稽其骨体已非《芦乡杂卷》中之情意，已具其后来形体，唯布置、笔意视后来为繁密谨饬。陈老莲之山水，颇从此出。即龚半千浓

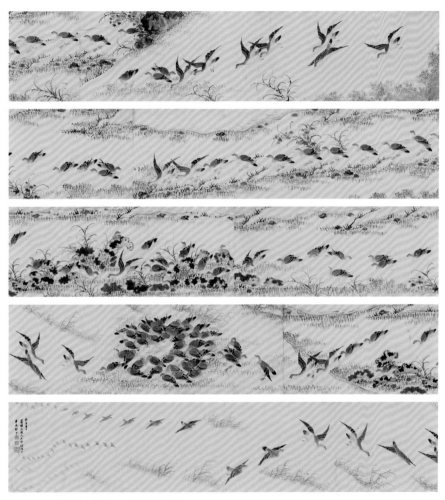

明 王守谦 群雁图 辽宁省博物馆藏

《薇省黄昏图》上的
赵大亨款识

宋 赵大亨 薇省黄昏图 辽宁省博物馆藏

宋 赵大亨 薇省黄昏图 辽宁省博物馆藏

墨山水，与此图亦大有合处，即樊会公、高岑辈亦与之风格攸同。
蓝瑛当明末开浙江一派，其影响所及，扬州之李寅一系，南京之
金陵画派、江北、江南，此二流俱以蓝瑛为渊源。

　　马和之《鲁颂》《周颂》《唐风》三卷，俱明项子京旧藏。《唐
风》有宋曾觌印，《周颂》有"纪察司"半印，《故宫已佚书画目》
物。按"纪察司"为明初内府诸司之一，其全名应为"典礼纪察司"，
盖职掌内府之书籍书画等。其在书画上盖印之办法，系与书画簿
相联，故书画上所见之印仅为左半，右半则在书画簿上。今日所
见元以前书画盖有此半印者，尚不太少，俱属一式无二。以论书画，

流传之绪，又皆依此半印以证其曾入明初内府，偶阅明沈德符《万历野获编》有一条云："严嵩、张居正被籍没后，其书画之属，凡严氏者有'袁州府经历司'半印，张氏者有'荆州府经历司'半印，盖当时用以籍记挂号者，隆庆初年出以充武官岁禄，遂流落人间"云云。因此颇有疑世所传之半印实非纪察司，而为袁州或荆州经历。然此半印，大都为印之小半，仅露"司印"二字，即间得见印之正半，则"纪"与"经"字同为"系"旁，而"察"字之"宀"与"历"字之"厂"，在半印上看来，殊可混淆，其余笔画，亦极难辨，以印在骑缝上，每不易清晰。此一疑问，久悬难决，近见《宋黄庭坚诗稿二种》，所书《寄贺兰铦诗帖》，前有半印，却为正半，且颇清晰，其"系"字下半字，则赫然为"察'字之左半，与"历"字绝无可相混处。不特此可为证，在元人《广寒宫图》右下角亦有此半印，则"纪察司印"四字俱全。"纪察"二字之能全见者仅此，以是证《野获编》之所记者，既与纪察司半印为两事，且亦绝未之见。

从上海博物馆所藏唐宋绘画论艺术源流

中国人民共和国建立十三年来，晚周的楚国帛画、汉唐之际的壁画陆续在墓葬中被发现，使中国绘画史填实了若干空白之点，使古代艺术的传统关系增添了新的证据。历来认为是从犍陀罗艺术而来的敦煌石窟壁画，也将改变这一论证。就从三代的玉器、青铜器上的花纹，汉晋的石刻画与砖画，也都足以证明是一脉相承的传统艺术。

一

上海博物馆在十几年中所收的古代绘画，其最早的为唐代孙位的《高逸图》卷与敦煌石窟所出的唐代佛画。这两幅作品，前者是士大夫画，后者是民间绘画。

绘画和文学一样，文学的源来自民间，士大夫画的源也来自民间。因而，士大夫画正是民间绘画的流。

唐张彦远《历代名画记》对绘画的论证是："自古善画者，莫匪衣冠贵胄，逸士高人，振妙一时，传芳千祀。非闾阎鄙贱之所能为也。"张彦远的论证，自然是出于他的阶级意识，然而有迹象表明民间绘画与士大夫绘画，早在唐以前便已合流了。

唐 孙位 高逸图 上海博物馆藏

　　记载与流传的画迹足以证明，士大夫绘画迅速发展，而民间绘画却逐渐衰落下去。这种趋势，看来是必然的。当封建统治阶级获得了政治经济的优越条件，而人民处于压迫和穷困的地位，绘画艺术也就不可能继续在民间有发展的条件与机会，只有让封建士大夫阶级来垄断独占了。

　　这种趋势从东晋开始明显起来。

　　据最早的绘画史，如南齐谢赫的《古画品录》，以三国吴的画家曹不兴开始。据《历代名画记》载，西晋卫协师曹不兴，张墨师卫协。《抱朴子》说，卫与张是当时并称的画圣，这些都是当时士大夫所推崇的大作家。

　　到东晋，顾恺之的绘画声望凌驾于他的前代作家之上。南齐谢赫批评了顾恺之的画笔，引起了后来很多人的义愤填膺。陈的

姚最、唐代李嗣真、张怀瓘都表示了他们的不平。然而顾恺之的历史评价，不仅在他的后代，即与他同时的谢安也曾推许他的绘画艺术"自苍生以来所未有"。所谓苍生以来，就连民间与士大夫都包括在内了。这里可以看出，顾恺之的绘画艺术已超越了他前代的成就而获得了高度的发展。试从顾恺之的《女史箴图》卷来辨认它的艺术表现，已更多地脱离了民间的习尚而独立了自己的门户。在当时，顾恺之的画笔是风靡一时的，瓦棺寺的《维摩诘像》，三天中收得了百万钱的参观费。顾恺之的画派，迅速的被广泛接受。如近年，南京西善桥南朝墓出土的砖刻画《竹林七贤与荣启期》，它的艺术风格显得与顾恺之的渊源极深。而山西大同石家寨北魏司马金龙墓出土的屏风漆画，与顾恺之的《女史箴图》为同一格局，就显得更明显。这说明绘画艺术发展到南北

东晋 顾恺之（传） 女史箴图（局部） 大英博物馆藏

北魏司马金龙墓漆绘围屏

朝，即使民间砖刻、漆画等等，已为士大夫画派所渗透。到了隋唐，它的体系，已脱胎换骨，已把民间的传统风规完全抛弃，而与士大夫画派，结下了它们之间的亲密关系。

以敦煌石窟的壁画而论，从北魏到隋开皇为止，都可以看出传统的民间渊源。而开皇以后到唐朝一代，绘画转变的角度异常突出。这种突变，在石窟中几乎无法来找寻它的渊源因素。但是，以顾恺之《女史箴图》和砖

南朝 竹林七贤与荣启期画像砖

刻的《竹林七贤图》和屏风漆画来互相引证，就不难辨认士大夫
画派的流风，到隋开皇以后，也传播到了敦煌石窟的壁画上。传
统的民间绘画艺术，至此已为士大夫画派所代替了。

顾恺之以后，循着他的艺术途径，士大夫画蓬勃地发展起来。
《历代名画记》所记的"师资传授南北时代"，晋以后，历齐、梁、陈、
隋、唐，父传子，子传孙，师传弟子，一传再传，或亲授，或私
淑，到唐代，是士大夫画派的全盛时代。前有阎立本，后有吴道
子，唐长安净土院的金刚变、安国寺的释天等及西方变，都是吴
道子与画工合作的作品。从绘画艺术角度而论，就说明画工的艺
术风貌已与吴道子的画派混而为一了。米芾曾说："唐人以吴（道
子）集大成而为格式，故多似。"可以想见吴道子以后的人物画，

南宋 佚名 人物故事图（局部） 上海博物馆藏

或多或少都是吴的画格了。不论是壁画，抑或是纸或绢画；不论是士大夫画，抑或是民间画，它的体系都是出于士大夫的画派，不再是独立的民间绘画的艺术传统。上海博物馆所藏的敦煌唐代佛画，可绝没有丝毫隋开皇以前壁画上民间传统的情意，而是与壁画上的唐画风格一致的。

从唐到北宋，李公麟的画派笼罩了当时的画坛。他的艺术地位等同于唐代吴道子，而画派也正是从吴道子而来。上海博物馆所藏的李公麟《莲社图》卷，见于高士奇《江村销夏录》，是流传有绪的作品。虽然不是真迹，却不失李公麟的原意而艺术性较高的宋人摹本，其中布景与宋乔仲常《后赤壁赋图》相似。乔仲常的画派出于李公麟，作为论证李公麟的流派风格，依然起着历史的作用。这一图与并世所传的《五马图》的风调不同，而与《临

韦偃牧放图》的性格较近。《五马图》是他"行云流水有起倒"的笔势所自创的格调，而《莲社图》与《临韦偃牧放图》是圆润的骨体，还含有唐人的情意。现在所见到的李公麟画迹，正有这两种风貌。李公麟虽然确立了自己的风范，但米芾对他的画格仍然表示"李曾师吴生，终不能去其气。"也正说明了北宋绘画的艺术风尚。

南宋一到临安，艺术空气就改变了局面，一种豪放的格调滋生起来，迅速地代替了北宋的艺术情意。这一格调的风气为李唐所开，而笼罩了画院。在当时以投降为上策的政治局面，这一豪放气格的产生，虽然出于皇帝的画院，但与民间的郁结之气似乎不能毫无关涉。李唐的《采薇图》，不正是对当时投降派的讽刺吗？

《望贤迎驾图》《人物故事图》《八高僧故事图》《罗汉图》，从上海博物馆所藏这些南宋人的画笔来看，都足以说明这一代的艺术风尚。《望贤迎驾图》是描写唐安史之乱后，唐肃宗李亨迎接从四川返回长安的父亲玄宗李隆基过望贤驿的情状，是一幅历史题材的艺术杰作。当时正值宋徽宗赵佶、钦宗赵桓被金人掳去，通过对这一历史事件的描写，不能不令人意识到它的含意。

而《人物故事图》所描写的情景，有许多迹象表明，可能是以宋高宗赵构未做皇帝时，出使金国的事迹为题材，如《中兴祯应图》之类的描写，《中兴祯应图》为当时昭信军节度使曹勋所编，共十二段，现在还流传有一卷是南宋萧照所画的。《人物故事图》可能也是同一题材中的一本，因为当时所画的，并不仅仅是萧照的一卷，萧照与李嵩相传还合写过一卷。这样看来，这一颂扬皇帝的题材，当时是分别画了好几本的。

南宋 梁楷 八高僧图 上海博物馆藏

在南宋豪放的风气中，梁楷的画派是特别豪放的格调，但也是工整之后的变格。在他的画迹之中，可以看出他的先后演变之迹。传世的梁楷作品，可以确信的大致不超过十五件，如《祖师图》《寒山拾得图》《李白行吟图》等，都是他的所谓"减笔"。而《泼墨仙人图》奔放到以泼墨的手法来描写，这又是梁楷的奇特创格。但梁楷的《释迦出山图》就与他的"减笔"有异，而是比较工整的体裁。"减笔"正是从这一形体之后所形成的。上海博物馆的《八高僧故事图》与《释迦出山图》的风格完全一致，无疑也是梁楷较早的手笔。

《望贤迎驾图》与《人物故事图》都是铺陈繁密的工整之作。豪放是南宋画风气的总趋向，而工整的描写与豪放的气格也不是绝对对立的。如上述两图的气格可以辨明《望贤迎驾图》比《人物故事图》要豪放些，与《八高僧故事图》属同一类型，都鲜明地显示了它的时代性，而《罗汉图》描绘深刻和豪放雄健的格调，还饶有唐人的气氛，与上述几图的形体有别，是南宋时代风气中某一个人的风格。

二

作为人物画的布景点缀的山水，发展到隋唐，也已是完全脱离了附庸地位而分科独立起来。虽然在六朝晋齐之间，如顾恺之、宗炳等已从事专门的山水描写了。但是这些远古的画迹已绝无流传。姑不论六朝，就是隋唐，元初的赵孟頫便已慨叹于王维、李思训、李昭道、郑虔等的画迹"不能一二见"。而米芾在北宋也已感到五代末期李成画笔的稀少，而要作"无李论"了。到今天

来论远古的山水画的艺术源流，就苦于不太真切了。

然而，从敦煌壁画上北魏以来佛教画中的山水布景，可以看到它与汉砖画上的形式是一脉相承的，也与《历代名画记》"魏晋以降，名迹在人间者，皆见之矣。其画山水，则群峰之势，若钿饰犀栉，或水不容泛，或人大于山，率皆附以树石，映带其地，列植之状，则若伸臂布指"这一叙述相符合。看来士大夫画，还从属于民间绘画的范畴。

敦煌壁画中的山水，绝无纯用墨笔的。墨笔之于着色是后起。看来着色画是民间绘画的传统，而水墨画是士大夫的产物了。

唐人的水墨画现在已绝无流传，所能窥见一斑的，是唐梁令瓒《五星二十八宿神形图》中的山石与孙位《高逸图》中的湖石。从开元天宝到唐末水墨画的形式与风貌，只有这几块墨石透露了一点消息。

宋人尚论的山水画派是唐王维、五代荆浩、关仝、李成，南唐董源、宋巨然、燕文贵、范宽、郭熙、王诜。以流传可信的画迹而论，就只有董源、巨然、燕文贵、范宽、郭熙、王诜了。

在当时，范宽与李成同是出于荆浩、关仝。从荆、关所流衍的范与李，却是两种截然不同的风貌。王诜曾把他们比作"一文一武"，说李成是文而范宽是武，李是秀润的格调而范是雄杰的气势。

这"文"派的画迹，当米芾之时，就要作"无李论"，到现在就真是"广陵散"了。李成的继承者是郭熙与王诜。据黄山谷说，郭熙因在苏才翁家摹六幅李成骤雨，从此笔力大进。而米芾称说王诜的画"皆李成法也"。郭熙、王诜的画传世还多，

北宋 王诜 烟江叠嶂图（水墨本） 上海博物馆藏

北宋 王诜 烟江叠嶂图（青绿本） 上海博物馆藏

因而这"文"派的源虽绝而流尚存。

上海博物馆所藏郭熙画迹有二:《古木遥山图》与《幽谷图》;王诜画迹有《烟江叠嶂图》,原都是北宋宣和内府所藏。

以论两轴郭画的相异之点,《古木遥山图》属于平远之景,而《幽谷图》属于高远之景。这正是郭熙自己所论"三远"的艺术表现。而前者的笔墨比后者的偏于柔润的一面。因而这两图的风貌就显得稍有不同,但其实它的骨体是一致的。

王诜的画派有二:一是着色的,一是水墨的。《烟江叠嶂图》是着色的,比较工整。与他的水墨画如《渔村小雪图》不同。着色的情调凝重而水墨的情调爽秀。王诜与郭熙的水墨画在形式上有某些共同点,而笔墨的情态却完全两样。郭熙的气格属于雄健。要探求李成的画格,看来就在于郭熙与王诜的某些共同之点。

李成与范宽,只是北方的主流,在南方,以南唐为主的"江南画"与北方的是完全不同的体制。

北宋人经常把"江南画"看作唐人或唐王维。米芾论唐杜牧所摹顾恺之维摩说:"……其屏风上山水林木奇古,坡岸皴如董源,乃知人称江南画,盖自顾以来皆一样,隋唐及南唐至巨然不移,至今池州谢氏亦作此体。余得隋画《金陵图》于毕相家,亦同此体。"江南画的体系是如此,可笑的是董其昌的南宗、北宗之论,他把董源、巨然列为南宗,而将南唐画院学生赵幹列为北宗,传世的赵幹《江行初雪图》与董源的《寒林重汀图》是一脉相承的。赵幹正是江南画的嫡系,怎么能将董、巨与赵分成二南一北?真是"不辨仙源何处寻"了。

米芾称说董源画"平淡天真多,唐无此品,在毕宏上。近世

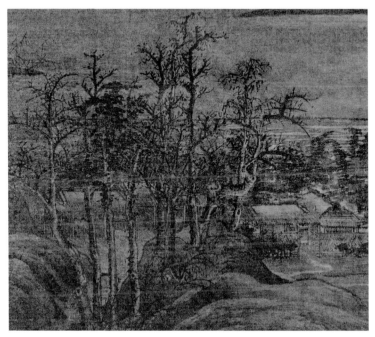

五代 董源 《寒林重汀图》中的树木

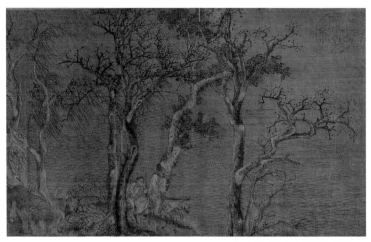

五代 赵幹 《江行初雪图》中的树木

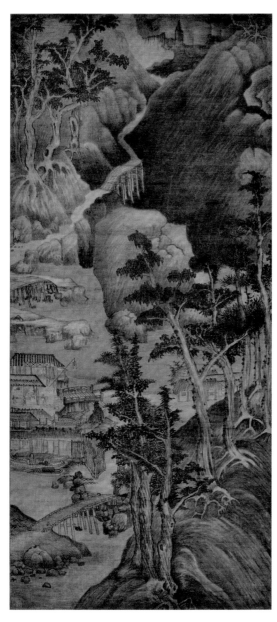

五代 董源（传） 溪山行旅图 美国佛利尔美术馆藏

五代 董源 龙宿郊民图 台北故宫博物院藏

神品，格高无与比也"。董源画格，现在所见到的有两种：一种
是上海博物馆所藏的《夏山图》，用点子特多，描写一片江南的
景色；另一种是不用点子，如半幅《溪山行旅图》与《龙宿郊民图》。
巨然的画格从董源而来，接近于后一种，与前一种的关系是很疏
远的。巨然画派的风貌现在所见到的是一种，也可以说是两种：《层
岩丛树图》是一种，上海博物馆所藏的《万壑松风图》是一种。《层
岩丛树图》是米芾所说"矾头太多"的少年之作。《万壑松风图》
是米芾所推许的"平淡趣高"的晚年之作。

五代 董源（传） 夏山图 上海博物馆藏

五代　巨然　层岩丛树图　台北故宫博物院藏　　　　五代　巨然（传）　万壑松风图　上海博物馆藏

南宋的山水画于北宋的北方与江南两大画系而后，别开天地，与人物画一样趋向于清旷豪放的一路，在当时是耳目一新的画派。

李唐成了南宋的祖师。南宋初期的山水画家，虽然也仍有走北宋路子的，如上海博物馆藏朱锐《盘车图》，是郭熙的体系。另一件，佚名的《溪山风雨图》还带有燕文贵的风调。但总的趋向，已是李唐所开的风气了。

李唐的风格，从现在遗存的画笔中可以见到有两种：《万壑松风图》《江山小景图》与《烟岚萧寺图》，还具有范宽的骨体，是他前期的作品。这些作品也足以证明李唐的画派，其源出于范宽。李唐写过这样一首诗："雪里烟村雨里滩，看之容易作之难。早知不入时人眼，多买胭脂画牡丹。"如《清溪渔隐图》那种阔略豪

宋 佚名 溪山风雨图 上海博物馆藏

放的骨体，看来就是"不入时人眼"的后期格调了。然而他又哪里知道，就是这"不入时人眼"的格调，却开启了南宋一代的画风。

上海博物馆所藏的马远《倚松图》《四段雪景图》，明显地显示了与李唐的渊源关系。形成了南宋院体的中坚。而《山楼来凤图》，从它的风骨而论，也可以断定是出于马远的手笔。至于赵葵《杜甫诗意图》和其他的南宋山水，都反映了李唐画风在南宋的总趋势。

三

唐以后，花鸟画之盛，不在五代而在十国的蜀与南唐。蜀的黄筌与南唐的徐熙，前者是双勾轻色，而后者是落墨写生，是两种截然不同的体系。北宋初，翰林图画院领导了绘画艺术。当时画院以黄派为主，而徐熙的落墨初视为粗野，在摒斥之列，虽然宋太宗推崇徐熙说"吾独知有熙矣，其余不足观也"，也没有能改变画院的风气。直到崔白、吴元瑜等画派的兴起，画院的艺术趋向又从黄转移到崔、吴。然而崔、吴与黄的风格不同，也没有如徐熙落墨那样大的距离。上海博物馆藏宋徽宗赵佶《柳鸦芦雁图》，雄健的笔墨与对真实的描写，在当时是一种奇特的风格。然而总的看来，它的关系还是与崔、吴较近。徐熙落墨的画派，早已绝响了。

南宋的人物和山水，与北宋完全改道易辙，而花鸟的趋向，纵然笔墨有别，却与北宋的形体距离不远。双勾着色的描绘形式在继续前进，只有梁楷、牧溪纵横豪放，是别开生面的格调。上海博物馆藏李迪《雪树寒禽图》、林椿《梅竹蜡嘴图》、李嵩《花篮图》

南宋 马远（传） 山楼来凤图 上海博物馆藏

北宋 赵佶 柳鸦芦雁图 上海博物馆藏

柳絲蘆葉粗之繪鴉
意雁姿細之蔘植物
無情死物有寫真堂
示在岌乎　本於花
亭檀傳神近似溯江
歸根真一例入溯能
與妙其另弓雅主和
賓柳合藏鵒蔘聚
鵟天終位置作縷雒
蔡桌王艤偌禹相何
獨用人識乃乘
庚子仲夏雨乞

以及其他的南宋花鸟画。这些后来称为院体画的，无不是北宋的继续。

而在画院之外，梁楷、牧溪之外的一种水墨画派在骚人墨客、隐逸之士中发展起来，江南的扬无咎是创始者。这一画派讲求笔墨标格，强调花竹清意逼人的高华情韵。它的渊源，据说是从北宋文同与华光仲仁而来的。宋晁以道诗："画写物外形，要物形不改。"诗意是：画主要在于写物的情，但又要不改物的形。北宋到南宋的院体是这一描绘方式。而扬无咎的画派，强调用笔墨来描写物情，对物形就较多作有机的概括。它的艺术主旨，正是后来的士大夫画所推崇之点。当时继承他的有徐禹功、汤叔雅、赵孟坚等。上海博物馆所藏赵孟坚《岁寒三友图》，他一生追求的扬无咎的画格，从这一图可以看出它的渊源关系。

南宋 林椿 梅竹寒禽图 上海博物馆藏

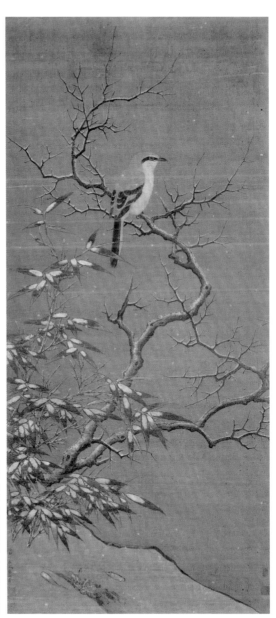

南宋 李迪 雪树寒禽图 上海博物馆藏

南宋 赵孟坚 岁寒三友图 上海博物馆藏

赵孟坚所经常描写的是兰、竹、松、梅与水仙。这些作品，传世都有，而以水仙为多。这一画派的主要之点在于笔法的修养和气清格高的笔墨表现，以书画为同源。书画同源，在唐代就已提出这个论点。在绘画的一方面而言，正是指笔法。赵孟頫有诗云："石如飞白木如籀，写竹还于八法通。若也有人能会此，方知书画本来同。"然而，所谓"千古不易"的笔法也有它时代的演变、个性的异同。从晋唐以来，直到南宋，从民间绘画到士大夫绘画，从人物、山水到花鸟，其中笔墨的演变，是丰富而繁杂的。而到扬无咎这一派，所崇尚的既不是工整又不是全然的豪放，在当时是一种新的情意。总之，这一派以笔墨的修养居于首要地位。扬无咎传世的梅花有三图，都显示了笔墨个性与描写特色。他以不

同的笔法来对待梅的干、枝与花；以苍老的笔表现干，圆润的笔表现枝，秀劲的笔表现花。因而他不强调笔的修养，就无从来确立自己的画派。赵孟坚的画笔，也无不是这一主旨与表现方式。他擅于描写水仙，那就比他所写的松针更需要劲挺如钢丝的描笔。这是最见笔的修炼工夫的表现，是他描写水仙的主要之点。

见于《南画大成》而后有京口顾观题的赵孟坚《水仙图》卷，是明代大鉴藏家项子京的旧藏，传世的名迹。然而从这一画派的艺术旨趣和赵孟坚的艺术风貌来辨析这卷《水仙图》卷，它却是一件伪本。它的细弱无力的描笔，可以想见执笔临笺彷徨失措的情态，是与赵孟坚的笔墨习性完全不相容的。笔墨无灵，至多也只能是从真本所翻出而已。

赵孟坚还有两卷《水仙图》，一卷写两株，一卷写三株，而题着同一首诗："步袜无尘淡净妆，翩翩翠袖恼诗肠。水仙只咽三清露，金玉肌肤骨节芗。"那两株一卷的，款署"子固"，三株一卷的，款署"彝斋"，而印着相同的三印，也都为项子京所藏。这两卷的笔墨习性，描绘的情态完全一样。它所用的劲挺的描笔，与所表达的水仙咽露的情意，比见于后有京口顾观题的那卷《水仙图》的艺术表现，孰高孰低呢？与赵孟坚的笔墨习性，孰是孰非呢？说是赵孟坚会有如京口顾观题的那卷《水仙》出现，是不堪想象的。

南宋花鸟画在当时，院体的声势虽盛，而南宋以后，已不为士大夫的青眼所顾，后来居上的却是扬无咎的流派了。

以上所论及的仅就上海博物馆的一部分藏画而有所伸引。自然，这不是全面的。

清代的两大鉴藏家

历久以来，古典的法书名画成了珍贵的文物遗产。由于书画家从事临摹，骨董商借之牟利，这些法书名画就产生了真伪问题。因此，历来的一些爱好书画的人士，要收藏与欣赏这些法书名画，就得通过它本身的艺术或它本身艺术之外的一些旁征曲引来辩证认识它的真和伪。因此，又产生了各种鉴别的方法与观点。

宋、元、明、清历代的鉴赏家、收藏家，有的竭其一生的智力从事于书画艺术的研究。有的尽其一生的财力，从事于这些书画的收藏，争奇炫异，著录成书。历代以来，各家著录的卷帙是相当浩繁的。因此，一些法书名画，通过历代鉴赏家、收藏家的流传而历见于著录的，对之后的鉴赏家、收藏家在真伪的辨别上，得到了很大的帮助，甚至起了决定性的作用。

北宋 赵佶《雪江归棹图》上的梁清标"苍岩子"印

北宋 赵佶《雪江归棹图》上的梁清标"蕉林鉴定"印

北宋 赵佶《雪江归棹图》上的梁清标"观其大略"印

北宋 赵佶《雪江归棹图》上的"梁清标印"印

以清代来说，鉴赏家与收藏家很多，而特别被推崇的，是梁蕉林与安仪周。

梁蕉林，名清标，直隶正定人，在康熙时做过保和殿大学士等职。他生在明代大鉴藏家项元汴、董其昌之后。明亡国后，这些鉴藏家和明朝内府的收藏遂遭流散。唐、五代、宋、元、明的名迹归到他手里的，是相当丰富的。可惜他没有著录，而历代书画上留存有他的收藏印鉴的，现在可见到的还不太少。

历代的一些著录成书的收藏家们说，他们的收藏并不一定件件都真或件件都是真而精的。而经过梁蕉林收藏的书画，几乎无一件不是真迹，而且大多都是稀世之宝。这说明他不但是一位有名的收藏家，而且是一位杰出的鉴赏家了。

安仪周，名岐，号麓村，曾在纳兰明珠家做过事，是满族八旗之外的"包衣旗"，后来做过盐商，对于历代法书名画，收藏很富，并且编著了著录《墨缘汇观》。端方的《墨缘汇观》叙文，说安岐的"收藏之富，几与士大夫相颉颃，以故海内法书名画之归麓村者，若龙鱼之趋薮泽也"。而安仪周自己的序文中则说："凡有古人手迹得其心赏者，必随笔录其数语，存贮笈笥，以备粗为观览。忽忽年及六十，回忆四十年所睹，恍然一梦，感今追昔，不无怅然。"序文作于乾隆壬戌（1742），那时他已六十岁。从他的文辞看来，那种低徊三叹，说明在他六十岁时，他四十年来费尽精力、财力所聚的古书画大多已经流散而不复为他所有了。据端方所记，安岐的收藏，精好的进入了乾隆内府。现在从《石渠宝笈》中，还能查考得出曾经其收藏者。其余散在江南的有很多。而在太平天国时，遭兵火毁了的也有不少。以现在国家博物馆里

五代 董源
《潇湘图》上的
安岐"仪周鉴赏"印

五代 董源
《潇湘图》上的
安岐"朝鲜人"印

五代 董源
《潇湘图》上的
安岐"安岐之印"印

五代 董源
《潇湘图》上的
安岐"麓村"印

的、私人手中的以及流出国外的来估计，曾为《墨缘汇观》所载的，其中不少还是存在的。

《墨缘汇观》所载的古书画，上自三国的魏，下至明代末期的书画都有，而且大多是些难能可贵的精品。这也同样说明安岐不但是有名的收藏家，而且是杰出的鉴赏家了。

安仪周从小就爱好古今书画，经过几十年的经验积累，在书画真伪的鉴别方面是有高度水准的。但是，根据现在所见他所收藏过的古书画，其中仍有伪品。不过，总体说来，他的收藏大多是了不起的珍宝。"智者千虑，必有一失"，因此，即便是一位杰出的鉴别家，也不可能绝无丝毫的错误。我们所见到的梁蕉林的收藏，由于他并没有著录，也无从知道他对鉴别的意见。但在他数目不小的收藏之中，连一件也没有鉴别错误的，料想也是不至于的。

梁蕉林与安仪周这两位杰出的鉴藏家，他们的鉴别能力虽然都高，可是他们的鉴别方法与观点显然有所不同。安仪周所收藏的书画，一定是完好而不敝旧，经过前代名家的收藏和著录以及有前代名贤的题跋或歌咏。而梁蕉林的收藏，如前面所叙说的也有，而敝旧的、生冷未见过著录的，以及毫无前贤题跋、歌咏的

也有。通过上面所说的情况，安仪周的鉴别似乎有所依傍，需要前人来替他"保镖"，显得没有十分的把握。但这是一般收藏家比较精明的方法。梁蕉林的观点并不在于依靠"保镖"，因而不在乎书画的新旧，也不在乎前贤题跋、歌咏之有无，主要是鉴赏书画本身的艺术。具备了对艺术性的充分理解。因而梁的这一方法，比安的要正确得多了。

编者按：本文发表于 1957 年 4 月 14 日《文汇报》。

附录一

评台北故宫博物院编《故宫名画三百种》

清代经过了近三百年的统治，在内府里，单是文物，真是集天下之珍奇瑰宝，即法书名画，特别在乾隆六十年中尽情搜罗稀世之品，从《石渠宝笈初编》《石渠宝笈重编》《石渠宝笈三编》所载（其中尚有前后三编所未列者），高度集中，于此可见。这些宝藏封锁在宫廷内院数百年，除了少数的皇亲国戚、王公大臣以及文学侍从之外，世间哪得闻知！从而失去了书法、绘画传统的普遍认识，促使清代书法、绘画艺术的萎靡不振，这也是一个因素。当八国联军入侵北京，内府的文物遭到破坏和盗窃，接着溥仪这个垮台皇帝，以赏溥杰为名，连续不断地私运出宫，单是书画达一千数百件，陆续散卖。继又盗往长春，再从长春伪宫流出，或遭毁灭，或被盗卖，还有一些至今下落不明，有一部分算是重归人民的手中。几次浩劫，这座皇家宝库，"眼看他，楼塌了！"

此三百种，二十余年前，其中部分曾先后寓目，当时匆匆浏览，未得深研，越时既久，日就淡漠，不复省忆，画册印制虽好，然缩本与原迹，出入殊大，精粗真赝，凭以论列，不能无失，初步作此整理，示其大略而已。

《故宫名画三百种》第一册

1. 唐阎立本《职贡图》卷，不真，当是北宋伪制，未著录。

2. 唐阎立本《萧翼赚兰亭图》卷，画颇佳，气格恢弘，然非阎笔，或为晚唐之作。

3. 唐李思训《江帆楼阁图》轴，非唐画，然颇古，当为宋时所伪造，如明清之"苏州片子"。

4. 唐李昭道《春山行旅图》轴，非唐画，与前图同为伪造之作。

5. 唐《卢鸿草堂十志图》卷，十页，盖明人所摹制，后杨凝式、周必大题，真。

6. 唐张萱《明皇合乐图》册页，明人画。

7. 唐韩幹《牧马图》册页，此画极好，宋徽宗题亦真，然非唐人笔，颇疑此盖宋徽宗时画院中人所摹，宋徽宗据真本为题耳。尚有唐韩滉《文苑图》册页，亦有宋徽宗题，与此为同一情况，此二图并有"集贤院"墨印，按此为南唐内府印，后经流散，北宋时即在赵大年家，殊不足为真迹之佐证，且印之真伪，尤莫辨耳。

8. 唐韦偃《双骑图》册页，伪制极劣，有明初内府"纪察司"半印，向所见书画有此印者，大致尚不恶，似如此伪劣者，尚为初见。

9. 唐周昉《蛮夷职贡图》册页，盖是残片，格调殊高古，近唐或稍后。

10. 唐戴嵩《斗牛图》卷，伪，劣，未著录。

11. 唐刁光胤《写生花卉册》十页，明代伪制。

12. 唐胡瓌《回猎图》册页，明人画。

13. 唐人《雪景图》轴，伪制，或在宋明之间，属"苏州片子"之类。

14. 唐人《湖亭游骑图》轴，明人画，未著录。

15. 唐人《仿顾恺之洛神图》册页，有旧本，宋摹。

16. 唐人《仿展子虔人物图》册页，明人画。

17. 唐人《明皇幸蜀图》轴，宋人伪造之唐画。

18. 五代李赞华《射骑图》册页，极好，五代似可信。

19. 五代荆浩《匡庐图》轴，当属唐宋之际画，宋人中未见此画派，或言是元人盛子昭，可笑。

20. 五代关全《山溪待渡图》轴，范宽笔，或言是燕文贵，非是。

21. 五代关全《关山行旅图》轴，盖元时笔，非大家之作。

22. 五代关全《秋山积翠图》轴，极好，北宋前期画，或言是李成，李成似非此格调。

23. 五代李坡《风竹图》轴，元人画。笔意有稍似赵孟頫处，或言是南宋人画，然焦墨枯笔，元以前未见有此格调，似仍以元人为近似，未著录。

24. 五代董源《龙宿郊民图》轴，真，传世名作。

25. 五代董源《洞天山堂图》轴，元人笔，未著录。

26. 五代巨然《秋山问道图》轴，真，传世名作。

27. 五代巨然《秋山图》轴，元吴仲圭笔。

28. 五代巨然《层岩丛树图》轴，此盖米芾所谓巨然少年时矾头太多者。

29. 五代巨然《萧翼赚兰亭图》轴，与《层岩丛树图》同一风格。

30. 五代巨然《溪山林薮图》轴，南宋江参笔。

31. 五代巨然《囊琴怀鹤图》轴，元盛子昭笔。

《故宫名画三百种》第二册

32. 五代赵幹《江行初雪图》卷，真。

33. 五代周文矩《明皇会棋图》卷，似元人笔。

34. 五代郭忠恕《雪霁江行图》册，当是残片，宋画，宋徽宗题，伪。

35. 五代赵嵒《八达游春图》轴，似宋人，未著录。

36. 五代徐熙《玉堂富贵图》轴，宋时所谓之"装堂""铺殿"画，然此图非宋，盖明代所伪制。

37. 五代赵昌《岁朝图》轴，与上徐熙画为同一情况。

38. 五代邱文播《文会图》轴，人物与世所传《北齐校书图》同一粉本，或亦为宋摹。

39. 五代黄居寀《山鹧棘雀图》轴，真。左右两飞小鸟，殊非原笔，不识何故。

40. 五代《丹枫呦鹿图》轴。

41. 五代《秋林群鹿图》轴。以上二图，为一人手笔，画法似壁画，不在宋下。

42. 五代《雪渔图》轴，此盖明人所伪造，亦属"片子"之类。

43. 北宋李成《寒林图》轴，宋明之间。

44. 北宋李成《瑶峰琪树图》册页，旧伪物。

45. 北宋李成《寒林平野图》轴，元明之间。二十年前在北京厂肆亦见一轴，画与题与此悉同，唯少乾隆题耳，可知当时作伪，同样者同时不止作一本。

46. 北宋范宽《溪山行旅图》轴，传世范宽画笔，此为代表。

47. 北宋范宽《溪山行旅图》轴，此为上图摹本，或言是清

王翚所摹，当是。

48. 北宋范宽《雪山萧寺图》轴，旧摹本，且非宋人笔。

49. 北宋范宽《临流独坐图》轴，画颇好，然非范宽，当为南宋人摹本。

50. 北宋范宽《秋林飞瀑图》轴，南宋画。

51. 北宋惠崇《秋浦双鸳图》册页，南宋画。

52. 北宋祁序《长堤归牧图》轴，伪，劣。

53. 北宋燕文贵《溪山楼观图》轴，真，有款"翰林待诏燕文贵笔"。

54. 北宋燕文贵《三仙授简图》轴，明人画，未著录。

55. 北宋易元吉《猴猫图》卷，伪，南宋画，宋徽宗题伪。

56. 北宋王凝《子母鸡图》册页，伪，不早于明。

57. 北宋许道宁《关山密雪图》，画笔殊好，或为清人笔。

58. 北宋郭熙《早春图》轴，真。

59. 北宋郭熙《山庄高逸图》轴，明人画，似李在辈画笔，未著录。

60. 北宋郭熙《关山春雪图》轴，真笔。

61. 北宋郭熙《山水图》轴，明人画。

62. 北宋崔白《芦雁图》轴，北宋画。

63. 北宋崔白《双喜图》轴，崔白画之唯一可信者。

64. 北宋燕肃《寒岩积雪图》轴，伪，明后期画。

65. 北宋文同《墨竹图》轴，真，米芾谓"以墨深为面淡为背，自与可始也。"可从此图证之，未著录。

66. 北宋文同《画竹》册页，真。

67. 北宋李公麟《免胄图》卷，非李公麟笔，款亦伪。

68. 北宋王诜《瀛山图》卷，伪，极似钱舜举，然笔势似不类。

69. 北宋晁补之《老子骑牛图》轴，伪，明人。

70. 北宋米芾《春山瑞松图》轴，伪，元明之间。

71. 北宋徽宗《蜡梅山禽图》轴，真。

72. 北宋徽宗《红蓼白鹅图》轴，或非是。

73. 北宋徽宗《溪山秋色图》轴，伪。

74. 北宋徽宗《文会图》轴，真，此盖当时画院中人笔。

75. 北宋扬无咎《画竹》册页，真。

76. 辽萧瀜《花鸟》轴，明人画，未著录。

《故宫名画三百种》第三册

77. 南宋李唐《万壑松风图》轴，真。

78. 南宋李唐《清溪渔隐图》卷，真。

79. 南宋李唐《雪江图》轴，非李唐，似南宋。

80. 南宋李唐《江山小景图》卷，真。

81. 南宋李唐《灸艾图》轴，明人画，人物殊佳，未著录。

82. 南宋江参《千里江山图》卷，真。

83. 南宋江参《摹范宽庐山图》轴，伪，与范宽《行旅图》为同一人手笔。

84. 南宋马和之《古木流泉图》册页，真。

85. 南宋萧照《山腰楼观图》轴，真。

86. 南宋李迪《风雨归牧图》轴，真。

87. 南宋阎次平《四乐图》轴，此是袁江叔侄画笔，未著录。

88. 南宋林椿《十全报喜图》轴，明人画。

89. 南宋赵伯驹《海神听讲图》轴，南宋或稍后。

90. 南宋苏汉臣《秋庭婴戏图》轴，南宋画。

91. 南宋刘松年《醉僧图》轴，真。

92. 南宋刘松年《天女散花图》册页，南宋画。

93. 南宋马远《华灯侍宴图》轴，真，上端为宋理宗杨皇后题诗。

94. 南宋马远《秋江渔隐图》轴，明人画。

95. 南宋马远《山行春行图》册页，真。

96. 南宋夏圭《西湖柳艇图》轴，南宋画，郭畀题伪。

97. 南宋夏圭《溪山清远图》卷，真，未著录。

98. 南宋陈居中《文姬归汉图》轴，南宋画。

99. 南宋马麟《静听松风图》轴，真。

100. 南宋梁楷《泼墨仙人图》册页，真。

101. 南宋牟益《捣衣图》卷，真。

102. 南宋法常《写生》卷，四段，世传此卷为法常真迹，实为摹本，殊非真笔，法常画俱在日本，如《鸲》《猿》《鹤》等图，实与此卷大异其趣，无可附会也。

103. 大理国张胜温《画梵像》卷，三段，真。

104. 南宋钱选《卢仝煮茶图》轴，伪。

105. 南宋钱选《秋瓜图》轴，真。

106. 南宋钱选《荔枝图》轴，伪。

107. 南宋钱选《牡丹图》卷，伪，摹本。

108. 南宋赵孟坚《岁寒三友图》册页，真。

109. 金武元直《赤壁图》卷，真。

110. 宋人《雪图》轴，似北宋。

111. 宋人《折槛图》轴，南宋或稍晚。

112. 宋人《却坐图》轴，似明人。

113. 宋人《梅竹聚禽图》轴，北宋。

114. 宋人《翠竹翎毛图》轴，似北宋，未著录。

115. 宋人《枇杷猿戏图》轴，北宋，此盖檞树，非枇杷。

116. 宋人《子母鸡图》轴，似南宋。

117. 宋人《平畴呼犊图》轴，南宋，未著录。

118. 宋人《维摩图》轴，宋明之间。

119. 宋人《山花墨兔图》轴，南宋。

120. 宋人《溪山暮雪图》轴，南宋，极好。

121. 宋人《松泉石图》轴，南宋。

《故宫名画三百种》第四册

122. 元赵孟頫《重江叠嶂图》卷，真，未著录。

123. 元赵孟頫《鹊华秋色图》卷，真。

124. 元赵孟頫《窠木竹石图》轴，真。

125. 元赵孟頫《临黄筌莲塘图》轴，似元人。

126. 元赵孟頫《鱼篮大士像》轴，伪，极劣。

127. 元管道升《烟雨丛竹图》卷，真。

128. 元管道升《竹石图》轴，真。管似不能画，并赵孟頫所代笔。

129. 元高克恭《云横秀岭图》轴，真。

130. 元高克恭《雨山图》轴，伪。

131. 元高克恭《云峦飞瀑图》轴，伪。

132. 元李衎《双松图》轴，真。

133. 元陈琳《溪凫图》轴，真。

134. 元赵雍《骏马图》轴，真，未著录。

135. 元刘贯道《元世祖出猎图》轴，真，未著录。

136. 元王渊《秋山行旅图》轴，伪。

137. 元王振鹏《龙池竞渡图》卷，真。

138. 元黄公望《富春山居图》卷，真。

139. 元吴镇《清江春晓图》轴，真，未著录。

140. 元吴镇《洞庭渔隐图》轴，真，未著录。

141. 元吴镇《秋江渔隐图》轴，真。

142. 元吴镇《渔父图》轴，真。

143. 元吴镇《双松图》轴，真。

144. 元吴镇《竹石图》轴，真。

145. 元曹知白《群山雪霁图》轴，真。

146. 元朱德润《林下鸣琴图》轴，真。

147. 元张舜咨《古木飞泉图》轴，真。

148. 元唐棣《霜浦归渔图》轴，真。

149. 元任仁发《横琴高士图》轴，伪。

150. 元顾安《墨竹图》轴，真。

151. 元郭畀《写高使君意图》轴，伪。

152. 元李容瑾《汉苑图》轴，真。

153. 元卫九鼎《洛神图》轴，真。

154. 元朱叔重《春塘柳色图》轴，伪。

155. 元朱叔重《秋山叠翠图》轴，伪。

156. 元颜辉《画猿图》轴，伪。

157. 元柯九思《晚香高节图》轴，真。

158. 元盛懋《秋林高士图》轴，真。

159. 元张中《枯荷鸳鸯图》轴，真。

160. 元张渥《瑶池仙庆图》轴，真，未著录。

161. 元倪瓒《雨后空林图》轴，真，著色。

162. 元倪瓒《江岸望山图》轴，真。

163. 元倪瓒《容膝斋图》轴，真。

164. 元倪瓒《修竹图》轴，真。

《故宫名画三百种》第五册

165. 元王蒙《谷口春耕图》轴，真。

166. 元王蒙《溪山高逸图》轴，伪。

167. 元王蒙《深林叠嶂图》轴，伪。

168. 元王蒙《具区林屋图》轴，真。

169. 元王蒙《松崖飞瀑图》轴，伪。

170. 元王蒙《秋山草堂图》轴，真。

171. 元王蒙《秋林万壑图》轴，当真，款字不甚佳。

172. 元王蒙《秋山萧寺图》轴，真。

173. 元方从义《神岳琼林图》轴，真。

174. 元方厓《墨竹图》轴，真。

175. 元马琬《春山清霁图》卷，真，元人集锦卷中之一。

176. 元王冕《南枝春早图》轴，真，未著录。

177. 元赵原《陆羽烹茶图》卷，真，元人集锦卷中之一。

178. 元林卷阿《山水图》卷，真，元人集锦卷中之一。

179. 元庄麟《翠雨轩图》卷，真，元人集锦卷中之一。

180. 元人《仿米氏云山图》轴，或是元。

181. 元人《宫乐图》轴，此中唐以后妙笔，应为传世剧迹，画中竟无流传之绪可寻，设于内府，论为元人，千百年来，剑气沉埋，深足怅惋！

182. 元人画《倪赞像》张雨题卷，真，仇英有摹本。

183. 明徐贲《蜀山图》轴，真。

184. 明朱芾《芦洲聚雁图》轴，真。

185. 明王绂《山亭文会图》轴，真。

186. 明王绂《湛渭图》轴，真。

187. 明夏昶《奇石修篁图》轴，真。

188. 明边文进《栗喜图》轴，明前期画，或非边笔。

189. 明戴进《长松五鹿图》轴，文徵明题为戴笔，未著录。

190. 明姚绶《寒林鸲图》轴，真。

191. 明宣德《戏猿图》轴，真。

192. 明林良《秋鹰图》轴，真，未著录。

193. 明陈宪章《万玉图》轴，真。

194. 明吕纪《草花野禽图》轴，真，上沈石田题诗云："吕子观生都在手，老夫观物得于心。"

195. 明吕纪《翎毛图》轴，明人画，似非吕纪。

196. 明沈周《庐山高图》轴，真。

197. 明沈周《夜坐图》轴，伪。

198. 明沈周《写生册》八页，真。

199. 明唐寅《山路松声图》轴，真。

200. 明唐寅《暮春林壑图》轴，伪。

201. 明唐寅《西洲话旧图》轴，伪。

202. 明唐寅《陶谷赠词图》轴，真。

203. 明唐寅《仿唐人人物图》轴，真。

204. 明唐寅《采莲图》卷，伪。画颇好，似恽南田早年。

205. 明文徵明《江南春图》轴，真。

206. 明文徵明《溪亭客话图》轴，真。

207. 明文徵明《品茶图》轴，真，未著录。

208. 明文徵明《仿王蒙山水图》轴，真。

209. 明文徵明《兰竹图》轴，真。

210. 明文徵明《寒林钟馗图》轴，真。

《故宫名画三百种》第六册

211. 明仇英《秋江待渡图》轴，真。

212. 明仇英《桐阴话旧图》轴，真。按此为四屏条之一，又一图为《蕉阴结夏图》，又一图为《右军书扇图》，四图不知尚存否。

213. 明仇英《云溪仙馆图》轴，真。

214. 明仇英《松亭试泉图》轴，真。

215. 明徐渭《榴实图》轴，真。

216. 明丁云鹏《白马驮经图》轴，真。

217. 明董其昌《奇峰白云图》轴，真。

218. 明董其昌《秋林书屋图》轴，真。

219. 明董其昌《霜林秋思图》轴，真。

220. 明陈洪绶《卷石山茶图》轴，伪。

221. 明崔子忠《苏轼留带图》轴，似真。

222. 明蓝瑛《溪山雪霁图》轴，真。

223. 明张飙《诸葛亮像》轴，真。

224. 明王时敏《浮岚暖翠图》轴，真。

225. 明王时敏《仿黄子久山水图》轴，真。

226. 明王鉴《仿王蒙秋山图》轴，真。

227. 明王鉴《仿黄公望山水图》轴，伪。

228. 清王翚《溪山红树图》轴，真。

229. 清王翚《仿李成江干七树图》轴，真。

230. 清王翚《秋林图》轴，真。

231. 清王翚《平林散牧图》轴，真。

232. 清恽寿平《五清图》轴，真。

233. 清恽寿平《山水》轴，题字书体极少见。

234. 清恽寿平《摹管夫人竹》册页，真。

235. 清恽寿平、王翚《花卉山水册》八页，恽、王各四页，真，未著录。

236. 清吴历《梅花山馆图》轴，真。

237. 清吴历《仿吴镇山水图》轴，当真。

238. 清王原祁《华山秋色图》轴，真。

239. 清王原祁《仿王蒙夏日山居图》轴，真。

240. 清王原祁《烟浮远岫图》轴，真。

241. 清郎世宁《聚瑞图》轴，真。

242. 清郎世宁《仙萼长春册》八页，真。

243. 清郎世宁《云锦呈才图》轴，真。

244. 清郎世宁《花底仙龙图》轴，真。

245. 清石涛、王原祁合作《兰竹图》轴，真。

246. 历代帝后像：

 （一）梁武帝萧衍；（二）唐太宗李世民；

 （三）后唐庄宗李存瑁；（四）宋太祖赵匡胤；

 （五）宋太宗赵匡义；（六）宋神宗后；

 （七）元太祖成吉思汗；（八）元世祖忽必烈；

 （九）元世祖后彻伯尔；（十）明太祖朱元璋；

 （十一）明太祖马后。

以上十一像，大都为明人画，唯宋太祖、太宗两像，当在明以前。

按《故宫名画三百种》，共分六册，其中如唐刁光胤《写生花卉册》列为十号，唐《卢鸿草堂十志图》卷列为十号，南宋法常写生卷列为四号，大理国张胜温画《梵像》卷列为三号，明沈石田《写生册》列为八号，清恽寿平、王翚《花卉山水册》列为八号，清郎世宁《仙萼长春册》列为八号，兹将每卷每册均作一号，又最后之历帝后像十一幅亦只作一号，故为二百四十六种，又其中有未著录于《石渠宝笈》初编、二、三编者共十七种，并记于后。

附录二

中国古代书画鉴定组
谢稚柳部分鉴定意见

朝代	作者	作品	谢稚柳意见
故宫博物院　1983 年 8 月 31 日			
明	董其昌	《仿赵松雪鹊华秋色图》轴	谢稚柳：字画均好，不是代笔。
清	王翚等	《仿古山水图》册（十开）	徐邦达：顾昉和杨晋最类王翚风格，但顾昉画笔较软，习性稍有不同，不如杨晋。王云与萧晨一起属金陵派，后跟王翚学，稍变其法，功力深，格调不高。古语说，弟子不必不如师，然这里老师太高明了，那么就改为弟子必不如师了。 谢稚柳：话不能这么说，弟子可以超过老师，但不能走老师的路子，八大的例子就是他死学董其昌。
清	恽寿平	《山水图》册（十开）	谢稚柳：越到晚期越不行，四十岁以前最好。
1983 年 9 月 1 日			
明	陈洪绶	《人物图》轴	谢稚柳：这类假货少见，石头、人物、字、线条对，貌似，笔力不够。
元	顾安	《风竹图》轴	谢稚柳：做得很有谱，竹竿差，竹叶还好，旧仿。
明	唐寅	《寒林高士图》卷	谢稚柳：画比款好。
清	无款	《长江万里图》卷	谢稚柳：比王锐、王彪画得好，颇有水准。
明	沈周	《渔樵图》卷	谢稚柳：不大好。
1983 年 9 月 2 日			
清	蒋廷锡	《牡丹谱》册（六本，大四、小二）（四册）（一百开）	徐邦达：小册是另一人画，大册是他自己所作。 谢稚柳：都是自己作，但也不排除有人补笔，大册是他自己所作，《石渠宝笈》初编著录。
清	王翚	《江山无尽图》卷	徐邦达：代笔，王翚笔也没有，款真。 谢稚柳：有些还有自己的笔，可能是代笔。
明	文徵明	《山水图》卷	谢稚柳：真，款也好，字体较瘦。
清	金农	《山中白云图》册	谢稚柳：画不是他的，字可能是他写，很有水准。

清	朱耷	《芙蓉花石图》轴（署："李大蔚文涉事，八大山人。"）	启功："涉事"何意？ 谢稚柳：即是给你办事。 徐邦达：八大就是不老实，故弄玄虚。 谢稚柳：八大还算好的，石涛更是不老实。 徐邦达：同意。 谢稚柳：八大有学问，故弄玄虚确也有之，叫你不懂其意，不知所以然也。
清	张同曾	《菊花图》轴	谢稚柳：画为恽派正宗。

1983 年 9 月 3 日

清	无款	《御制圆明园四十景诗图》册（四开）	谢稚柳：属典藏文物。
明	黄道周	行书诗册	谢稚柳：真、精、新。
明	唐寅	《思萱图册》	启功、谢稚柳：题假。
清	王铎	《草书诗翰》卷	谢稚柳：是王铎代表之作。
清	郑燮	《行书满庭芳词》轴	谢稚柳：真而不精。

1983 年 9 月 5 日

清	朱耷	行书四箴轴	谢稚柳：这老兄尽捣乱，诡计多端。
明	张瑞图	行书轴	谢稚柳：张瑞图成了"张破图了"。
明	黄道周	草书五律诗轴	谢稚柳：干净漂亮，甚完好。精。
明	唐寅	行书七古诗卷	谢稚柳：这种书体的出现不知何年转变的，应该搞清。 刘九庵：唐寅晚年也有写得比较瘦劲的书体。
明	文徵明	行书《京邸怀归诗》卷	谢稚柳：此字违反他的习性，滑得很，非假不可。

北京市文物局　1983 年 9 月 6 日

清	唐岱	《仿巨然山水图》轴	谢稚柳：没有才气，画得僵硬。
明	唐寅	《春山伴侣图》轴	谢稚柳：此画略有水准。 徐邦达：颇有道理，是临的，一笔一笔描出来的，当然乱真是乱不了的。
清	髡残	《仿王蒙山水图》轴	谢稚柳：上半段画得很特殊，底下老脾气又出来了，为什么癸卯款的特多？ 徐邦达：他经常生病的。"幽栖"是寺，"借云"是房，寺里的房。 谢稚柳：等于石涛的"一枝阁"，傅抱石把他搞成一枝竹就闹笑话了，闹笑话可以，但闹得太大了。程青溪与他甚好，题里谈到。 徐邦达：他不讲卫生，深居简出，难得出来，也是程青溪要他出去一趟才洗一次澡。 谢稚柳：此人很本分，与程青溪的关系，也是程青溪找上门的。

明	吕纪	《仙鹤图》轴	谢稚柳：都是做的。
明	吕纪	《花鸟图》轴	谢稚柳：章真，刮去的款似不好。 徐邦达：如刮去的款不好，则刮去是对的。

1983 年 9 月 7 日

清	朱耷	《稻谷螃蟹图》轴	谢稚柳：是否是晚年之作？章也不好，款也不对，笔法较差。
清	王樊	《山水人物图》册	谢稚柳：画好，章、款不好，可能后添。

中国文物商店总店　1983 年 9 月 8 日

明	汤焕	《谒孔庙草书》卷	谢稚柳：旧，不新。
清	傅山	《行书七言诗三首》卷	谢稚柳：我的"壮暮"就是从"老骥伏枥、壮暮不已"这里来的。
明	张瑞图	《行书君子有所思诗》卷	谢稚柳：此卷尚好，以后就是拙气太过分了。
明	莫是龙	《兰亭字卷》	谢稚柳：真，写得不好。

1983 年 9 月 9 日

明	文徵明	《山水图》轴	谢稚柳：少见文徵明画得如此空灵。

1983 年 9 月 10 号

明	无款	《桂兔图》轴	谢稚柳：此画笔不比吕纪差。
明	郭纯	《青绿金碧山水图》轴	谢稚柳：要重裱，它漏了底。
清	吴昌	《秋山草堂图》轴	谢稚柳：董其昌流派的一个。 刘九庵：吴昌是吴振之子。
明	陈淳	《雪夜归人图》扇面 （署："草草逸笔""陈淳"）	谢稚柳：我以前一直认为，署此款为他较早年之作，后见他五十余岁之作，也有此款，复知不然。
清	王鉴	《仿倪瓒山水图》轴	谢稚柳：徐公要看代笔了，以前没有看到这种笔、这种形体。

1983 年 9 月 12 日

	王蒙	《松窗读易图》卷	谢稚柳：杭州有此真迹，构图风格与此不同。
近代	曾衍东	《迎春图》卷	谢稚柳：丰子恺的老师，画得坏（差）透了。
	无款	《青绿山水图》轴	谢稚柳：此苏州片子，佳。类郭文通画法，这种细笔的青绿山水画，不知起于何时，可以研究。

1983 年 10 月 12 日

清	汪士慎	《梅花图》卷	谢稚柳、徐邦达：画真，字可能后加。

1983 年 10 月 13 日

明	无款	《货郎图》轴	谢稚柳：嘉靖以前的，画好。此种风格类似法海寺的壁画，人物水平就是如此。

清	高凤翰	《荷花图》轴	谢稚柳：颇为特别，应是他早年之作，惜无年款，比他晚年画得要好。
1983 年 10 月 14 日			
清	唐志契	《水仙图》轴	谢稚柳：款较差，章好。
北京市工艺品进出口公司　1983 年 9 月 13 日			
明	李贞	《观音变相（三十二大士全）图》卷	谢稚柳：风格早，可能要到万历。
清	华嵒	《水仙花鸟图册》	谢稚柳：假，一点水准也没。
清	王鉴	《仿北苑山水图》轴	谢稚柳：画要真，款似有问题。
清	王原祁	《山水图》轴	谢稚柳：可能是代笔。
明	赵左	《山水图》轴（署："摹马远笔意。"）	谢稚柳、徐邦达：此风格从来没有见过。 谢稚柳：此画尚需研究，这种书款确系少见，不能一下子就决定它的真伪，因为看得太快。入目为"图录"不适宜，如作为个人研究，倒是十分重要的资料。
清	高其佩	《指画梧桐仕女图》轴	徐邦达、谢稚柳：真，画的年份较早。
1983 年 9 月 14 日			
清	刘度	《山水图》轴	徐邦达：没有一点蓝派味道，要么早一点，尚未跟蓝瑛学画。 谢稚柳：此画不像假。 启功：与蓝瑛一点都不相干。
	倪元璐	《行书》轴	谢稚柳：此字当是何绍基以后字体。
清	华嵒	《花鸟人物图屏》（十二开）	谢稚柳：极好，字写得好，原是册页，后改装成屏轴。
1983 年 9 月 15 日			
清	王翚	《渔村待渡图》轴	谢稚柳：画很有水准，但字不是王翚所书。 徐邦达：画很好，字确实不是王翚，但章似真。 启功：要假都假，不可能是一件真画而字请人代笔。 谢稚柳：也有可能是一件真画。当时没落款，而后再补加的。但此画尽管有水准，看来还是不对的。一般蔡魏公藏的王翚画，大多均是代笔。
明	文嘉	《书画合册》	谢稚柳：此册作得很好，可以做资料，对学鉴定书画颇有帮助。
清	钱绥	《牧马图》轴	谢稚柳：苏州片子的作家。
明	养源道人	《竹石兰》轴	谢稚柳：明中期的字，可惜绢太烂了。此画决不会假的，可惜章不辨，给考住了。
清	朱其昌	《山水人物图》轴	谢稚柳：此人似与做苏州片子有关。

明	董其昌	《行书》卷	谢稚柳：真，写得不像他，但笔道很有功夫，对于研究他书法的演变，大有帮助。
1983 年 9 月 17 日			
清	郎世宁	《萝卜白菜图》轴	谢稚柳：款不好，但不像后添的，画很好。
清	华嵒	《行书七言联》	谢稚柳、徐邦达：旧假。
明	高棱	《人物八仙图屏》（四件）	谢稚柳：比黄慎年份要早，不像康熙时期画，风格要到明。
	无款	《宋名士像册》（二册）	徐邦达、谢稚柳：够明代画。
清	马荃	《花鸟图册》	谢稚柳：不能轻易推翻，是真的。
	任预	《鬼趣图册》	谢稚柳：字不对，画也不对。
		《名家山水图册》	谢稚柳：其中张伯驹收藏那件是颇有水准的。
清	王翚	《临江贯道山水图》卷	谢稚柳：有王翚的派头，但比王翚画得硬，气格雄伟，款有点道理，是同时代人做的，比张宗苍画得要好。
清	黄锦	《书画（麻雀）》卷	谢稚柳：画为黄慎一派无疑，前面一段字无款，可能为黄慎所写，是父子书画合璧卷。
清	杨晋	《仿赵孟頫兰花图》卷	谢稚柳：此画上所写的字不像王石谷风格，画也不像他老师的，但不像假。
清	杨良	《梅石图》轴	谢稚柳：此画比萧晨要早，早于乾隆，已有黄慎派头。
首都博物馆　1983 年 9 月 19 日			
明	无款	《罗汉图》卷	谢稚柳：画到明。
	无款	《罗汉图册》	谢稚柳：画得很差。
清	陈嘉言	《花鸟图》轴	谢稚柳：款不像后加的。
清	高凤翰	《自画像》轴	谢稚柳：此画系高凤翰自作肖像图，实为少见。
1983 年 9 月 20 日			
清	张风	《幽崖访梅图》轴	谢稚柳：疲得很，但画得颇精。
清	查士标	《西山清晓图》轴	谢稚柳：他后期放大笔头，画得较为粗犷，徽派中只有他的画笔像样，与徽派中拘谨细劲的线条殊不同。他不用干笔，而浙江的画就枯寂得很。
清	戴熙	《六桥烟雨图》卷	谢稚柳：他只能画小幅，大幅也不行，但比汤雨生画得要好。有许多人题跋，都是当时一流名家。画得阔略一点，比他精细修饰的要好，是他的精品。
明	钱榖	《晚芳图》卷	谢稚柳：此类画把款切掉，倒是很好的一张明人画。

明	董其昌	《琵琶行书画》合卷	谢稚柳：款真的，船也画得不错。
明	仇英	《清明上河图》卷	谢稚柳、徐邦达：这类画极多，年份够明代。
明	无款	《李泌出山图》卷	徐邦达：到明朝，但不是高手所作。 刘九庵：包浆很亮，晚不过陈洪绶。 谢稚柳：要到元末明初，此画极好。 徐邦达：不是高手，画得不好。 谢稚柳：不，人物画家一般布景都不大重视，画得很好。
明	叶广	《鱼乐图（风雨渔舟图）》轴	徐邦达、谢稚柳：明中期，为谢时臣一路。
清	张宏	《兰亭雅集图》卷	谢稚柳：此画构图新颖，不是抄袭别人的稿子，此画是重器啊。董其昌的字非代笔不可，书写时似乎提不起来，像用羊毫写的。 徐邦达：是用一支小笔写的，文中一字不提张宏，看来瞧不起张宏。 谢稚柳：这是早期画，后来他就画不出来了。
	吴松	《山水图》册	谢稚柳：要到康熙，画黄鹤山樵，属地方名画家。
清	顾大申	《仿子久山水图》轴	谢稚柳：学董其昌笔，画得好。
清	何远	《仙山楼阁图》轴	谢稚柳、杨仁恺：真，要到康熙，画得极好。
清	董邦达	《宿雨含烟图》轴	谢稚柳：画得很怪。
清	吴山涛	《山水图》轴	杨仁恺、谢稚柳：真，字写得不是太好，画得太好了。
明	陈淳	《牡丹图》轴	谢稚柳：伪，陈栝决不会代笔，款不好。
清	朱耷	《荷花游鱼图》轴	徐邦达、谢稚柳：当时旧假。
1983年9月21日			
清	庄冏生	《山水图》轴	谢稚柳：难得这样精工。
明	陈醇儒	《山水图》轴	谢稚柳：风格到明末。
清	朱耷	《水鸭石图》轴	谢稚柳：字为双勾填墨，画得很像，题字的形式也不同，他决不会题在画的中间，画笔开花。很有年份。
清	李昌祚、严沆	书画合卷	谢稚柳：题跋极好。 启功：画是后配的，此记原在最后，该画是在此记的拖尾上再补画的，画只到同治、光绪。 谢稚柳：画的笔性不够好。
清	一智	《黄山图册》（乙册、四十四开）	谢稚柳：要到康熙。
清	王翚	《仿巨然溪山烟雨图》轴	谢稚柳：用秃笔画，是他的好画。

清	萧晨	《东阁观梅图》轴	谢稚柳：在当时的扬州就数萧晨是个较成功的画家。
清	王云	《水殿观荷图》轴	谢稚柳：画不如袁江，但是王云的好画。
清	郑燮	《墨竹石图》轴	谢稚柳：真，字差。
清	恽寿平	《古松鸣鹤图》轴	谢稚柳：字写得很有谱，但画得不好。
清	钱维乔	《竹初庵图》卷	谢稚柳：这些都是乾隆时期书画家，此时的画已进入低潮。
1983 年 9 月 22 日			
清	朱伦瀚	《指画西湖十景图册》（十开）	谢稚柳：这种指头画少见，可能有些是用笔画的，十分精细，不可太看不起。
清	姜实节	《溪山亭子图》轴	谢稚柳：是他的精品。
明	吕纪	《山水禽鸟图》轴	谢稚柳：是一件明朝画，画要比吕纪晚，款也较差。
明	孙克弘	《花果图》卷	谢稚柳：画得很拙重，比他平时要好。
明	殷自成	《花鸟图》卷	谢稚柳：是孤本，此人画从未见过，属孙雪居一路，画得不比陈嘉言差。
	陈嘉言	《花卉图》卷	杨仁恺、谢稚柳：画不好。
明	文从昌	《青绿山水图》卷	谢稚柳：属文派山水。
明	祝允明	《楷书王㻻墓志铭》	谢稚柳：难得见到祝允明这样的字体，写得很好。
1983 年 9 月 23 日			
清	王澍	《真草两体千字文》	谢稚柳：极好，可以出一单行本，以供临摹。
	无款	《楷书鹖冠子令狐襄传》卷	傅熹年：全假，天津造。 谢稚柳：纸也是做旧的。
明	雪簑老人	《行书一十三章》卷	谢稚柳、启功：此字很怪，可能是一个和尚，要到明朝，因为清朝没有"大柱国"之称，日本人喜欢这类形式。
元	鲜于去矜	《行书离骚》卷	谢稚柳："鲜于去矜"章后添，原为祝允明所书，款割去，变明人字为元人书，鲜于去矜为鲜于枢之子。
明	张瑞图	《行书七言诗》轴	谢稚柳：此字尚好。
1984 年 4 月 28 日			
明	陈清	《夏山图》轴	谢稚柳：到明末。
1984 年 4 月 29 日			
清	高凤翰	《荷花图》轴	谢稚柳：花卉出于袁江。
明	沈周	《桐阴濯足图》轴	谢稚柳：画得非常精。

清	汪士慎	《梅花图》轴	谢稚柳：假得不像话。
1984 年 5 月 3 日			
清	祖率英	《溪山渔隐图》轴	谢稚柳：画是真的，应该到明末清初，是蓝瑛派头。
1984 年 5 月 4 日			
明	陈淳	《牡丹图》卷	谢稚柳、杨仁恺、徐邦达：字比画旧，字是真，画假。
明	胡宗蕴	《梅花图》轴（署："好古道人写。"）	启功：好古道人款疑，是后加的。谢稚柳、徐邦达、杨仁恺：均不是后加的。
明	沈周	《山水图》卷	徐邦达：款、印较差，画真。谢稚柳：画也不好，是当时旧画。
明	张复阳	《山水图》卷	谢稚柳：方方壶后有张复阳。
1984 年 5 月 7 日			
清	王时敏等	《各家山水图册》（十二开）	杨晋纸本设色（徐邦达：像高简所画。谢稚柳：也不是高简画。）
1984 年 5 月 10 日			
清	傅山	《草书诗》轴	谢稚柳：此傅山草书恐是代笔。
北京市文物商店　1983 年 9 月 24 日			
清	李鱓	《松萱石图》轴	谢稚柳：乾隆十四年即其六十四岁时，也有"角"字旁出现，看来这也不是绝对的，他是时用时不用。
清	王玫	《松石图》轴	谢稚柳：这种风格从未见到，如其真的画得如此，则我对这些画家的看法就要改变了，画得真好，这是在一张熟纸上画的，所以笔墨有所不同。
清	樊圻	《春水满泽图》轴	谢稚柳：是他的代表作，画面非常干净。
清	华嵒	《竹楼图》轴	谢稚柳：画得坏，不一定假，字写得较差，是死的前一年所作。
明	陈洪绶	《山水图》轴	谢稚柳：陈洪绶早年笔，清代原装裱。
1983 年 9 月 26 日			
明	陈洪绶	《佛经故事图》轴	谢稚柳：此画假，是当时人所作，察石居也不对，画得都不够。
清	朱耷	《前赤壁赋》	谢稚柳：款不好，与前面文本是两回事。
1983 年 9 月 27 日			
宋	李公麟	《罗汉图》卷	谢稚柳：也是旧苏州片子，够明，画得很好。
	丁云鹏	《罗汉图》卷	谢稚柳：画比前一卷（按：指李公麟《罗汉图》）好，卷末有"彤菴"，够明。

清	曹琇	《临元人花卉图》卷	谢稚柳：此画卷要到康熙，据说此人为蒋廷锡代笔。
	商喜	《山水图》卷	谢稚柳：卷后有一大批元明人假题跋，这是标准的苏州片子。
1983 年 9 月 28 日			
明	王宠	《行书古文书》卷	谢稚柳：真而不好。
清	万经	《隶书》卷	谢稚柳：此人书法学郑簠一派。
1983 年 9 月 29 日			
明	关思	《仿范宽秋林书屋图》轴	谢稚柳：款差，系后加款。
	黄慎	《玉兰牡丹图》轴	谢稚柳：伪，画晚。
清	王云	《深堂琴趣图》轴	谢稚柳：代笔，好。
清	黄慎	《黄石公图》轴	谢稚柳：真，人物衣裙画得好。
清	丁观鹏	《桐下对婴图》轴	谢稚柳：后添款，旧画。
清	高其佩	《松林犯座图》轴	谢稚柳：此是代笔画。
明	董其昌	《山水书画》轴	启功：造假。 谢稚柳：代笔。 刘九庵：只能作参考用。
1983 年 10 月 5 日			
清	顾鹤庆	《墨梅图册》	谢稚柳：画得很精，比郑板桥好。
	王翚	《仿惠崇山水图》轴	谢稚柳：款尚好，画不好。 徐邦达：画是假的。
清	高凤翰	《高士卧雪图》轴	谢稚柳：此图应是左手画的，然画笔不像此时所作。
1983 年 10 月 6 日			
清	查士标	《云山图》轴	谢稚柳：真而不好。
清	王鉴	《仿子久秋山图》轴	谢稚柳：代笔，纸太坏。 徐邦达：画真，不是代笔，画得不好。 是从圆笔变到尖笔。
清	孟有光	《山水图册》	谢稚柳：可看到乾隆，应不会早于康熙。
清	戴明说	《竹石图》轴	谢稚柳：比顾鹤庆画得高明。
	顾炎武	《草书》轴	谢稚柳：虽为作的假，但字写得很挺拔，而且还写得挺不错。
1983 年 10 月 7 日			
清	沈荃	《草书》轴（临帖）	谢稚柳、杨仁恺、启功：真，写得很奇怪。
1983 年 10 月 8 日			
清	高其佩	《钟馗图》轴	谢稚柳：真，画在生纸上的，粗俗。

清	华冠	《人物图》轴	刘九庵：后添款。 谢稚柳：章是旧的。
清	王翚	《山水图》页	谢稚柳：竹画得很有意思，字体，松树的格调与常见不同。

中央工艺美术学院（今清华大学美术学院） 1983 年 10 月 17 日

清	郑燮	《竹石图》轴	谢稚柳：真，画得差。
	华嵒	《山水人物图》轴	谢稚柳：画得还可以。
清	汪士慎	《梅花图》轴	谢稚柳：往常画得弱，此画有气势有笔力，画得极好，与常见汪士慎画不同。
明	吕纪	《梅花山茶锦鸡图》轴	谢稚柳：梅花画得好，鸟稍差，画疲，款尚好，不像后添，要么当时旧假。

1983 年 10 月 20 日

明	陈洪绶	《花鸟图册》	谢稚柳、启功：旧伪。
清	朱耷	《杂画图册》（八开） （署："个山""驴汉""八大山人"。）	谢稚柳、徐邦达、启功：画全是真的，其中"个山"署款是真的。
清	冷枚	《连生贵子图》轴	谢稚柳：人物画得不对，款、章真。

中央美术学院 1983 年 10 月 27 日

明	傅涛	《崆峒问道图》轴	谢稚柳、启功：比蓝瑛要早，接近永乐的壁画风格，特别是脸的开相，比吴小仙晚一点，款字近晚明。
清	袁江	《山水图通景屏》（十二条）	谢稚柳：款是假的，画是袁江还是袁耀？ 启功：款是后加，是袁江画，原先丢了一条，后重新拼装的，故款为后加，画是真的。此类事在册页、碑帖上均有发现。
元	张雨	《山水图》轴	谢稚柳：既不像唐子华，也不像朱德润，就是树有点像唐子华的笔法。
明	无款	《猫蝶图》轴	谢稚柳：明朝画，宋不够，好得厉害。
清	王鉴	《仿沈周山水图》轴	谢稚柳：松针画得较差，年份够康熙，值得研究。
明	无款	《荷花游鱼图》轴	谢稚柳：要到明早期，约弘治成化间，题头仿宋徽宗瘦金体，画似缪辅。
明	丁云鹏	《罗汉图》屏（四条）	谢稚柳：此画可能即是"丁常九"所作，画的风格极像丁云鹏，极好的教材。看来类似此类画，都是丁常九所作。以往总把它作为真的，就是觉得画得越来越差。
明	宋旭	《泉石高盟图》轴	谢稚柳：不像宋旭所画，宋旭字款还好，陈继儒的款较差。

北京画院　1983 年 10 月 28 日

清	黄海�	《松鹿图》轴	启功：石涛款字与黄海珧题如一人所书，字不对，画的松如石涛，鹿类朱耷。 徐邦达：石涛字与黄海珧的字不是一人所书，是真的。 谢稚柳：石涛字还是真的。
明	沈周	《青山绿树图》轴	谢稚柳、徐邦达：画不好，奇怪，不知谁画的。
宋	无款	《松下抚琴图》轴	启功：真，戴进。 徐邦达：元末明初。 谢稚柳：搞得不好为南宋到元初画。
明	唐寅	《携琴访友图》轴	谢稚柳：风格类杜堇。

1983 年 10 月 29 日

清	王翚	《仿古山水图册》（十六开）	谢稚柳：画似旧假，构图稿子都像。
明	蓝瑛	《寒鸦集喧图》轴	谢稚柳：整个做假，有年代。
清	石涛	《山水图》轴	徐邦达：假，旧纸上所作，墨色浮在上面。 谢稚柳：此画款似是而非。

中国美术馆　1983 年 10 月 31 日

明	仇英	《秋江待渡图》轴	谢稚柳：很有功夫，真也未尝不可，要与台湾那件对一对是否一模一样。可能有点两样，我看要真，一定要研究。项子藏印较差。
明	蓝瑛	《法王若水梅花双雀图》轴	谢稚柳：款较差，不像后添，树干瘦了点，石头极好。
	恽寿平	《桂花三兔图》轴	谢稚柳：款较好，画极坏。

1983 年 11 月 1 日

清	周璕	《进酒图》轴	谢稚柳：周璕比黄慎要早，黄慎的人物线条是否学周璕的，风格倒有点像，可以研究。
明	马守真	《兰花图》轴 （王文治跋）	谢稚柳：王文治字、印较差。
清	张崟	《山水图》轴	谢稚柳：款较差，真。
明	陈淳	《山水图》轴	谢稚柳：旧伪。
明	沈周	《前后赤壁赋图》卷	谢稚柳：画不像沈周，但有年份，像学生可以。 启功：祝允明字也不像。 谢稚柳：够年份，字可以。
明	莫是龙	《山水图》卷	谢稚柳：画得不对，字较好。
宋	苏轼	《竹石图》卷	谢稚柳：此图中石画得较像。

1983 年 11 月 2 日

元	倪瓒	《鹤林图》卷	谢稚柳：此图不对的，以前周怀民曾跟我一起看过。

	徐渭	《花卉图》卷	谢稚柳：字颇像真的，画就差了。
清	王翚	《山水图册》（八开）	谢稚柳：真的，画得不好。
清	梅清	《山水图册》（八开）	谢稚柳：七十岁时画的，不真，但画得颇好。
清	上官周	《人物故事图册》	谢稚柳：黄慎之师，人物风格极为相似。
1983 年 11 月 5 日			
清	方士庶	《仿黄鹤山樵山水图》轴	谢稚柳：假，款描。
	丁云鹏	《仿刘松年罗汉图》轴	谢稚柳：人物画得不错，款不像，名字写得倒也像。
1983 年 11 月 7 日			
清	王翚	《夏木垂荫图》轴	谢稚柳：图中的山口不像是代笔，树和房子可能是代笔，但杨晋是画不出的。
清	沈铨	《松鹿图》轴	谢稚柳：此画应真，但画得松而少拙气；款较差，可能后添款。
1983 年 11 月 8 日			
明	无款	《野塘游禽图》轴	谢稚柳：此画定为元人，宋不够，画中元人题跋也不好，徐霖字甚好，画在元明之间。石画得甚好，气格较小。 启功：徐霖字也是假的，上不到元朝，定为明较妥当。
明	陈元素	《兰花图》轴	谢稚柳：陈元素画真，其中许多题存疑。
1983 年 11 月 9 日			
	倪瓒	《鹤林图》卷	刘九庵：启功当时说王翚有摹本，因此画要早，可能就是倪瓒所作。 谢稚柳：我不相信王翚，董其昌看不出此画是假的。此图风格完全不像，违反了倪云林的性格。稿子是他的，是调包了，后面题跋都真，此画是硬做硬描的。 杨仁恺：同意这一观点。
荣宝斋	1983 年 11 月 10 日		
明 – 清	无款	《石榴三禽图》轴	谢稚柳：论构图要宋画，有稿本，明不够。
清	吴之麟	《重阳高会图》轴	谢稚柳：画到明末清初，不像嘉庆画。
清	郭廖	《人物图》轴	谢稚柳：字不像。
清	吕学	《佛像》轴	谢稚柳：款不像做假，够年代。
1983 年 11 月 11 日			
清	曹涧	《山水图册》（十开）	谢稚柳：风格类石谷，都比杨晋画得好。

明	文徵明	《千字书册》 （署："嘉靖丙戌"。）	谢稚柳：印章好，款特别，有否这个例子。 杨仁恺：大字写黄，小字写赵。 谢稚柳：从常理看不像假，应该研究，笔道都不对，何以弱到如此？文的笔较硬。
1983 年 11 月 12 日			
清	陈萧	《霖雨舟楫图》轴	谢稚柳：布局够明。
1983 年 11 月 14 日			
明	孙克弘	《花卉图》卷	谢稚柳：明朝画，是孙雪居画。
	马守真	《兰花图》卷	谢稚柳：明朝画。
明	史元麟	《百禽图》卷	谢稚柳：比边寿民画得好，树较差。
	孙克弘	《花卉图》卷	谢稚柳：画得死板，疑是代笔，这种画不对的，如款是真，就是代笔。 谢稚柳：引首真，画、款全假。
	恽向	《草书》卷	谢稚柳、徐邦达：不太像他所书，章不错。
明	徐渭	《杂花图》卷	谢稚柳：卷后款较差，章不好，中间的题诗好。
1984 年 10 月 5 日			
元	无款	《海月庵图》卷	谢稚柳：此图不够元，系伪。
中国历史博物馆（今中国国家博物馆）　1983 年 11 月 16 日			
清	王翚	《云岚林壑图》轴	徐邦达：此画很怪，字不错，代笔，不符合他八十岁的画。 谢稚柳：真的无疑，保险没有代笔，老年时作。 傅熹年、杨仁恺、刘九庵：真的，不错。
明	朱治𢘅	《山水图》卷	徐邦达、谢稚柳：陈继儒字真，董其昌字假，不是代笔字。 启功：董其昌字可能代笔。
1983 年 11 月 17 日			
明	董其昌	《山水图》轴	谢稚柳：此山水大概就是董其昌的代笔了，字也不好。
明	蓝瑛	《仿关仝山水图》轴	杨仁恺、谢稚柳：不好，风格是后期的格调，不到明代。
1983 年 11 月 18 日			
明	沈周	《桃花书屋图》轴	谢稚柳：细笔山水，有黄鹤山樵、巨然的笔道。
明	周臣	《沧浪亭图》卷	谢稚柳：假山如谢时臣，要到嘉靖沈周之后。
清	王翚	《仿古山水图册》（十二开）	傅熹年、启功、刘九庵：此为王翚做假，章也不对。 杨仁恺、谢稚柳：字稍差，画看不出做假。
明	文徵明	《山水图扇面》	谢稚柳：款不好，构图差。

1984 年 3 月 27 日			
清	上睿	《仿唐寅梅花书屋图》轴	谢稚柳：目存的笔道还要细。
1984 年 4 月 4 日			
	陈洪绶	《杂画册》	徐邦达、谢稚柳：假的，摹本。
1984 年 4 月 13 日			
元	无款	《花卉草虫图》页	谢稚柳：此画要到明以前。
1984 年 4 月 16 日			
清	恽寿平	《兰石图》扇面	谢稚柳：应是老年之笔，原存疑，先确认为真。
清	黄慎	《苏武牧羊图》轴	谢稚柳：要看真。画为后期。
明	文徵明	《继峰图》轴	谢稚柳：字、画都可挑剔，是当时之画。
清	袁江	《春花访友图》轴	谢稚柳：画很特别，可能是晚年潦草之笔，画可能真。
1984 年 4 月 18 日			
清	恽寿平	《竹石图》轴	谢稚柳：款甚好。
	陈淳	《书画》卷	谢稚柳、徐邦达：纸较新，画较旧。
1984 年 4 月 19 日			
	袁江	《仿郭河阳画法山水图》轴	谢稚柳：年份够，画笔一点不像。
1984 年 4 月 23 日			
元	李公麟	《明皇（玄宗）击球》卷	谢稚柳：不够南宋，到明朝，但一定在洪武之前，大概是最老的苏州片子。项子京买进。
清	徐扬	《盛世滋生图》卷	谢稚柳：此图不在清明上河图之下，对徐扬的看法要改变了，画的是苏州景色。
明	无款	《皇都积胜图》卷	谢稚柳：反映了当时的风俗习惯，描写的是北京之景。
清	恽寿平	《东篱佳色图》轴	谢稚柳：画真的，王翚字也真，绝对是真的。
1984 年 4 月 24 日			
五代	无款	《八臂十一面观音像》轴	谢稚柳：此画五代至宋。
清	萧晨	《小景图册页》（十二开）	谢稚柳：仇十洲而后就是萧晨，此画极精。
明	无款	《山水图》轴	谢稚柳：画为明吴伟末流，应是明朝画，但按年代要明初，风格很特别，有一部分是南宋风格，一部分是北宋。
徐悲鸿纪念馆　1984 年 5 月 14 日			
晚唐	无款	《八十七神仙》卷	谢稚柳：此画到晚唐，在武宗朝元仙仗图之前。

故宫博物院		1984 年 5 月 16 日	
明	沈周	《溪山深秀图》卷	谢稚柳：此沈周画半真半假，而题跋均真，尚可研究。
明	沈周	《东园图》卷	谢稚柳：画好，年谱可以研究。
明	仇英	《践行图》卷	谢稚柳：款不好，画比款要好。
1984 年 5 月 17 日			
明	唐寅	《秋山图》卷	谢稚柳：画中"南京解元"朱文印、"唐寅私印"白文印不好，但画一定真。
1984 年 5 月 25 日			
清	弘仁	《黄山图册》（六十开）（八册，其中一册为题跋）	谢稚柳：是真的，但是渐江作品中最差的，它有萧云从的派头，高居翰也有说得对的地方，与江注相比也有相同之处，但气格绝对不同。徐邦达说是变体，也不对。这类画本身就是渐江的风格，他学倪也有黄的形体。为何这样坏，看来是纸的关系。高居翰目的是研究，不可能突然袭击，为了其他目的，关键他看不懂画的本身，只是抓到一些外形，至于设色问题不是主要的。
明	吴彬	《悬崖飞瀑图》轴	刘九庵：米万钟曾请吴彬画过画，在尺牍上有此记载。 谢稚柳：此图决不是米万钟所画。 傅熹年：应是吴彬画米万钟题。
1984 年 5 月 29 日			
明	蓝瑛	《桃花渔隐图》轴	谢稚柳：真的，画得差些。
明	沈硕	《凤山别意图》卷	徐邦达、谢稚柳、刘九庵：画不够正德，够明朝，款差应更晚。
明	沈士充	《山水图》卷	谢稚柳：画比沈士充僵。
1984 年 6 月 1 日			
清	朱耷	《杂画图册》（十二开）	谢稚柳：真的，极晚年之笔。
1984 年 6 月 4 日			
清	王翚	《山水图册》（八开）	谢稚柳：存疑，须作进一步研究后再定论。
1984 年 6 月 5 日			
清	恽寿平	《花鸟图册》（十二开）	刘九庵、傅熹年、徐邦达：字不如画，旧假。 杨仁恺、谢稚柳：字真的，画也好，其中鹭鸶、飞燕、松鼠是恽寿平画中颇为少见的。
1984 年 6 月 11 日			

清	王时敏	《山水图》轴（署："乙卯春日"。）	徐邦达："乙卯"二字后添。 谢稚柳：应为早年之作，"乙"字缺了，"卯"字见两竖。
1984 年 6 月 14 日			
清	罗聘	《花卉草虫图册》（十开）	谢稚柳：款字不同，画得富丽堂皇，画是像的，主要是字的问题，时代也够，不是后做的。
1984 年 6 月 22 日			
清	高简	《山水图》轴	谢稚柳：要看真。
清	恽寿平	《新柳图》轴	徐邦达：字假，画笔轻飘不稳重。 谢稚柳、杨仁恺、启功：不假。
1984 年 6 月 27 日			
明	丁云鹏	《云山楼图》轴	谢稚柳：画笔死僵，与常见习性不同，类丁九长一路，非常粗俗。
1984 年 6 月 28 日			
清	张风	《山水图册》（八开）	谢稚柳：存疑，不像张风所画。
1984 年 9 月 13 日			
明	徐渭	《自书诗文册》	谢稚柳、启功、杨仁恺、傅熹年：伪品，但够年份。
1984 年 9 月 27 日			
元	无款	《墨笔竹石图》轴	谢稚柳：风格类顾定之，可以定顾安作。
1984 年 10 月 5 日			
元	无款	《诸葛亮像》轴	谢稚柳：元至明前期之作，内有唐良伯印，不知唐良伯是何人，跟此图有否关系，待查。
宋	无款	《百马图》卷	谢稚柳：此图系南宋画，但当时北方属金。
明	杨世昌	《空峒问道图》卷	谢稚柳：明朝人做的片子。
宋	米友仁	《云山墨戏图》卷	谢稚柳：字是后加的，画不能怀疑。
宋	无款	《宫苑图》卷	谢稚柳：是宋人的旧片子。
1984 年 10 月 6 日			
元	钱选	《西湖吟趣图》卷	谢稚柳、徐邦达：到元，是钱瞬举之作。
元	赵孟坚	《兰花图》卷	谢稚柳：元朝画，风格接近于赵孟坚。
元	钱选	《百花图》卷	谢稚柳：好极了。当时张珩对我有误解。
宋	燕肃	《春山图》卷	谢稚柳：我看到北宋，款不去管它。
宋	惠崇	《溪山春晓图》卷	徐邦达、谢稚柳：风格属于南宋、北宋之间，我们定"宋"。
宋	无款	《孔门七十二弟子像》卷	谢稚柳：画在宋元之间。
宋	李公麟	《维摩演教图》卷	傅熹年、谢稚柳：元朝画。

1984 年 10 月 8 日			
	倪瓒	《琅轩晴翠图》卷	谢稚柳：假款，画得十分精，可乱真。
宋	刘松年	《四景山水图》卷（四段）	谢稚柳：说刘松年有什么根据，画要比刘好，南宋派。
宋	无款	《丰年图》卷	谢稚柳：此是宋代的苏州片子，画得甚精，有韩滉款，但不是韩滉所作。
宋	赵大年	《雪渔图》卷（江行初雪卷）	谢稚柳：要到南宋。
宋	无款	《折枝花四季四段图》卷	谢稚柳：此画应是陈自明作，画风到南宋。至于陈自明为何许人则待查。
明	吴伟	《李奴奴歌舞图》轴	谢稚柳：唐寅画山水出于周东村，人物出于吴小仙。看来唐寅的人物也走过吴伟的路子。
1984 年 10 月 9 日			
《四朝选藻册》（元）			
（二）宋	赵估	《枇杷山鸟图页》	谢稚柳：此为没骨画，可能是代笔。
宋	卢楞伽	《六尊者像册》（六开）	谢稚柳：够宋画，比南宋稍早，艺术性强，要到北宋。
《四朝选藻》（亨）			
（四）	苏汉臣	《百子嬉春图页》	谢稚柳：不够宋，是明代画。
《四朝选藻》（利）			
（一）宋	无款	《荔枝山雀图页》	谢稚柳：画得较差，该属什么时代呢？还是像宋。
（一〇）宋	赵构	《瞻瓶秋卉图页》	谢稚柳：是高宗为吴皇后书，代笔。
宋	无款	《李公麟九歌图》卷	谢稚柳：元不够，比明早些，不够南宋，暂定南宋。谢稚柳：竹子风格有点像牧溪，石头也古，人物类工匠画，明朝瓷青纸上的金描画比这要好。
1984 年 10 月 10 日			
《名画集腋图册》			
（一〇）元	无款	《深山塔院图页》	谢稚柳：应是元朝画，不够宋代。
《宋元集册》			
（二）宋	（燕文贵）	《纳凉观瀑图》页	谢稚柳：还是宋。

《宋元明集册》			
（一三）元	无款	《双兔图》页	谢稚柳：比明早，不够宋，应定其元。
元	无款	《揭钵图》卷	谢稚柳：此为元明之间的东西，画上钤有天历、奎章印。
1984 年 10 月 11 日			
明	（盛懋）	《老子像》卷	谢稚柳：要到明，但不是盛懋所作，吴叡"元统三年乙亥"（1335）隶书道德经（真、精）。
元	九峰道人	《三骏图》卷	谢稚柳：全伪。其中柯九思、兰雪斋等题也伪，属苏子片子，唯陈道复引首真。
《名笔集胜图册》			
（七）宋	无款	《高阁听秋图页》	谢稚柳：南宋。
1984 年 10 月 13 日			
元	王蒙	《山水图册》（溪山风雨）（十开）	谢稚柳：其中一开有款，风格也类似，真王蒙。
1984 年 10 月 15 日			
宋	无款	《摹五星二十八宿图》卷	杨仁恺：不够宋。 谢稚柳：南宋也可以。
清	项圣谟	《剪越江秋图》卷	谢稚柳：向对项不敬，此卷极精，叹为观止，看来对项圣谟的看法可以改观了。
明	徐渭	《山水人物花鸟册》（十六开）	谢稚柳：存而不论，画怪，不比徐渭画得坏，字类早年，看不懂，看来画还是真的。
1984 年 10 月 19 日			
元	钱选	《幽居图》卷	谢稚柳：疑不是钱选画，是旧的、当时人作，画中钤"希世有"章与天津钱选花卉上所钤不同。
1984 年 10 月 20 日			
明	徐渭	《驴背吟诗图》轴	谢稚柳、启功等：疑为明人旧画，风格比徐渭早。
《宋元集萃图册》			
（四）	梁楷	《柳溪卧笛图页》	谢稚柳：存疑。
（六）宋	无款	《竹涧鸳鸯图页》	谢稚柳：此图为马远画无疑。
（十三）宋	梁楷	《疏林寒鸦图页》	谢稚柳：存疑，不是梁楷所作。
1984 年 10 月 22 日			
唐	无款	《京畿瑞雪图》轴	谢稚柳：是宋人画，不够到唐。

明	刘珏、沈周、杜琼	《报德英华三段图》卷	谢稚柳：沈周、杜琼精，刘珏伪。
宋	无款	《秋林观泉图》卷	谢稚柳：一个人画的，画很好，说它是宋画，要存疑了，我看是明人画。

上海博物馆　1985年3月23日

宋	李公麟	《莲社图》卷	谢稚柳：至多南宋画，与乔仲常的风格相一致。
宋	梁楷	《布袋和尚图》卷	谢稚柳：不是梁楷的画，到南宋，与泼墨仙人风格殊别。
宋	米友仁	《云山图》卷	谢稚柳：也违反了小米的画法，不是小米画，画得不坏。
元	钱选	《真妃上马图》卷	谢稚柳：类苏州片子，是旧仿的。美国藏有一幅"杨妃上马图"是真的，此图最多到明。
元	倪瓒等	行书水竹居题跋卷	谢稚柳：画是张大千做的假，题跋是吴湖帆的，这段是以题为主的。

1985年3月25日

元	倪瓒	《古树茅亭图》轴	谢稚柳：画疲，真。
元	倪瓒	《汀树遥岑图》轴	谢稚柳：亭、竹、坡是后加的。
元	赵孟𫖯	《达摩图》卷	谢稚柳：画的调子比明早。
元	王蒙	《青卞隐居图》轴	谢稚柳：破笔的发源于巨然，此图用破笔，挖上款，是画给赵家（指赵孟𫖯家）的。

1985年3月26日

宋	无款	《晚景图》轴	谢稚柳：南宋画，夏圭一派。
元	任仁发	《秋水凫鹥图》轴	谢稚柳：画根本不像任仁发的笔调性格，可以到南宋画。章是真，也可能是任仁发的收藏章。
宋	无款	《雪麓早行图》轴	谢稚柳：称为南宋画较妥，原定范宽，山头像，山西省博物馆也有类似相近的一件。

1985年3月27日

明	杨文骢	《别一山川图》轴	谢稚柳：龚半千曾有题"小时曾与龙友（即杨文骢）学董其昌"，此图中风格也有董味。

1985年3月29日

清	张风	《观瀑图》轴	谢稚柳：此画系伪。

1985年4月2日

宋	赵佶	《柳鸦芦雁图》卷	谢稚柳、徐邦达："押"似勾填本。 刘九庵："御书"、"紫殿御书宝"似画出来的。 徐邦达：唯有"宣和中秘"章是真的。 徐邦达：前一段画是真，后一段是伪，草的画法差，是临本。 谢稚柳：两段都是真的，草的画法真，是一样。

宋	李嵩	《西湖图》卷	谢稚柳：画派不是李唐系统，要早一些，当然也不是北宋。
宋	苏轼、文同	《画竹图》合卷	谢稚柳：款也不好，画不去管它。
1985 年 4 月 4 日			
明	程嘉燧	《卖石饶云图》卷	谢稚柳、傅熹年、杨仁恺：伪，款不好，旧画。
1985 年 4 月 5 日			
明	文徵明	《溪山深秀图》卷	谢稚柳：真，是文徵明早年之作。
明	周臣	《春游闲眺图》卷	谢稚柳：画真，属周臣别调，与中国历史博物馆一件风格相似。
宋	王诜	《烟江叠嶂图》卷	谢稚柳、杨仁恺：字、画均真。
1985 年 4 月 6 日			
明	沈周、孙克弘	《画菜合图》卷	谢稚柳：孙克弘一段是真，其余也应真。
	沈周	《湖山春晓图》卷	谢稚柳：也玄得很。
明	无款	《忠孝堂图》卷	谢稚柳：画好，有点沈周的味道，但非沈周画，比沈周要早。
1985 年 4 月 8 日			
明	沈周	《两江名胜图册》（十开）	谢稚柳：此册对鉴定极有用处，他是沈周的别调，甚好，与忠孝堂卷相似。
1985 年 4 月 9 日			
明	郭诩	《杂画册》（八开）	谢稚柳：此画为南宋梁楷、牧溪一派，至元无此派，明孙龙、郭诩等复接，至明末徐青藤再传脉。
1985 年 4 月 11 日			
元	赵孟頫	《行书张衡归田赋》卷	谢稚柳、杨仁恺、傅熹年：真，年份较早。
宋	赵佶	《楷书千字文》卷（署："崇宁甲申岁宣和殿书赐童贯"。）	谢稚柳："赐童贯"三字是后添的。
唐	高闲	《草书千字文》卷	谢稚柳：此字写得不好，但高闲只此一件，只能承认他，张好好诗也没有炸笔。
1985 年 4 月 13 日			
（一五）宋	无款	《仙子玩月图页》	傅熹年、徐邦达：似明初人画。 谢稚柳：还是元人画。
1985 年 4 月 16 日			
明	仇英	《观瀑图》轴	谢稚柳：精。
明	王绂	《林下四贤图》轴	谢稚柳、杨仁恺：真，精。

清	郎世宁	《柳荫饮马图》轴	谢稚柳：假郎世宁。
1985 年 4 月 18 日			
清	王鉴	《青绿山水图》轴	谢稚柳：半真半假。
清	恽寿平	《红莲图》轴	谢稚柳、杨仁恺：好、真。
清	石涛	《华山图》轴	杨仁恺：存疑。 傅熹年、徐邦达：伪，大千早年笔，与苏州灵岩山寺内所藏石涛《华山图》相似。 谢稚柳：那件就是山上多了一棵树，是有名有姓的做假货，此件为真。
1985 年 4 月 26 日			
明	沈周	《闵川八景图册》（八开）	谢稚柳：画旧，沈周题真。
明	文徵明	《花鸟竹石图册》（十二开）	谢稚柳：题真。画伪。
明	董其昌	《山水图册》（八开）	谢稚柳、徐邦达：是张大千的临本，很好的资料。
1985 年 5 月 2 日			
	温日观	《葡萄图》卷	谢稚柳：日本一件是真，此伪。
1985 年 5 月 3 日			
明	谢汝明	《耕斋图》卷	谢稚柳：此人要到明前期。
明（元）	无款	《焚香图》页	谢稚柳：明上半期。
宋	无款	《牧牛图》页	谢稚柳：有宋的可能。
宋	无款	《江上双帆图》页	谢稚柳：宋画，好。
宋	无款	《山茶蜡嘴图》页	谢稚柳：真，宋。
宋	无款	《寒塘归牧图》页	谢稚柳、徐邦达：此画到宋。
宋	无款	《水阁晤语图》页	谢稚柳：明朝画。
明	无款	《黄鹤楼图》页	谢稚柳：说它是石锐也无不可。
1985 年 5 月 4 日			
明	文徵明	《秋山策蹇图》轴	谢稚柳：真，粗文。
1985 年 10 月 23 日			
明	徐渭	行书七言联	谢稚柳：写得较光，比较新，靠不住。
1985 年 10 月 25 日			
明	仇英	《摘莲图》卷（夏）	谢稚柳：此原为春、夏、秋、冬四件，另二件在刘海粟处，据说已送人了。
1985 年 10 月 28 日			
明	陈洪绶	《林下行吟图》轴	谢稚柳：此陈洪绶所画人物脸的开相类水浒叶子中的脸型，是否其早年画？

明	无款	《佛像》轴	谢稚柳：最多元末明初。
1985 年 10 月 31 日			
明	吴彬	《渡水罗汉图》轴	谢稚柳：可能是年份早点，石的画法有点像沈周。
明	董其昌	《横云山图》轴	谢稚柳：旧伪。
明	董其昌	《仿米云山图》轴	谢稚柳：真，画得较差。
明	无款	《携琴访友》轴	谢稚柳：不大像，但年代够。
明	董其昌	《溪亭秋霁图》轴	谢稚柳：真而不好。
1985 年 11 月 11 日			
清	王时敏	《万壑松风图》轴	谢稚柳：康熙画，不可能是王时敏画。
1985 年 11 月 13 日			
	祝允明	《行书梧月记》卷	谢稚柳：做得很好，属苏州片子的一种，几乎上当受骗，是很好的资料，要到明。
1985 年 11 月 18 日			
清	王鉴	《仿子久浮烟远岫图》轴	杨仁恺、谢稚柳：画差，款好。
1985 年 11 月 22 日			
清	李方膺	《花卉图册》	谢稚柳：字和画都学李复堂。
1985 年 11 月 30 日			
元	盛懋	《寒林罢钓图》轴	谢稚柳：此画真，无款。
元	杨叔谦	《无量寿佛图》轴	谢稚柳：够明画。
1985 年 12 月 2 日			
宋	无款	《歌乐图》卷	杨仁恺、谢稚柳：看到南宋。
1985 年 12 月 5 日			
清	张风	《文姬遗诏》卷	谢稚柳：郑濂字好，张风画存疑。
1985 年 12 月 6 日			
	赵孟頫	行书轴	谢稚柳：是明朝金琮等所作。
1985 年 12 月 9 日			
清	石涛	《山水图册》（八开）	谢稚柳：真，但画得较差。
清	石涛	《南朝胜景图册》（八开）	谢稚柳：此画真，以前上海所有人都看假，可升一级。
1985 年 12 月 14 日			
清	朱耷	《梅鹊图》轴	谢稚柳：款似后加，画、章均真。
清	朱耷	《柳禽图》轴	谢稚柳：款后加，画真，印真。
清	恽寿平	《罂粟图》轴	谢稚柳：旧伪。

1985 年 12 月 20 日			
	马荃	《鹦鹉紫藤图》轴	谢稚柳：存疑，旧伪。
1985 年 12 月 21 日			
清	杨晋	《仿王蒙山水图》轴	谢稚柳：此时杨晋尚未具王翚一派的风格。疑杨是画工出身。
	余集	《画小松像》轴	谢稚柳：款疑，是后添。
上海人民美术出版社　1986 年 1 月 12 日			
元	无款	《白云楼阁图》轴	谢稚柳：好的苏州片子，可到明朝中、前期。
元	无款	《货郎担图》轴	谢稚柳：明朝画，到前期，比前一张（按：指《白云楼阁图》）拙厚。
朵云轩　1986 年 4 月 8 日			
清	王愫	《溪山无尽图》扇面	刘九庵：此画署"松涛先生雅鉴"，当时不可能有此称号。 谢稚柳：字画均好。但很别致，可以研究。
1986 年 4 月 10 日			
明	董其昌	《仿王蒙山水图》卷	谢稚柳：真，早年之笔，极为重要。
1986 年 4 月 14 日			
清	郑燮	《行书册》（十开） （钤："丙辰进士"朱印。）	谢稚柳：字真，章不可理解。
上海文物商店　1986 年 5 月 21 日			
清	陈字	《梅花山茶图》轴	谢稚柳：款差画像。
1986 年 5 月 24 日			
明	周尚	《石湖烟雨图》卷	谢稚柳：此图系真，要选入图目。
淮安市博物馆　1985 年 4 月 1 日			
	逊斋	《菊花图》页	谢稚柳：此画风格为沈周一路。
苏州灵岩山寺　1986 年 6 月 9 日			
清	石涛	《山水图册》（十开）	谢稚柳：十开全真，年款全记错，可能是后来再书款。因将年份记错了，此画应是其五十余岁时的风格。
无锡市博物馆（今无锡博物院）　1986 年 6 月 21 日			
	髡残	《平远山水图》轴	谢稚柳：程正揆题（上部）是接上去的，字真；下部画疑为大千所作。
1986 年 6 月 26 日			
宋	无款	《四喜图》轴	谢稚柳：比明朝画稍早。
南京博物院　1986 年 10 月 6 日			

明	沈周	《行书自书七星桧诗》卷	谢稚柳：不假，字写得较差，以前张珩定伪。

扬州市文物商店　1986 年 9 月 24 日

明	海瑞	《楷书尺牍册》（二开）	谢稚柳：应真，是书吏当公文代书的。

1986 年 9 月 25 日

明	董其昌	《山水图》轴	谢稚柳：画真。

南京大学　1986 年 10 月 18 日

	王羲之	《行书嘉兴帖》卷	谢稚柳：够明朝。
	刘光世等	《宋贤十六札》卷	谢稚柳：明朝后期的伪作。

浙江省博物馆　1987 年 3 月 14 日

明	谢滩、董燧	《行书画合》卷	谢稚柳：徐渭画是后补，在两幅字中间，伪。

1987 年 3 月 18 日

元	无款	《白描九歌图》卷	谢稚柳：画不止明，很古怪，可能到元朝，但不是一个大作家所作。

1987 年 4 月 1 日

清	王鼎	《水阁云峰图》轴	谢稚柳：风格学巨然，疑有些假画即是他所作，很有程度。

1987 年 4 月 10 日

明	陈洪绶	《三清图》轴	谢稚柳：较早年之作，约在二三十岁。

浙江省图书馆　1983 年 4 月 3 日

明	薛渔	《蜀山行旅图》轴	谢稚柳：要到明末。

温州市博物馆　1987 年 4 月 28 日

宋	无款	《菩萨佛像》（残片）	谢稚柳：要到唐，但不是贞观，佛像只能是宋。

宁波市天一阁文物保管所　1987 年 4 月 29 日

明	合澄	《溪山雨霁图》轴	谢稚柳：章倒是早，款不像。
清	陈一章	《指画仿大痴山水图》轴	谢稚柳：时间较早，不在高其佩之下。

绍兴市博物馆　1987 年 3 月 30 日

明	徐渭	《草书白燕诗》卷	谢稚柳：真，但不好。款好。
清	鲁集	《溪桥钓艇图》轴	谢稚柳：画有点像，松树是早年的陈老莲。
清	陈字	《竹石水仙图》轴	谢稚柳：比上一幅陈字《梅茶水仙图》轴画得好。
明	陈洪绶	《蕉荫丝竹图》轴	谢稚柳：这幅画好得不得了。蕉、石笔墨极精，人物线条流畅。
清	吴昌硕	《红白桃花图》轴	谢稚柳：画中白桃用双勾，好。

1987 年 3 月 31 日			
明	陆西星	《蔬菜图》轴	谢稚柳：明初画家，上海博物馆藏有他画的一个手卷。

安徽省博物院　1987 年 5 月 14 日			
清	邵弥	《仿沈周山水图》卷	谢稚柳：真，款自然，仿沈周很像。

1987 年 5 月 22 日			
清	陈卓	《长江万里图》卷	谢稚柳：款差些，画好。

1987 年 5 月 23 日			
清	朱耷	《山水图页》（二开）	谢稚柳：有款的一张好，另一张坏。

歙县博物馆			
	翟元升（按：疑翟院深）	《山水图》轴	谢稚柳：不到元，是低劣画家所为。

河南省新乡市博物馆　1987 年 9 月 19 日			
元	赵孟頫	《行书五律诗》轴	谢稚柳：到明，伪，有程度。

山西省博物馆　1987 年 9 月 24 日			
元	赵孟頫	《行书》轴	刘九庵：此是詹禧笔。 谢稚柳：还不如詹禧的书法。
清	王铎	《行书五律诗》轴	谢稚柳：王铎曾言"余书不七八尺，不足以发兴。"

天津市艺术博物馆　1987 年 10 月 9 日			
明	祝允明	《草书杜诗》卷	谢稚柳：可能年份早些。

1987 年 10 月 12 日			
明	邹迪光	《仙居图》卷	谢稚柳：款不对，画旧。

1987 年 11 月 14 日			
清	王铎	《竹图》轴	谢稚柳：款伪。

1987 年 11 月 20 日			
明	陈玫	《龙孙蔚起图》轴	谢稚柳：画要到明，"庚申"为万历四十八年。

1987 年 11 月 26 日			
清	傅山	草书七绝诗轴	谢稚柳：代笔。

1987 年 11 月 28 日			
清	钱维城	《花卉图》轴	谢稚柳：此图系如意馆的玩意。
明	张瑞图	《草书七绝诗》轴	谢稚柳：此图系张瑞图早年之作，尚未有后来的习气。

1987 年 11 月 30 日			
清	高其佩	《桃花白头图》轴	谢稚柳：这张图怪，可以研究其是否只用指头作画，而不画别的。
明	安绍芳	《兰竹石图》轴	谢稚柳：应是安绍芳所画，够明画。
明	倪元璐	《行书》轴	谢稚柳：此图是张大千早年所作。
	钱选	《青山白云图》卷	谢稚柳：此图时代够，是不是钱选早年之作，不敢认定。卷后的题跋均好，疑是此卷被拆开，把原来的真画抽掉。
1987 年 12 月 1 日			
明	希由道人	《摹李成寒鸦图》卷	谢稚柳：此图风格够明代。
清	任颐	《松下仕女图》轴	谢稚柳：此图任颐所画石头笔法从没见过，不对。
天津市文化局文物处　1987 年 12 月 8 日			
清	陈洪绶	《淮南八公图》卷	谢稚柳：此图是陈洪绶早年之作。
天津市历史博物院　1987 年 12 月 4 日			
清	毛际可	《山水图》卷	谢稚柳：此图为假，毛际可不会画画，画上姜实节等跋好。
天津市历史博物院　1987 年 12 月 8 日			
清	高其佩	《狗图》轴	谢稚柳：款自然，好的。
清	张秉忠	《绕膝图》轴	谢稚柳：此图顶多到乾隆。
1987 年 12 月 9 日			
清	董邦达	《松壑云泉图》轴	谢稚柳：此图系代笔。
明	黄道周	《行书二山赋》轴	谢稚柳：此书法少见。
明	刘俊	《四仙图》轴	谢稚柳：刘俊要到明中期。
天津市文物公司　1987 年 12 月 11 日			
清	王原祁	《富春图》卷	谢稚柳：款不好，房子、渔舟画法不对。
明	董其昌	《临赵倪笔意图》卷	谢稚柳：画成这样，不知从何时开始。
清	鲍济	《古木寒鸦图》轴	谢稚柳：此画家说不定比康熙早。
1987 年 12 月 15 日			
明	文徵明	《书画册》（八开）	谢稚柳：每开自对题，字差，但自然，画得好，但不是本来面目。后二开画上无章，整个册页也没有署款，存疑。
清	王鉴	《仿古山水图册》（十开）	谢稚柳：真，画比较特别。
吉林省博物馆　1988 年 6 月 16 日			
元	无款	《山寺图》轴	谢稚柳：此图属北方画，其中树石的画法比何澄要早，不止元，要到金，建筑稍薄弱。

黑龙江省博物馆　1988 年 6 月 17 日			
	徐铉	《篆书千字文》卷（残）	谢稚柳：最多到元朝，是摹本。
沈阳故宫博物院　1988 年 6 月 30 日			
明	陈淳	《梅竹水仙图》卷	谢稚柳：画真，款差。
丹东市抗美援朝纪念馆　1988 年 7 月 13 日			
元	鲜于枢	《行书千字文》卷	谢稚柳：字差，不够元，只能到明代。
辽宁省博物馆博物馆 1988 年 7 月 14 日			
元	赵孟頫	《饮马图》轴	谢稚柳：画笔细劲，似早年笔，然子昂款似较晚，此画甚精，应是真迹。
1988 年 7 月 16 日			
明	沈仕	《湖石玉簪图》轴	谢稚柳：画够明，但款较差。
1988 年 7 月 18 日			
元	无款	《扁舟傲睨图》轴	谢稚柳：伪，明代好的苏州片子。
唐	孙过庭	《草书千字文第五本》卷（按：后有王诜行书题孙过庭千字文卷，绢本，十六行。）	谢稚柳：孙过庭字到明，王诜字真。
1988 年 7 月 19 日			
唐	无款	《楷书穰侯列转页装》轴	谢稚柳：比唐晚，到五代。
1988 年 7 月 20 日			
唐		《行楷四分戒本疏第二》卷	谢稚柳、傅熹年：恐到五代，不够唐。
1988 年 7 月 21 日			
元	无款	《晓山送别图》卷	谢稚柳：可能比明要早些，到元。
元	无款	《狩猎图》卷	谢稚柳：此画比明朝要早，竹叶似马远，山石似郭熙，很浑厚，也有朱德润笔迹。
1988 年 7 月 22 日			
清	陆深	《行书信札册》	谢稚柳：章好，字坏，到明，疑是书吏所书。
宋	李公麟	《商山四皓图》卷	谢稚柳：此图与前天所看《明皇击球图》属同一类形，绝不到宋，最多到元。傅熹年：比那件要好，要早，是宋画。故宫也有一件与此件相似，有高宗题。
宋	李公麟	《白莲社图》卷	谢稚柳：按范惇题是真，最起码到北宋，人物不错，山水布景要说到北宋似不够，如果说北宋，那么题是在南方，已是南方，从风格讲应是北宋郭熙一派。是否定在北宋末，由北宋传到南宋的，这样较为合理。

1988 年 7 月 25 日			
唐	欧阳询	《行书千字文》卷	谢稚柳：起码到唐五代，是那时的勾填本，还不是摹本。
1988 年 7 月 26 日			
宋		《江山无尽图》卷	谢稚柳：宋元之间。
宋	李成	《小寒林图》卷	谢稚柳：此图远山有小点子，北宋是没有的，看来是北宋以后、元以前的作品，如果是南宋，则这一路画是属北方的山水画了。现暂定宋画。
1988 年 7 月 27 日			
清	朱英	《山径观泉图》轴	谢稚柳：画不是嘉道年间，应到明末清初。画上的款不是后加。
1988 年 8 月 5 日			
	赵孟頫	《行书潘岳籍田赋》卷（署："至大元年，岁在戊申十月五日，吴兴赵孟頫为伯机书于东桥寓舍。"）	谢稚柳：字体前后一致，纸被割裂为两段不是主要依据。
	米芾	《行书天马赋》卷	谢稚柳：比明要早。
广东省博物馆　1988 年 11 月 24 日			
元	无款	《古木兰石图》轴	谢稚柳：似为文徵明所画。
1988 年 11 月 25 日			
元	赵孟頫	《行书千字文册》（残）	谢稚柳：只够明代。
1988 年 11 月 28 日			
明	陈继儒	《江南秋图》卷	谢稚柳：此山水不是陈继儒画，应是沈士充之类的人所作。
广州市美术馆 1988 年 12 月 22 日			
清	恽寿平	《菊花》书画卷	谢稚柳：画不好，字好。
1988 年 12 月 29 日			
	梅清	《仿梅道人山水图》轴	谢稚柳：此图为旧仿。
四川省博物馆　1989 年 5 月 8 日			
宋	无款	《白衣柳枝观音图》轴	谢稚柳：此画在宋、元之间。
1989 年 5 月 11 日			
明	郑善夫	《四季花卉图》卷	谢稚柳：字后添，画到明，风格为陈白阳一派。
	朱锐	《山水图》卷	谢稚柳：全是后做的，似是张大千所为。
1989 年 5 月 13 日			

明	无款	《探梅图》轴	谢稚柳：此图可能到南宋，画笔拙厚，与明初院体派风格有别。
重庆市博物馆　1989 年 9 月 29 日			
清	戴进	《米氏云山图》轴	谢稚柳：要真，画似不像。（存疑）
1989 年 9 月 30 日			
宋	无款	《仙山楼阁图》页（天台山图）（一开）	谢稚柳：元、明之间。
1989 年 10 月 5 日			
明	米芾	《临唐寅乐善图》轴	谢稚柳：题甚好。
1989 年 10 月 6 日			
宋	马远	《吕祖像》轴（王介题）	谢稚柳：画是摹本，不好，线条是摹写的，力度不够，但很旧。 傅熹年：图中王介题字够宋代。 刘九庵：宋代写米字。 谢稚柳：字也不够宋，当时有这张画的原稿，此图画得没有水准，当时看印本时认为还好，现看原作后觉得差距很大。
云南省博物馆　1989 年 6 月 3 日			
明	无款	《松树双鹰图》轴	谢稚柳：与吕纪时代差不多。
1989 年 9 月 25 日			
明	董其昌	《行书送裴旻诗》卷	谢稚柳：此字不好，出乎董其昌的书写规范。
武汉市文物商店　1989 年 10 月 13 日			
明	文徵明	《真赏斋图》卷	谢稚柳：此画很不妥，款似不好，是做假呢？还是华中甫请人摹的？李西崖的引首是真，现在看来此图是做假，与历史博物馆一件相似，李西崖的引首是移过来的。
1989 年 10 月 16 日			
清	郑燮	《竹石图》轴	谢稚柳：真而不好。
江西省博物馆　1989 年 11 月 3 日			
明	张洪	《行书秋江道别诗序并附图》卷	谢稚柳：此图无款，疑是杜琼所作。

编者按：此表收录中国古代书画鉴定组八年全国巡回鉴定过程中谢稚柳先生提出的部分意见，尤其是他对作品真伪略作分析说明的意见。为还原当时语境，也涉及部分其他专家的鉴定意见。

图书在版编目(CIP)数据

谢稚柳讲书画鉴定/谢稚柳著;劳继雄编.——上海:上海
书画出版社,2021.4
(鉴真馆)
ISBN 978-7-5479-2587-4

Ⅰ.①谢… Ⅱ.①谢… ②劳… Ⅲ.①书画艺术－鉴
定－中国 Ⅳ.①J212.05

中国版本图书馆CIP数据核字(2021)第067189号

谢稚柳讲书画鉴定

谢稚柳 著　劳继雄 编

责任编辑	苏　醒
审　　读	曹瑞锋
封面设计	刘　蕾
技术编辑	包赛明

出版发行	上 海 世 纪 出 版 集 团 上海书画出版社
地址	上海市延安西路593号　200050
网址	www.ewen.co www.shshuhua.com
E-mail	shcpph@163.com
制版	上海文高文化发展有限公司
印刷	上海画中画包装印刷有限公司
经销	各地新华书店
开本	889×1194　1/32
印张	9
版次	2021年5月第1版　2021年5月第1次印刷
书号	ISBN 978-7-5479-2587-4
定价	86.00元

若有印刷、装订质量问题,请与承印厂联系